모나블's

캐릭터 연출

| 원보연 저 |

빛과 색감편

DIGITAL BOOKS
디지털북스

모나블's 캐릭터 연출

| 만든 사람들 |

기획 IT·CG기획부 | 저자관리 양종엽 | 집필 원보연 | 표지디자인 원은영·D.J.I books design studio
| 편집디자인 상ː想 company

| 책 내용 문의 |

도서 내용에 대해 궁금한 사항이 있으시면
저자의 홈페이지나 디지털북스 홈페이지의 게시판을 통해서 해결하실 수 있습니다.
디지털북스 홈페이지 www.digitalbooks.co.kr
디지털북스 페이스북 www.facebook.com/ithinkbook
디지털북스 인스타그램 instagram.com/dji_books_design_studio
디지털북스 유튜브 유튜브에서 [디지털북스] 검색
디지털북스 이메일 djibooks@naver.com

| 각종 문의 |

영업관련 dji_digitalbooks@naver.com
기획관련 djibooks@naver.com
전화번호 (02) 447-3157~8

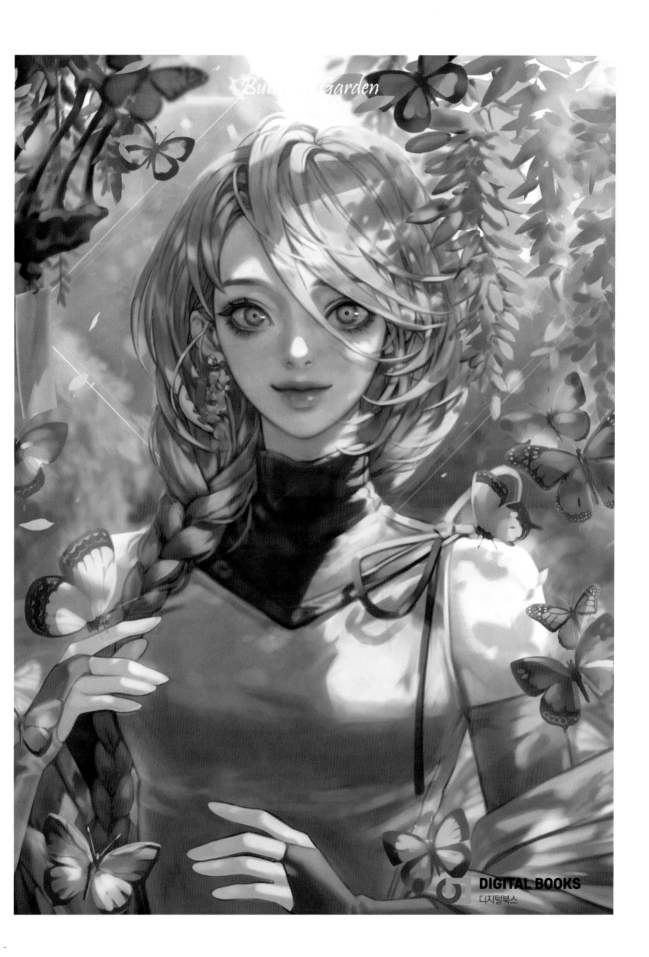

Butterfly Garden

DIGITAL BOOKS
디지털북스

머리말

안녕하세요. 이 책은 그림의 이론과 실제 작업에 응용하는 방법에 대해 다루고 있습니다. 책을 쓰면서 어떻게 하면 독자분들이 원하는 그림을 더 쉽게 그릴 수 있도록 도울수 있을지 많이 고민했습니다.

저에게 그림 실력이 가장 많이 늘었을 때가 언제냐고 물어본다면 결과물에만 치중하지 않고 그리는 과정을 즐겼을 때라고 대답할 것입니다. 창작이 주는 순수한 재미는 그림의 시작이자 끝이라고 할 수 있습니다. 물론 그림이 항상 재미있을 수는 없지만, 실력이 늘지 않는다고 느끼면 그림에 흥미를 잃을 수 있습니다. 그리고 그때가 바로 그림을 공부해야 하는 시기입니다. 내가 어떤 부분이 부족한지 분석하고 그 부분을 채워 새로운 목표를 달성했을 때의 즐거움은 경험해 본 사람만이 알 것입니다. 그런 경험이 쌓이고 쌓여 단단한 지반을 만들고 여러분을 더 깊은 그림의 세계로 인도할 것입니다. 이책을 보시는 독자분들도 한 단계씩 그림이 발전하는 재미를 느끼셨으면 좋겠습니다.

그림은 이론만으로는 그릴 수 없습니다. 정답이 존재하지 않는 세계이기 때문입니다. 나만의 독창적인 방식으로 표현할 수 있다는 것은 그림만이 가진 장점입니다. 정석적인 방법이 아니더라도 내가 의도하는 것을 표현할 수 있다면 어떤 방법이든 사용해도됩니다. 그리고 그 과정에서 나만의 그림이 탄생하기도 합니다.

그러나 재미를 잃고 방황할 때 길잡이가 되어주는 것이 바로 이론입니다. 이 책이 그과정에서 여러분들에게 길잡이가 된다면 좋겠습니다.

이 책을 읽고 있는 여러분을 응원합니다.

원보연

| CONTENTS

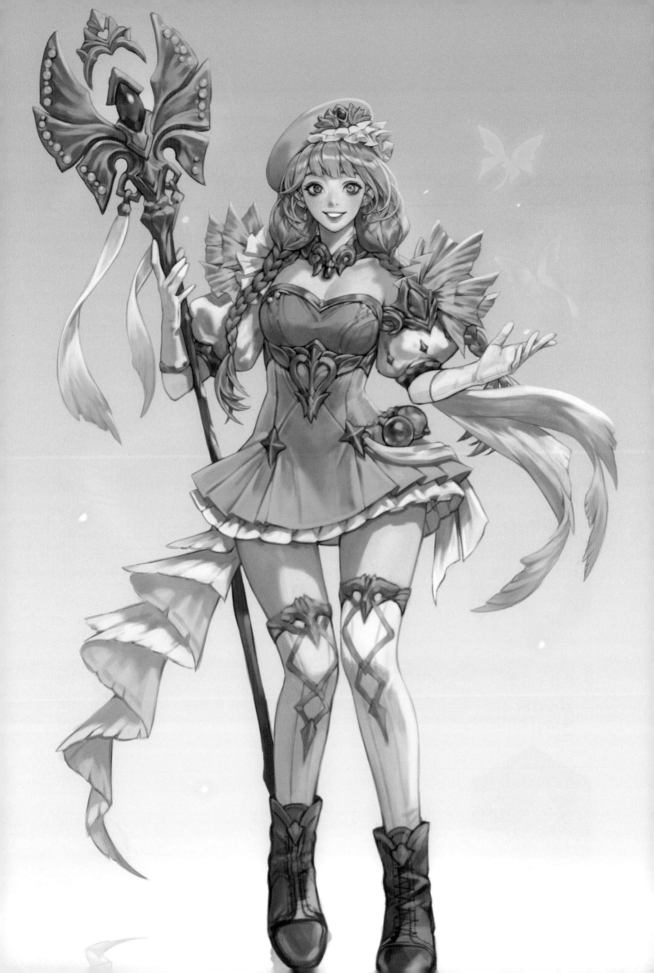

Part
01

·

캐릭터 디자인

CHAPTER 01
캐릭터 그리기의 시작

여러분 모두 그림을 시작하게 된 동기가 있을 겁니다.
그 중에 자신만의 캐릭터를 그리고 싶다는 생각을 가진 분도 계실 것입니다.

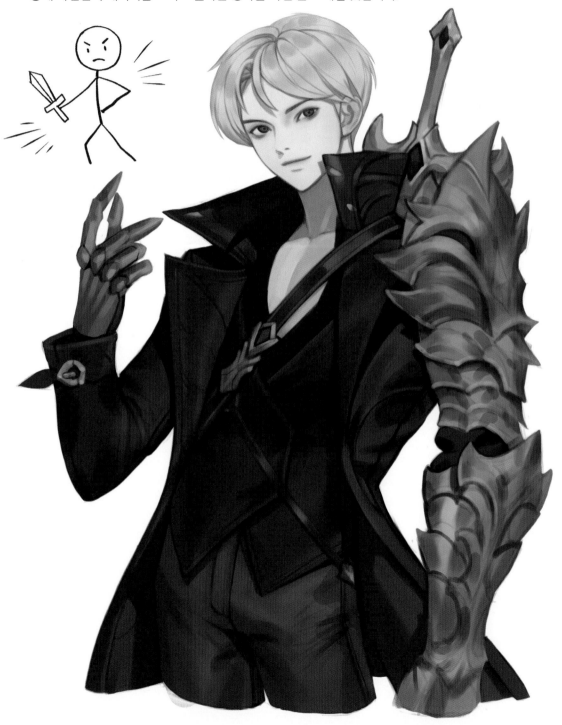

처음에는 그림을 그리는 것 자체가 재밌고 신나는 경험입니다.
순수하게 그림을 즐기는 순간입니다.

그림을 처음 시작했을 때의 마음

그러다 어느 순간 다른 사람의 그림과 자신의 그림을 비교하게 되고 더 멋있는 그림을 그리고
싶다는 생각을 하게 됩니다.

다른 사람과 자신을 비교했을 때

이 시기에는 그림을 그리는 게 처음보다 재미없고 생각처럼 그림이 그려지지 않을 수 있습니다.
왜냐면 그림 실력보다 보는 눈이 더 높아졌기 때문입니다.

그렇다면 이제 어떻게 해야 할까요? 이때가 그림 공부를 시작해야 할 시점입니다.
그림을 체계적으로 그리기 위해서는 해부학이나 빛의 원리 등 그림의 이론을 알아야 합니다.
지식을 쌓으며 완성도에 대한 기준을 만들게 됩니다.

꾸준히 연습하다 보면 차츰차츰 그림이 전보다 나아지는 것을 느낄 수 있습니다.
변화의 폭을 스스로 느끼기 힘들 수 있습니다. 그럴 때면 몇 년 전에 그렸던 그림을 다시 꺼내서,
실력이 어느 정도 늘었는지 체크해보는 것이 좋습니다.

그림은 다른 사람들과 자신을 비교하는 것보다 과거의 자신과 비교하는 것이 정신 건강에 좋습니다.

SNS에 그림을 업로드하여 피드백을 받는 것도 좋은 방법입니다.

그림은 내가 가진 단점을 파악하는 것도 중요하지만 그만큼 내가 가진 장점을 찾아보는 것
또한 중요합니다. 아주 작은 것이라도 좋으니 내가 좋아하는 것을 탐구하며 자신만의 장점을
찾아봅시다.

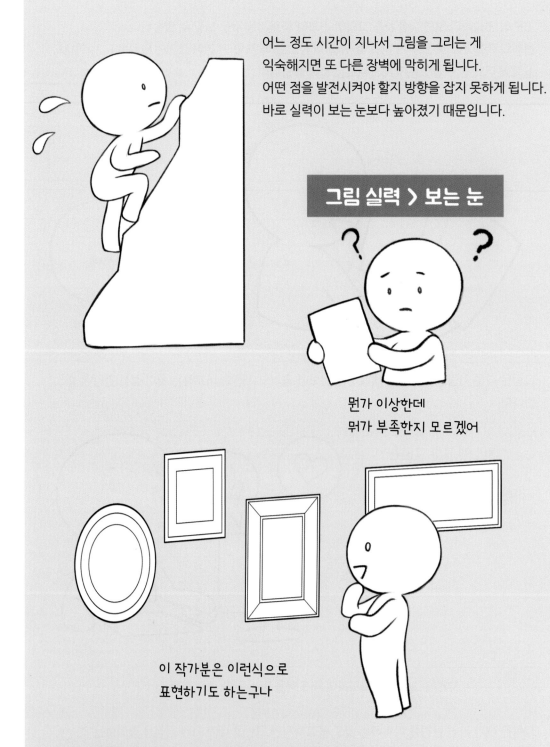

어느 정도 시간이 지나서 그림을 그리는 게
익숙해지면 또 다른 장벽에 막히게 됩니다.
어떤 점을 발전시켜야 할지 방향을 잡지 못하게 됩니다.
바로 실력이 보는 눈보다 높아졌기 때문입니다.

그림 실력 > 보는 눈

뭔가 이상한데
뭐가 부족한지 모르겠어

이 작가분은 이런식으로
표현하기도 하는구나

좋은 작품을 많이 보는 것도 실력을 키우는 방법 중에 하나입니다.
다양한 컨텐츠를 보면서 보는 눈을 키워야 합니다.

그림은 이런 단계를 거치며 차근차근 실력이 늘어갑니다.
그림이 힘들어질 때마다 그림을 처음 시작했던 때를 생각하며 꾸준히 그려보세요.
좋아하는 게임, 만화, 애니메이션 등을 마음껏 보는 것도 좋습니다.

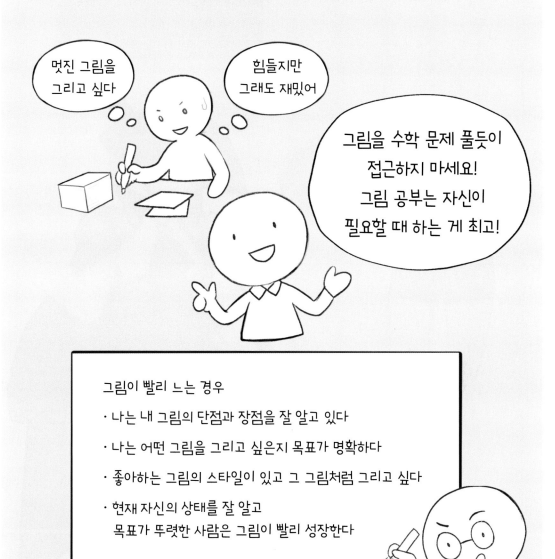

멋진 그림을
그리고 싶다

힘들지만
그래도 재밌어

그림을 수학 문제 풀듯이
접근하지 마세요!
그림 공부는 자신이
필요할 때 하는 게 최고!

그림이 빨리 느는 경우

· 나는 내 그림의 단점과 장점을 잘 알고 있다

· 나는 어떤 그림을 그리고 싶은지 목표가 명확하다

· 좋아하는 그림의 스타일이 있고 그 그림처럼 그리고 싶다

· 현재 자신의 상태를 잘 알고
 목표가 뚜렷한 사람은 그림이 빨리 성장한다

그럼 이제 내가 그리고 싶은 캐릭터를 어떻게 그려야 하는지 알아봅시다.

캐릭터 디자인이란?

캐릭터 디자인이란 캐릭터 고유의 성격과
스토리 설정 등을 추가하여
캐릭터의 개성과 매력으로 나타내는 것입니다.

+ 성격, 스토리, 설정
⇒ 개성
⇒ 매력

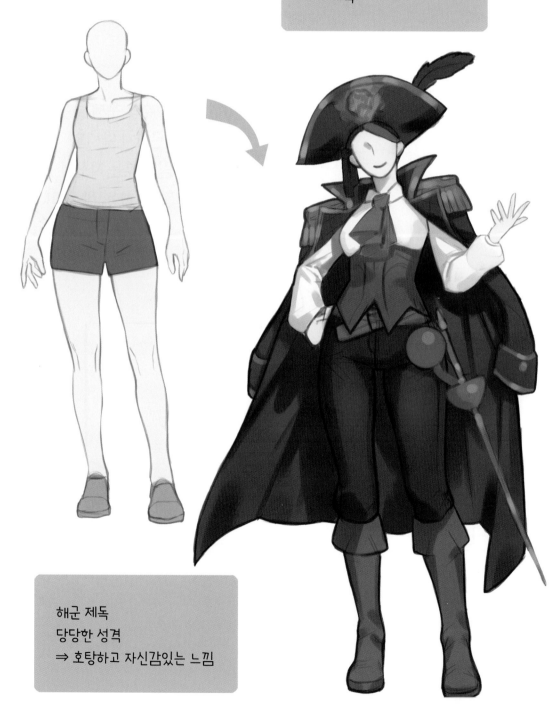

해군 제독
당당한 성격
⇒ 호탕하고 자신감있는 느낌

캐릭터의 성격이 드러나는 페이스 그리기

캐릭터의 얼굴에서도 성격과
캐릭터 고유의 느낌이 나타나게 그려주는 것이 좋습니다.

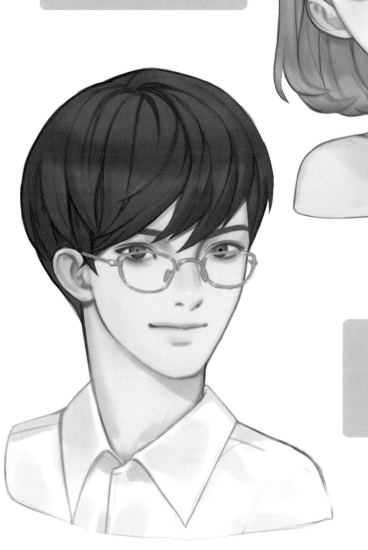

다정하고 따스한 성격
유선형의 조합
난색톤의 색조합

지적이고 깔끔한 성격
직선적이고 날카로움
한색톤의 색조합

CHAPTER 02

캐릭터 디자인의 시작

캐릭터를 그리기 위해 뭐부터 해야 할까요?

뭐부터 그려야 할지 모르겠어

난 뭘 그려야 할지 모르겠어

저도 그림의 소재가 떠오르지 않을 땐 여러 가지 매체를 보면서 영감을 얻곤 합니다.
좋은 그림을 그리기 위해서는 먼저 여러 가지 좋은 매체들을 접하고 익히는 것이 좋습니다.
그림에 대한 의욕이 떨어졌을 때,
다양한 소재를 찾다 보면 자연스럽게 좋은 아이디어가 떠오르기도 합니다.

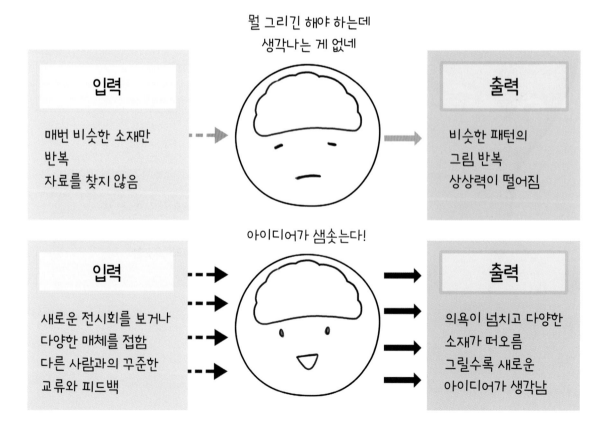

멀 그리긴 해야 하는데
생각나는 게 없네

입력		출력
매번 비슷한 소재만 반복 자료를 찾지 않음		비슷한 패턴의 그림 반복 상상력이 떨어짐

아이디어가 샘솟는다!

입력		출력
새로운 전시회를 보거나 다양한 매체를 접함 다른 사람과의 꾸준한 교류와 피드백		의욕이 넘치고 다양한 소재가 떠오름 그릴수록 새로운 아이디어가 생각남

뭐부터 그릴지 막막한 여러분을 위해 다양한 그림의 모티브를 알아봅시다.
하나씩 알아가다 보면 시도해보고 싶은 소재가 생길거에요.

일단 판타지 캐릭터를 그리기 위한 기본 속성과 요소들을 알아보자!

실루엣 디자인

캐릭터에 따른 실루엣 차이

실루엣은 캐릭터의 전체적인 이미지를
나타내는 중요한 역할을 합니다.

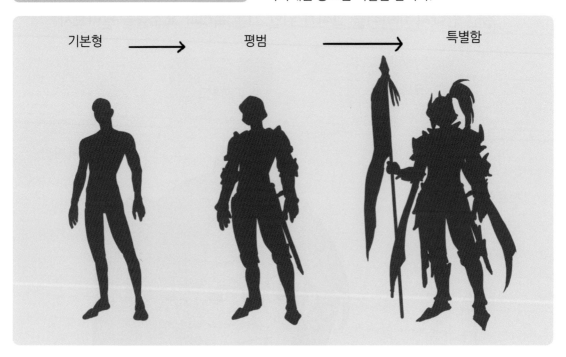

기본형 → 평범 → 특별함

실루엣의 변형이 많을수록 특별한 캐릭터임을 나타냅니다.

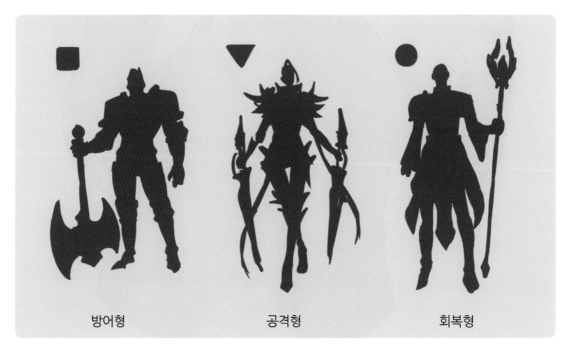

방어형 공격형 회복형

사각형, 역삼각형, 원의 실루엣에서 캐릭터의 성향을 보여줄 수도 있습니다.

Q 다음 중 악당으로 보이는 것은?

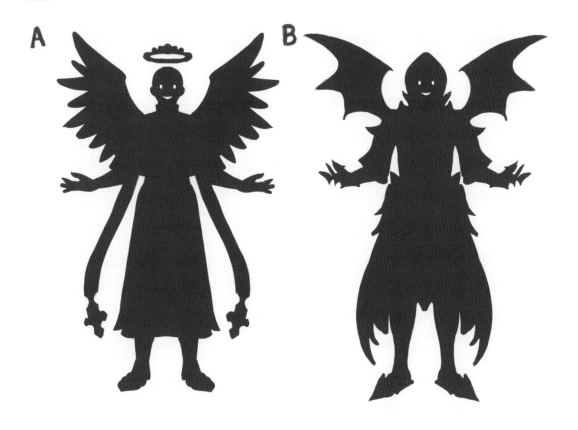

대부분의 사람들은 B를 악당이라고 생각할 것입니다.

실루엣만 봐도
정체성이 드러나도록 그리는 것이
실루엣 디자인의 핵심이다

※예외

알고보니 타락천사

이런 반전이 있을 수도...

캐릭터의 성격에 따른 실루엣의 차이

실루엣은 캐릭터를 인식할 때 가장 먼저 눈에 띄는 부분으로 캐릭터의 전체적인 분위기를 나타냅니다.
캐릭터의 성격에 따라 실루엣의 차이를 준다면 내가 원하는
캐릭터의 특징을 좀 더 쉽게 보여줄 수 있습니다.
각 성격에 따라 어떤 선의 흐름을 갖는지 잘 관찰해 보시기 바랍니다.

활기참 **까칠함** **소심함**

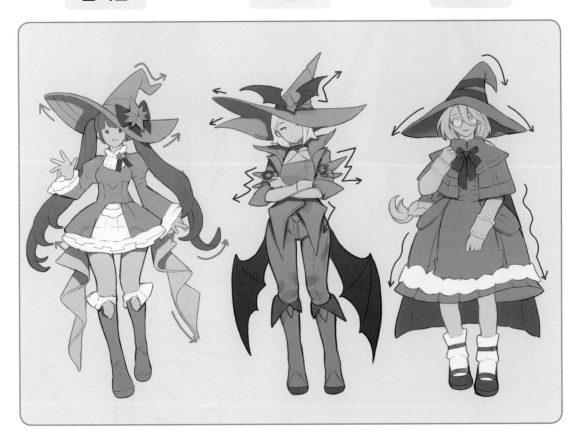

성격에 따라 어떤 느낌과 모양을 갖는지는 사람마다 다르게 생각할 수 있습니다.
제가 제시한 것은 몇가지의 예시로
이런 부분을 참고하여 여러분들 고유의 캐릭터를 만들어 보시기 바랍니다.

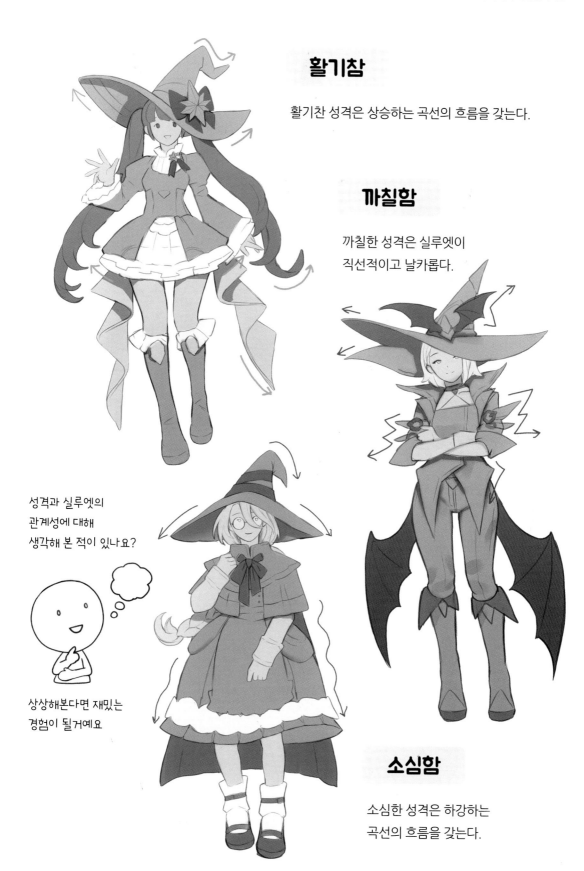

활기참

활기찬 성격은 상승하는 곡선의 흐름을 갖는다.

까칠함

까칠한 성격은 실루엣이
직선적이고 날카롭다.

성격과 실루엣의
관계성에 대해
생각해 본 적이 있나요?

상상해본다면 재밌는
경험이 될거예요

소심함

소심한 성격은 하강하는
곡선의 흐름을 갖는다.

키워드 디자인

선과 악 - 악마

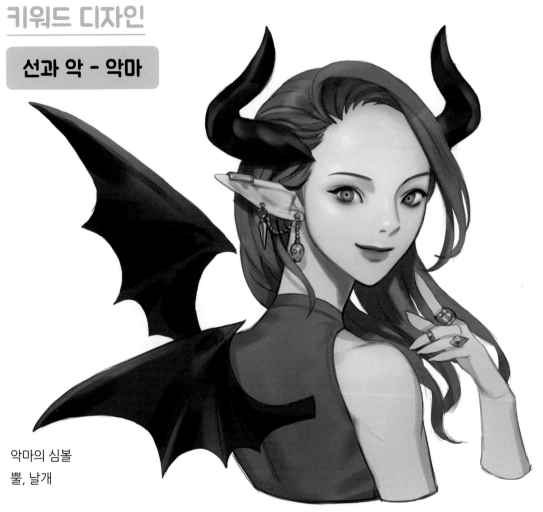

악마의 심볼
뿔, 날개

Point
상징적
문양들

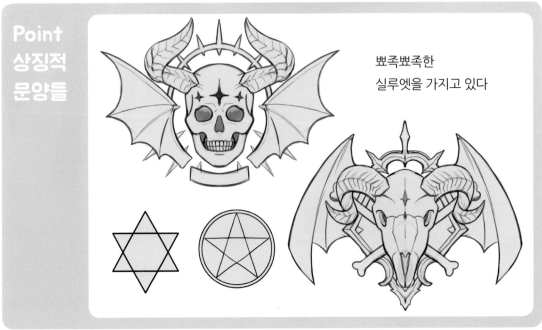

뾰족뾰족한
실루엣을 가지고 있다

선과 악 - 천사

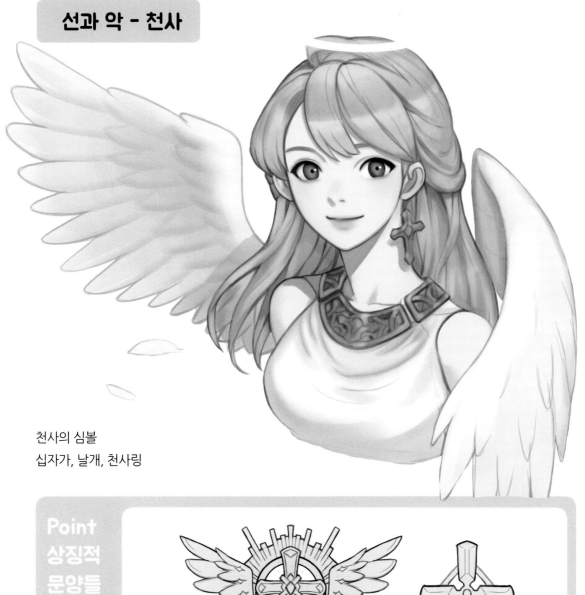

천사의 심볼
십자가, 날개, 천사링

Point
상징적
문양들

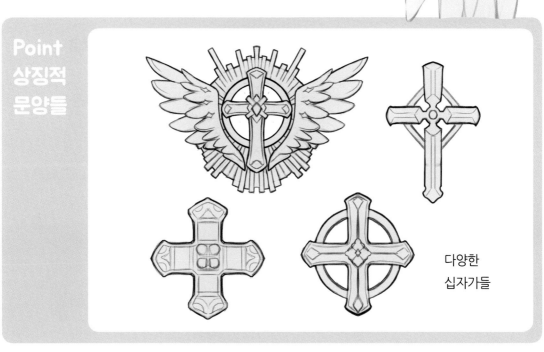

다양한
십자가들

식물 - 나뭇잎

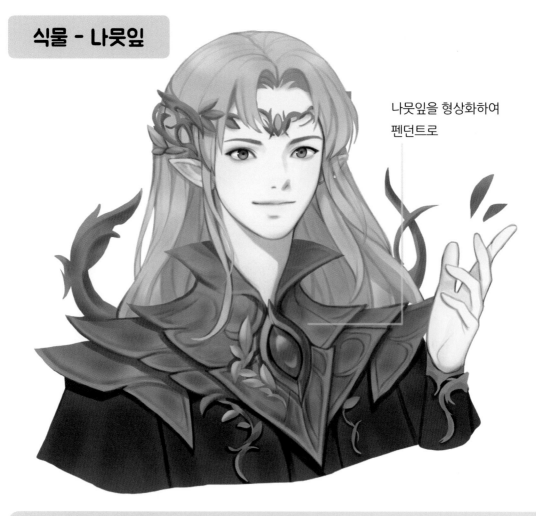

나뭇잎을 형상화하여
펜던트로

Point
상징적
문양들

나뭇잎을 모티브로 한 디자인 **시선의 흐름**

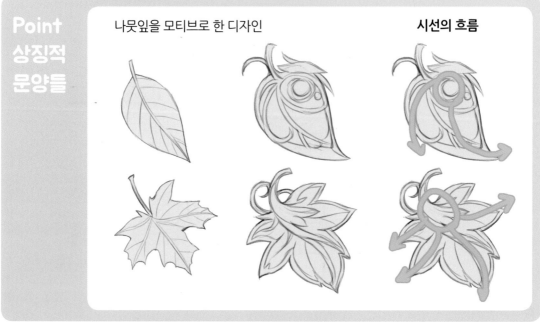

식물 - 꽃, 나비

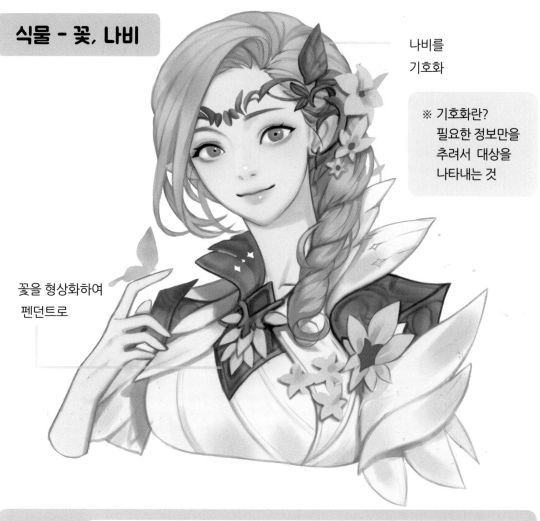

나비를
기호화

※ 기호화란?
필요한 정보만을
추려서 대상을
나타내는 것

꽃을 형상화하여
펜던트로

Point
상징적
문양들

꽃잎과 나비를 모티브로 한 디자인

자연요소 - 불

불 - 곡선과 휘감아지는
라인을 이용하여 장식

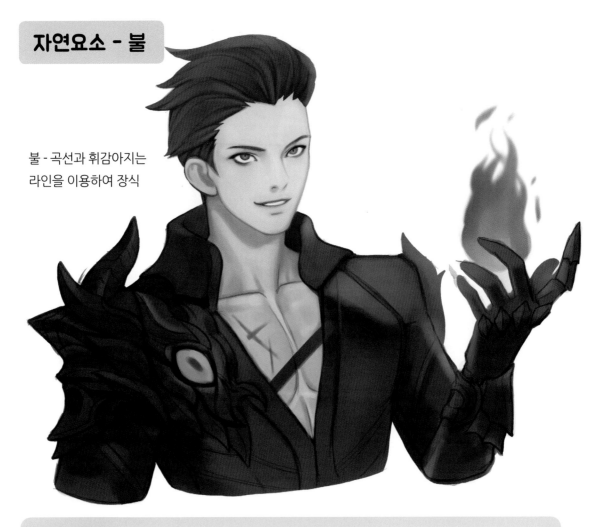

Point
상징적
문양들

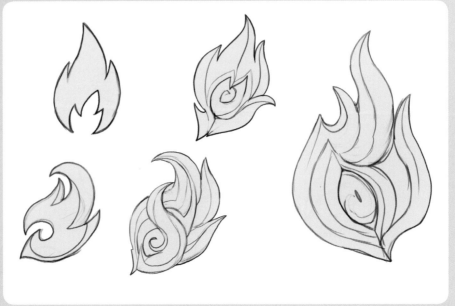

자연요소 - 얼음

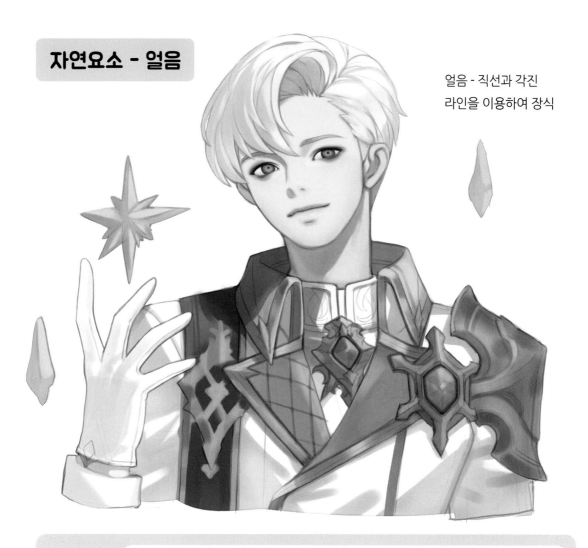

얼음 - 직선과 각진
라인을 이용하여 장식

Point
상징적
문양들

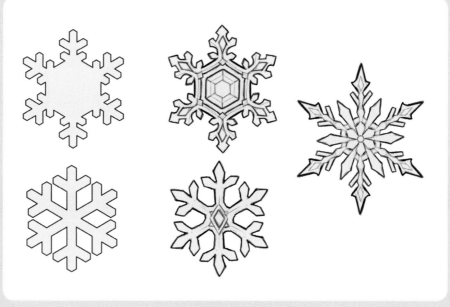

자연요소 – 달, 별

달과 별 실루엣을
이용하여 장식

달 – 한색의 조합

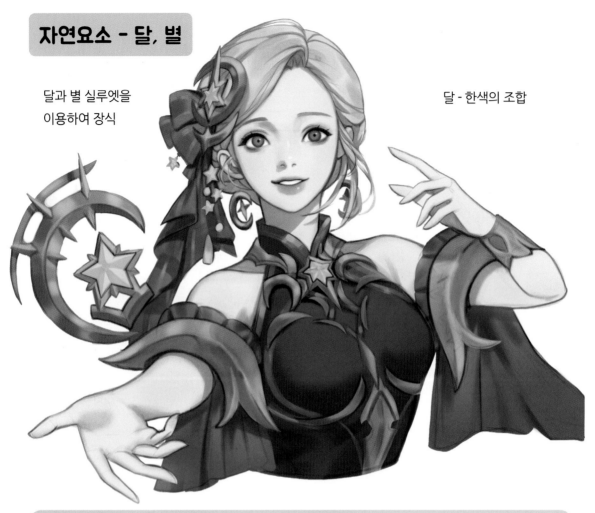

Point
상징적
문양들

입체화

디자인 추가, 변형

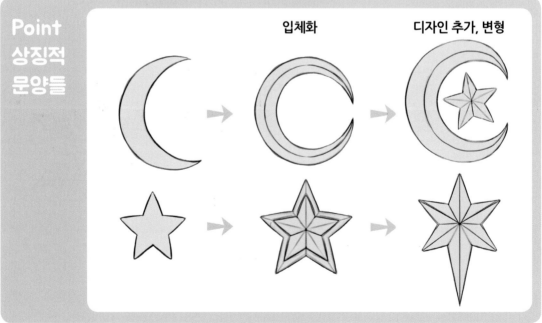

자연요소 - 해

해 - 난색의 조합

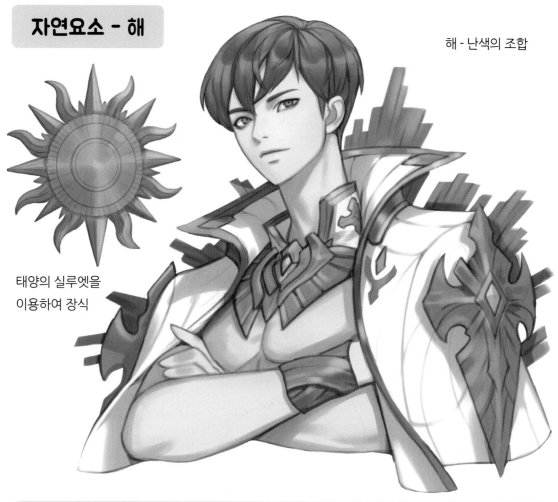

태양의 실루엣을
이용하여 장식

Point
상징적
문양들

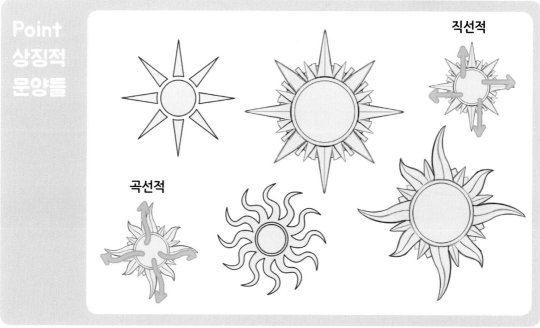

직선적

곡선적

동화, 신화의 재해석

기존 스토리에서 영감을 얻어 내 방식대로 다시 해석해보는 것도 좋은 방법입니다.
중세에 살던 캐릭터가 현대에 온다면 어떤 모습일까? 같은 생각을 하며 나만의 방식으로
재해석해보는 것입니다. 그림이란 온전한 나만의 것을 만들 수도 있지만
대부분 기존에 있는 것들을 변형하는 것에서 시작합니다.
기존에 있는 소재들도 다른 방식으로 내가 직접 그려본다면 나만의 아이덴티티가 될 수도 있습니다.
그렇게 되려면 다양한 시도를 하고 평소에 많은 자료를 보는 것이 좋습니다.

중세시대의 캐릭터가
현대로 온다면 어떻게 될까?
옷은 어떤 걸 입을까?

백설공주가 착한 성격이 아니라
나쁜 성격이었다면?
외모는 어떻게 달라질까?

재해석함으로써
나만의 캐릭터가
만들어지기도 한다

다양한 소재를
찾아 상상해보자!

다른 세계관의
캐릭터를 동양풍으로
재해석하면 어떻게 될까?

제우스가 남자가 아니라
여자였다면?
어떤 것이 달라질까?

불량한 앨리스

- 밝고 호기심 많은 성격
 ➜ 무관심하고 비뚤어진 성격으로 변경
- 의상코드는 펑크풍으로 변형

> 토끼?
> 그게 나랑 무슨 상관인데?
> 그걸 내가 왜 찾아야 하지?

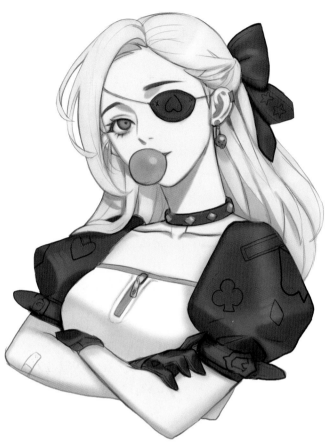

현대풍의 헤르메스

그리스 ➜ 현대 한국으로
세계관 변경

카두케우스의 지팡이같은
아이덴티티를 보여주는
요소는 남겨둠

소품, 의상을
스마트폰,
볼캡, 스카쟌
등으로 변형

특별한 날을 주제로한 테마

발렌타인 데이, 화이트 데이같은 특별한 이벤트 그림을 그리는 것도
그림에 새로운 아이디어가 될 수 있습니다.

특별한 날을 주제로한 테마

웨딩

전체적으로
화이트톤의
베이스

부케를 이용해서
분위기를 살려준다

면사포에
디폼을 넣어주는
것도 재밌다

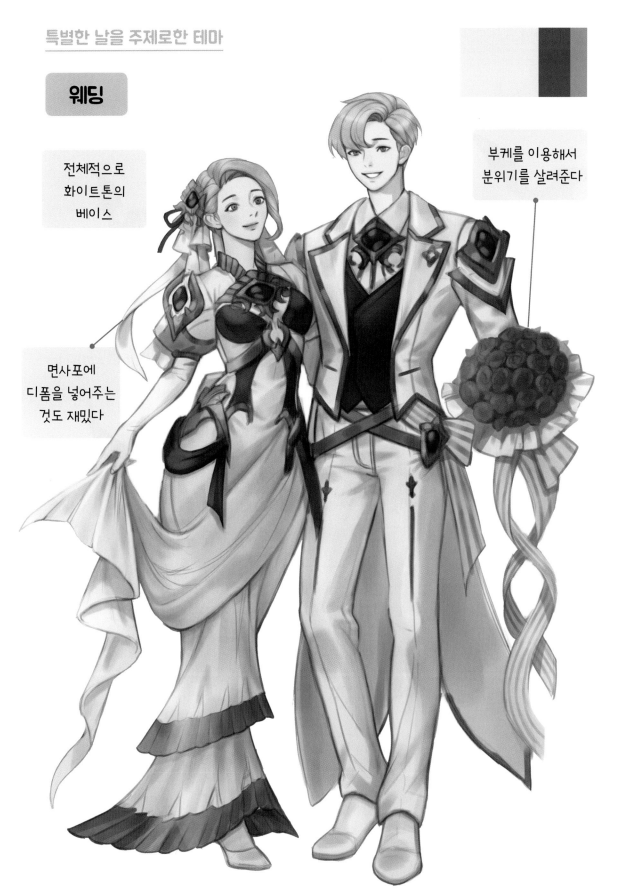

특별한 날을 주제로한 테마

할로윈

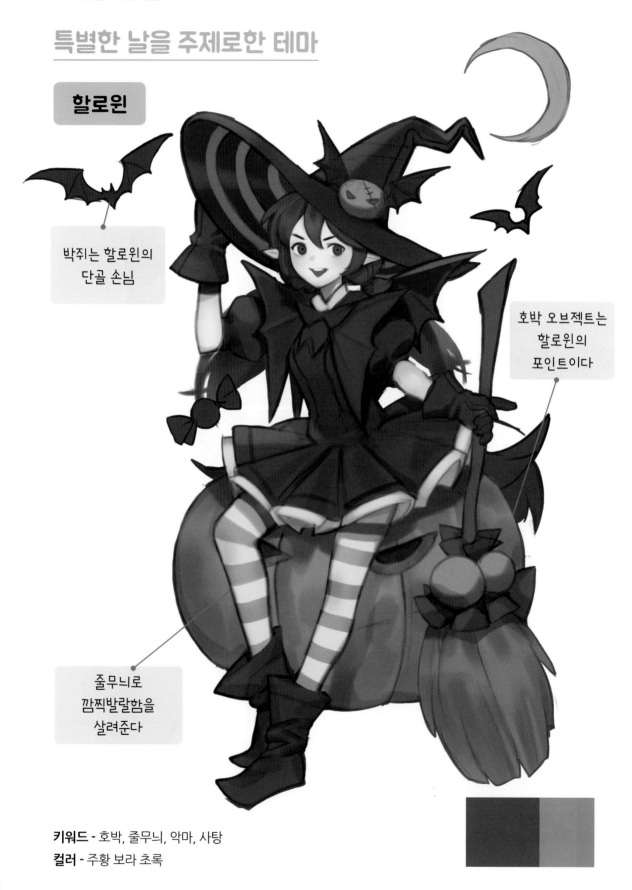

박쥐는 할로윈의
단골 손님

호박 오브젝트는
할로윈의
포인트이다

줄무늬로
깜찍발랄함을
살려준다

키워드 - 호박, 줄무늬, 악마, 사탕

컬러 - 주황 보라 초록

특별한 날을 주제로한 테마

크리스마스

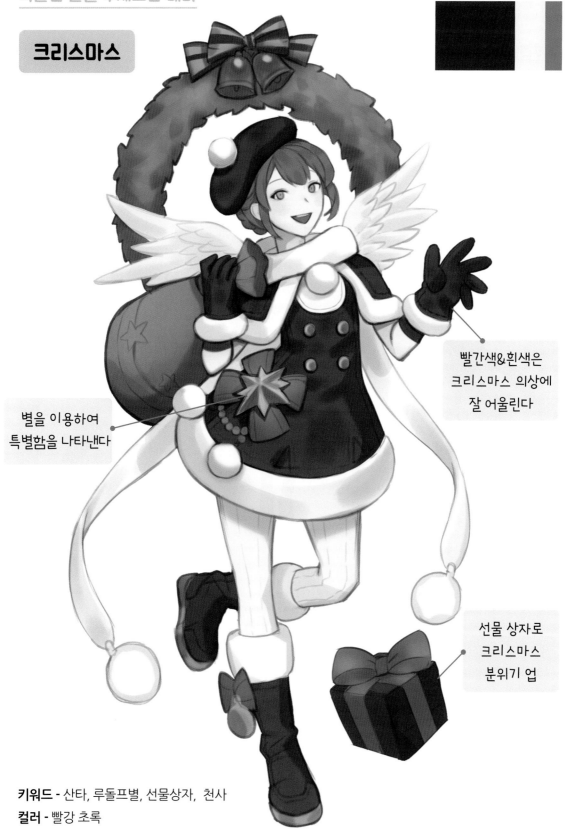

빨간색&흰색은
크리스마스 의상에
잘 어울린다

별을 이용하여
특별함을 나타낸다

선물 상자로
크리스마스
분위기 업

키워드 - 산타, 루돌프별, 선물상자, 천사
컬러 - 빨강 초록

세계관과 실루엣

과거/ 현대/ 미래 각각의 음유시인은 어떤 모습일까요?

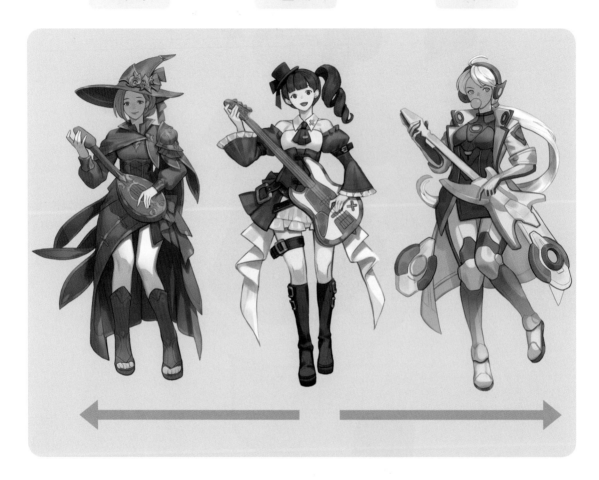

세계관은 캐릭터의 시간적, 공간적 배경입니다.
시대에 따라 캐릭터 디자인의 양상이 달라집니다.
중세/ 현대/ 미래라는 각 시대적 배경에 따라 어떤 실루엣의 변화가 생기는지 알아봅시다.
그리고 시대별 특징을 이용하여 어떻게 캐릭터를 만들 것인지,
더 나아가 시대를 창조하는 것까지 생각해 본다면
창의적인 세계관에 어울리는 새로운 캐릭터가 탄생할 것입니다.

세계관과 실루엣

고전적 실루엣

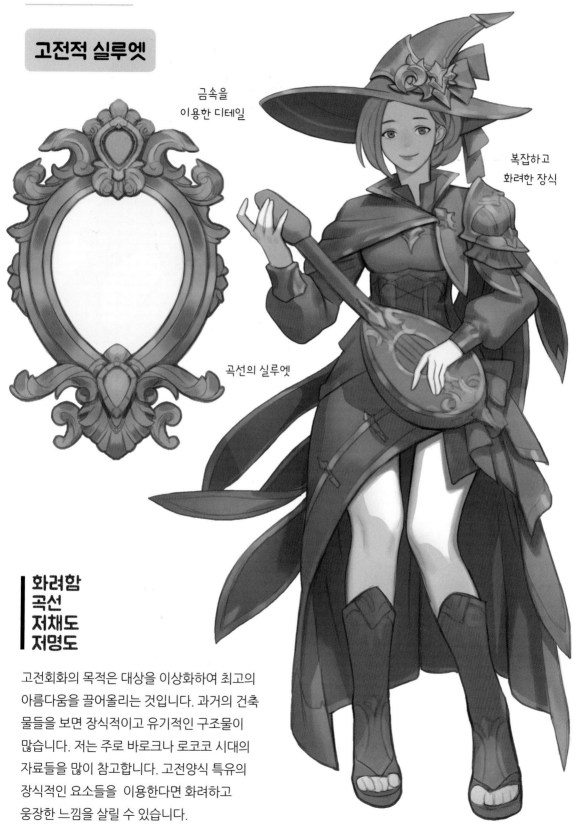

금속을
이용한 디테일

복잡하고
화려한 장식

곡선의 실루엣

화려함
곡선
저채도
저명도

고전회화의 목적은 대상을 이상화하여 최고의
아름다움을 끌어올리는 것입니다. 과거의 건축
물들을 보면 장식적이고 유기적인 구조물이
많습니다. 저는 주로 바로크나 로코코 시대의
자료들을 많이 참고합니다. 고전양식 특유의
장식적인 요소들을 이용한다면 화려하고
웅장한 느낌을 살릴 수 있습니다.

세계관과 실루엣

현대적 실루엣

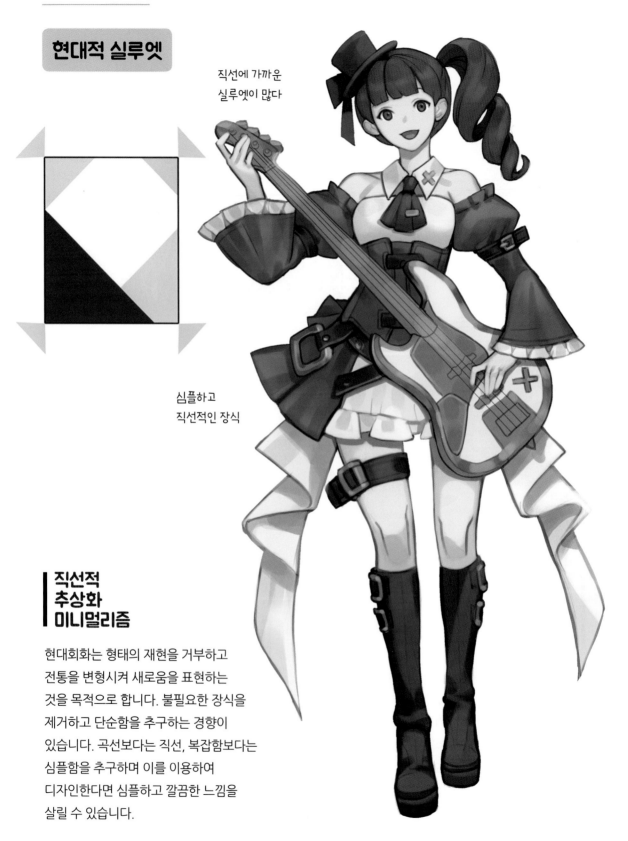

직선에 가까운
실루엣이 많다

심플하고
직선적인 장식

직선적
추상화
미니멀리즘

현대회화는 형태의 재현을 거부하고
전통을 변형시켜 새로움을 표현하는
것을 목적으로 합니다. 불필요한 장식을
제거하고 단순함을 추구하는 경향이
있습니다. 곡선보다는 직선, 복잡함보다는
심플함을 추구하며 이를 이용하여
디자인한다면 심플하고 깔끔한 느낌을
살릴 수 있습니다.

세계관과 실루엣

미래지향적 실루엣

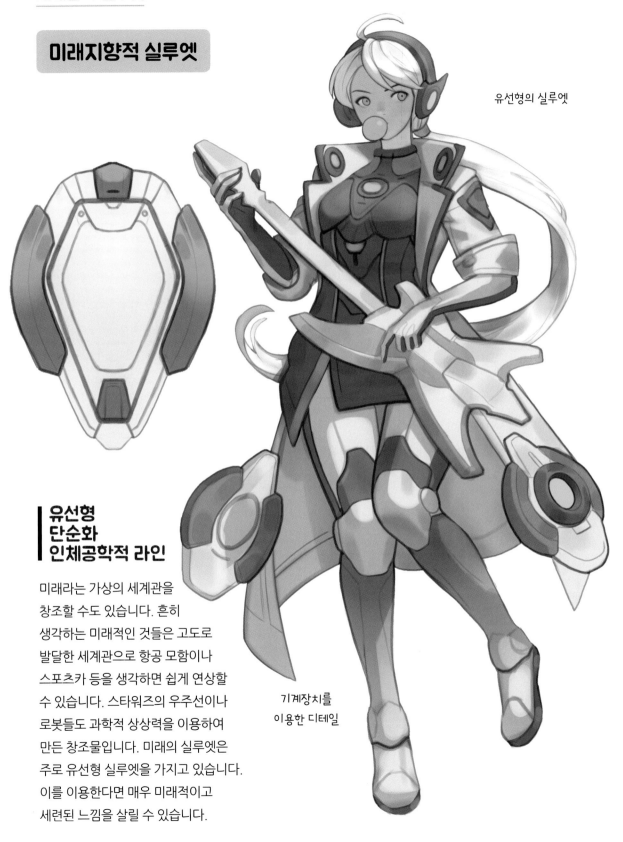

유선형의 실루엣

기계장치를
이용한 디테일

유선형
단순화
인체공학적 라인

미래라는 가상의 세계관을
창조할 수도 있습니다. 흔히
생각하는 미래적인 것들은 고도로
발달한 세계관으로 항공 모함이나
스포츠카 등을 생각하면 쉽게 연상할
수 있습니다. 스타워즈의 우주선이나
로봇들도 과학적 상상력을 이용하여
만든 창조물입니다. 미래의 실루엣은
주로 유선형 실루엣을 가지고 있습니다.
이를 이용한다면 매우 미래적이고
세련된 느낌을 살릴 수 있습니다.

RPG 캐릭터 디자인

자신만의 캐릭터를 디자인 해보세요!

캐릭터를 디자인하기 전에 정해두면 좋은 요소들

세계관	직업	키워드	성격

캐릭터를 디자인하기 전 설정을 미리 정해두면 방향성이 확실해져서
훨씬 재밌는 디자인이 나올 수 있습니다.
각 설정별 예시를 몇 개 써봤습니다.
자신만의 캐릭터를 만들기 위한 설정을 적고 그에 따른 디자인을 해보세요.

세계관

중세 현대 미래 스팀펑크 사이버펑크

직업

전사 마법사 궁수 도적 소환사 힐러 성기사 암흑기사 신성마법사 흑마법사 거너 격투가 창술사
음유시인 강령술사 인형술사

키워드

자연요소-불 물 얼음 전기 독 돌 식물 꽃 나비 해 달 별
그 외에 어떤 것이든 키워드가 될 수 있습니다.

성격

다정함 대범함 침착함 신중함 느긋함
열정적 냉소적 온화함 정의로움
거만함 비범함 잔인함 엉뚱함
깐깐함 오만함 부주의함 게으름
짓궂음 자기파괴적 이기적

이외에도 다양한 설정들을
상상하면서
자신만의 캐릭터를
디자인 해보세요!

직접 해보기

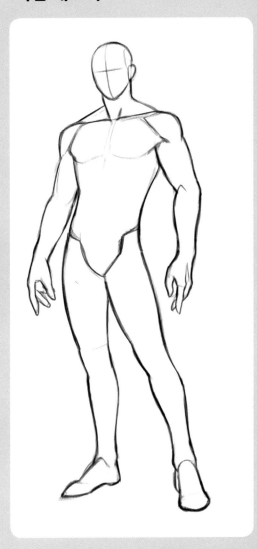

직업:

키워드:

성격:

세계관:

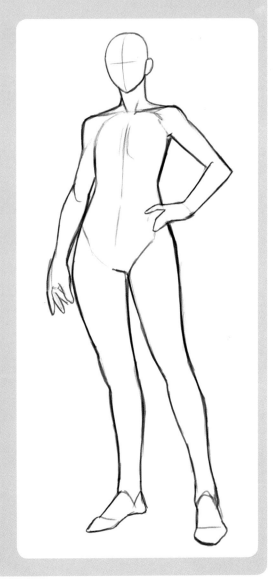

직업:

키워드:

성격:

세계관:

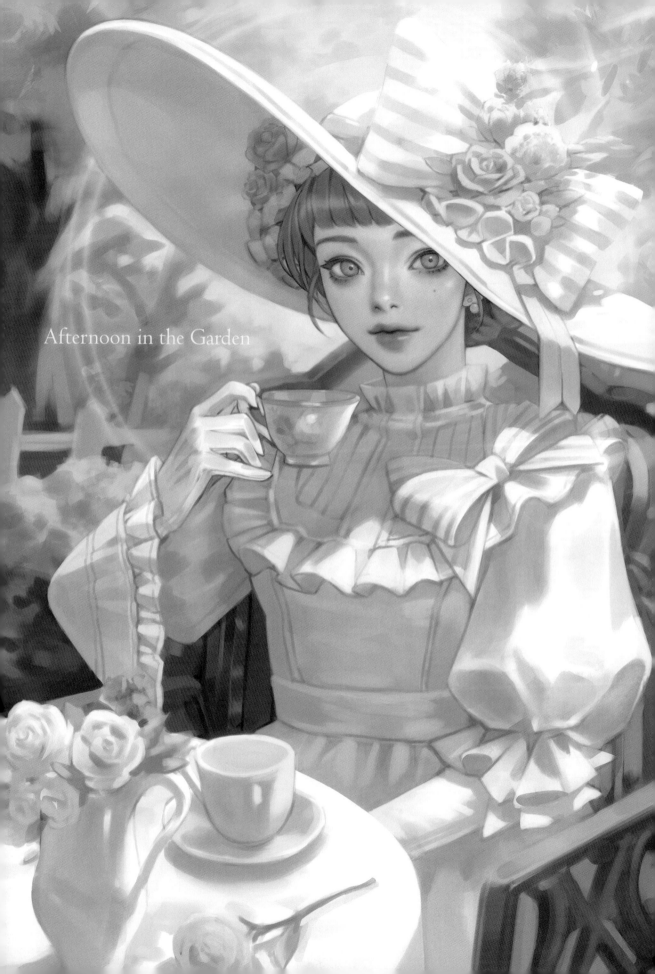

Afternoon in the Garden

Part
02

·

시작하기 전

CHAPTER 01

작업환경

사용툴 Photoshop CC
사용하는 장비 휴이온 KAMVAS PRO 22
현재 세 개의 모니터를 사용 중입니다. 여유가 된다면 듀얼모니터 이상을 추천합니다.

작업사이즈

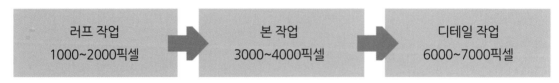

러프 작업 1000~2000픽셀	본 작업 3000~4000픽셀	디테일 작업 6000~7000픽셀

러프에서 사이즈가 너무 크면 브러쉬를 긋는 횟수가 많아지기 때문에
가볍게 아이디어 스케치를 위한 작은 사이즈로 작업합니다.
러프에서 본작업으로 넘어갈 때 사이즈를 늘립니다.
그리고 디테일한 일러스트 작업시 사이즈를 조금 더 확대하며 상황에 따라
만픽셀 이상으로 설정하여 작업하기도 합니다.

자주 쓰는 포토샵의 기능 : 영역 선택

마스크와 클리핑 레이어의 차이

클리핑 레이어 : 밑에 있는 레이어에 종속되는 개념으로 하위 레이어들은 원본 레이어 영역 외에는 칠해지지 않습니다.

마스크 : 레이어에 씌우는 개념입니다. 3번째를 누르면 추가되고 블랙과 화이트로 영역 지정을 할 수 있습니다.

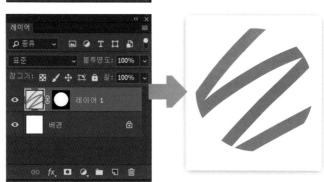

랏소와 퀵마스크

랏소 : 미리 영역을 지정해놓고 해당 영역 안에서만 그릴 수 있습니다.
랏소툴을 잘 이용하면 더 입체적이고 깔끔한 그림을 그릴 수 있습니다.

 1 랏소로 선택

 2 퀵마스크 클릭

 3 브러쉬로 조정

 퀵마스크 해제 ➜ **3**에서 칠한 부분 **4** 이 선택

퀵마스크

랏소를 깔끔하게 쓰기 어렵다면 퀵마스크를 이용해보세요.
퀵마스크 버튼을 누르면 선택한 부분이 빨간색으로 표시되는데 브러쉬로 모양을
그려주면 퀵마스크 버튼을 껐을 때 해당 영역이 선택영역으로 바뀝니다.

자주 쓰는 포토샵의 기능 : 컬러 변환

포토샵에는 색상 보정에 관한 유용한 기능이 많습니다.

Ctrl+U

컬러를 색채, 채도, 명도로 나눠서 조정할 수 있습니다.
컬러의 변화폭을 가장 큰 범위로 조절할 수 있습니다.

컬러 밸런스 Ctrl+B

컬러를 밝은톤, 중간톤, 어두운톤으로 세분화하여 조정할 수
있습니다. 각 톤마다 색의 계열을 조정할 수 있어서 큰 색이
정해지고 세밀한 색의 톤을 조정할 때 사용합니다.

색상대체

특정색만 스포이드로 찍어서
조정할 수 있습니다. 내가 원하는
색만 정하여 바꿔줄 수 있다는
장점 때문에 색의 배색을 바꿔줄
때 많이 사용합니다.

색상조절

색을 세분화하여 조정할 수 있습니다.
그림의 중간 단계나 완성하고 후보정
시에 많이 사용합니다. 더욱더 세밀하게
색감의 톤을 조절하여 내가 원하는
정확한 색으로 조정 가능합니다.

자주 쓰는 포토샵의 기능 : 브러쉬 설정

드로잉을 할 때나 채색을 할 때 기본적인 포토샵 브러쉬 설정법을 알아봅시다.

브러쉬 농도 조절

브러쉬 농도의 강약을 조절하여 양감있는 그림을 그릴 때 사용합니다.

❶ 전송에 체크

❷ 조정에서 펜 압력, 0%로 설정

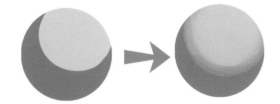

브러쉬 굵기 조절

브러쉬의 끝을 얇게 하는 기능으로 필력을 이용한 그림을 그릴 때 사용합니다.

❶ 모양에 체크

❷ 조정에서 펜 압력, 0%로 설정

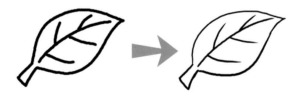

브러쉬 경도 조절

브러쉬 모양의 흐린 정도를 조절하며 부드러운 그림을 그릴 때 사용합니다.

❶ 간격에 체크

❷ 화살표를 조정한다. 에어브러쉬의 경우 0%~20%정도로 설정

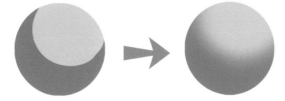

CHAPTER 02

필압 조절의 중요성

일반적으로 연필을 이용한 드로잉에서는 누구나 필압의 중요성을 알고 있지만 디지털 아트에서는 상대적으로 필압의 중요성이 그렇게 두드러지지 않습니다. 하지만 디지털 아트에서도 필압조절은 굉장히 중요합니다.

투명도에 따른 색의 차이

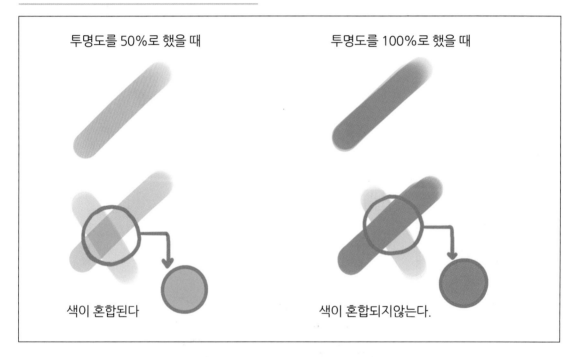

같은 컬러라도 투명도에 따라 다른색으로 보입니다.

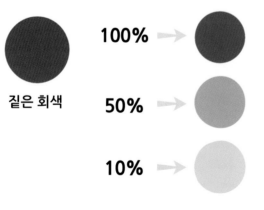

투명도에 따라 다른 색이 나온다

평소 손에 힘을 몇 퍼센트로
사용하는지 한번 점검해보세요

색의 혼합

이러한 차이는 색을 혼합할 때 두드러지는데 음영이나 색감을 추가할 때는 필압을 너무 강하게 써서 기존의 명암을 덮어버리는 것이 아니라 가볍게 쌓아올린다는 느낌으로 그려야 합니다.

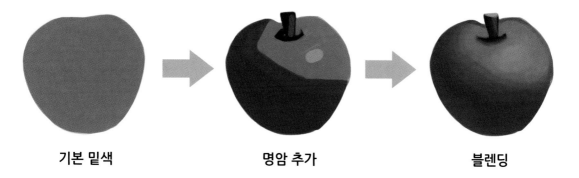

기본 밑색 **명암 추가** **블렌딩**

어느 정도 터치를 남기면 그림의 밀도를 더 올릴 수 있습니다.

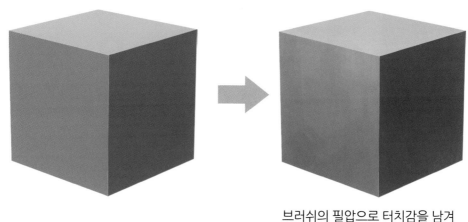

브러쉬의 필압으로 터치감을 남겨
입체감을 표현하는것이 포인트!

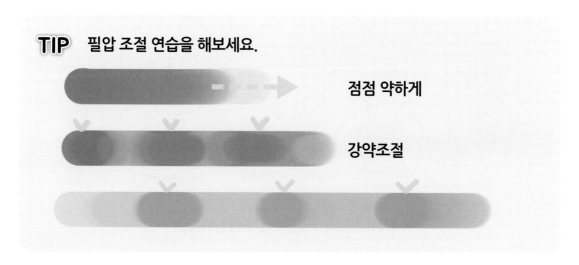

TIP **필압 조절 연습을 해보세요.**

점점 약하게

강약조절

면으로 그리기

같은 컬러라도 필압 조절에 따라 다른색으로 보입니다. 손에 힘을 조절하여 내가 원하는 색감으로 나올 수 있도록 조정해주는 것이 좋습니다.

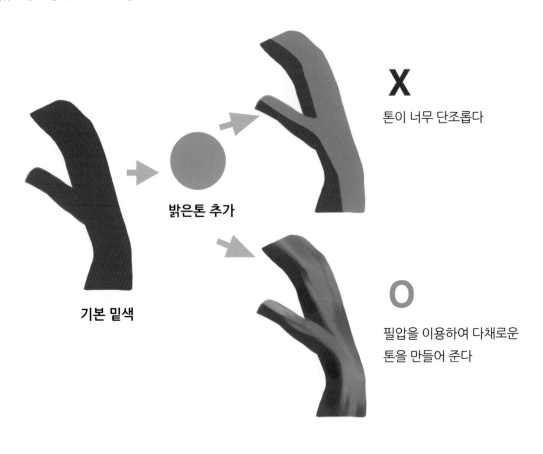

기본 밑색

밝은톤 추가

X
톤이 너무 단조롭다

O
필압을 이용하여 다채로운 톤을 만들어 준다

단칼에 긋는다!

뭐지..?분명 같은 브러쉬인데 왜 다르지?

똑같은 기본 브러쉬를 쓰더라도 필압에 따라 느낌 차이가 생깁니다.

색을 혼합하여 면으로 정리하는 법

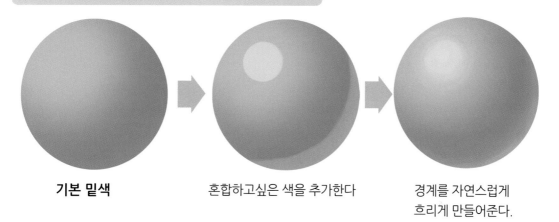

기본 밑색

혼합하고싶은 색을 추가한다

경계를 자연스럽게
흐리게 만들어준다.

테두리선을 자연스럽게 추가하는 법

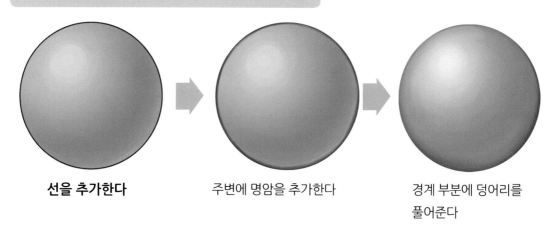

선을 추가한다

주변에 명암을 추가한다

경계 부분에 덩어리를
풀어준다

· 그림의 퀄리티를 올리는 법

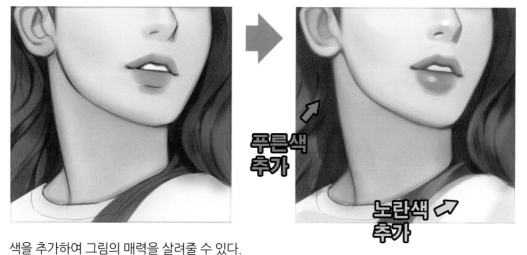

푸른색
추가

노란색
추가

색을 추가하여 그림의 매력을 살려줄 수 있다.

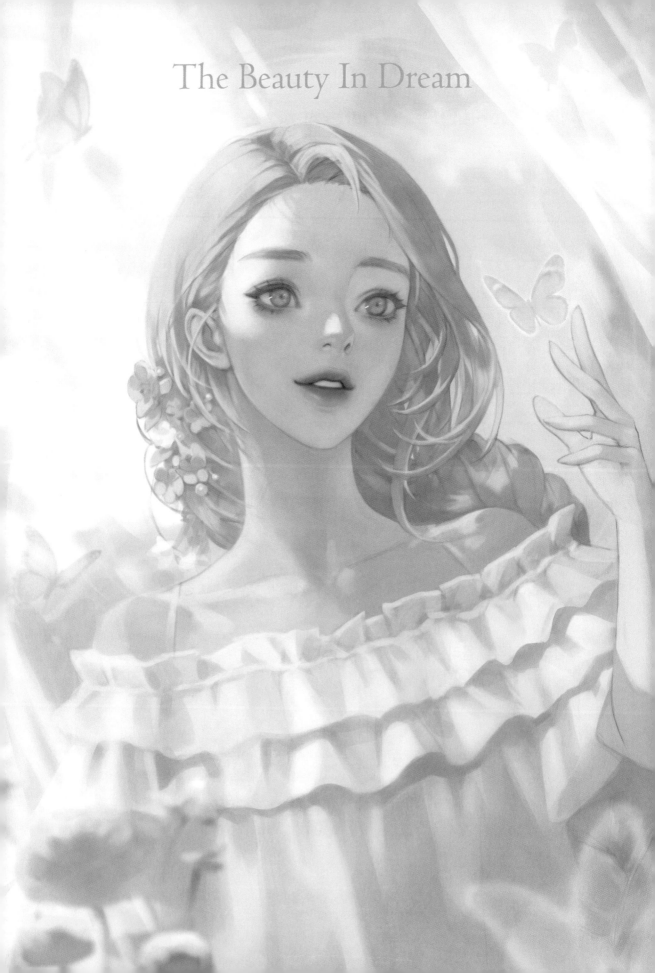

The Beauty In Dream

Part 03

·

빛과 색

CHAPTER 01

빛의 원리

빛이 없다면
아무것도
보이지 않아요.

빛이 있어야
물체를
인식할 수 있어요.

빛의 성질과 원리에 대해서 알아봅시다. 실제 사물에 가깝게 그림을 그리기 위해서는 빛의 원리와 성질을 이해하는 것이 중요합니다.

우리가 보는 모든 물체는 빛이 있어야 보입니다. 빛이 있기 때문에 밝음과 어둠이 생기고 뇌는 이 정보들을 받아들여 물체를 인식하는 것입니다.

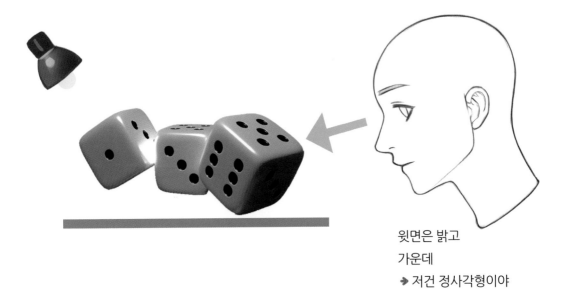

윗면은 밝고
가운데
➜ 저건 정사각형이야

빛은 태어날 때부터 자연스럽게 인식하는 것이기 때문에 그림을 그리기 위해 빛을 공부하려면 의식적으로 이를 관찰하려는 노력이 필요합니다.

꾸준한 관찰과 학습을 통해 그림에도 자연스럽게 적용시킬 수 있습니다.

이 책에서는 원리 원칙에 대한 수학적인 접근보다는 알기 쉽게 그림을 그릴 때 알아두면 좋은 부분을
예시와 함께 설명합니다. 빛에 대해 배운 후 적용하여 그림을 그리면 훨씬 예쁘고 자연스러운 그림을 그릴
수 있습니다. 다소 어렵다고 느낄 수 있는 부분이지만 함께 차근차근 알아가봅시다.

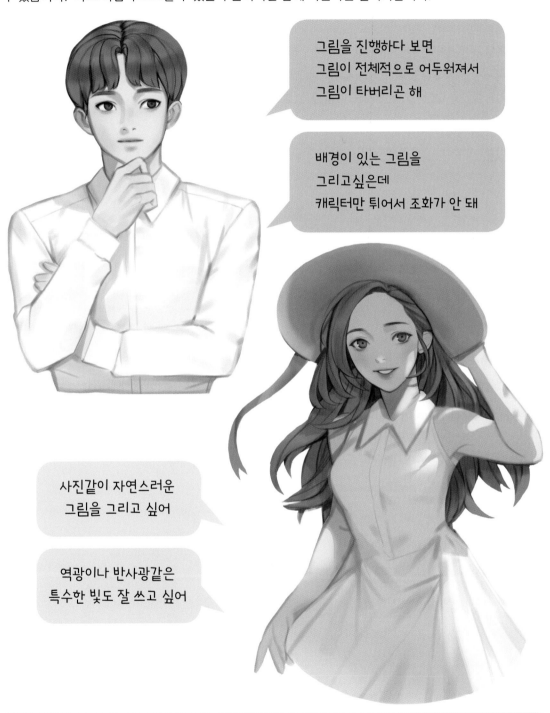

그림을 진행하다 보면
그림이 전체적으로 어두워져서
그림이 타버리곤 해

배경이 있는 그림을
그리고싶은데
캐릭터만 튀어서 조화가 안 돼

사진같이 자연스러운
그림을 그리고 싶어

역광이나 반사광같은
특수한 빛도 잘 쓰고 싶어

위에 나온 내용들이 공감된다면 함께 빛에 대해 알아보자!

빛의 성질

빛의 반사

먼저 알아볼 것은 빛의 반사입니다. 왜 물건은 오래되면 반짝거리지 않게 될까요?
왜 물체마다 다른 재질감을 갖게 되는 걸까요? 그것은 물체의 반사도가 다르기 때문입니다.
반사는 기본적으로 정반사와 난반사로 나눌 수 있습니다.

▍정반사

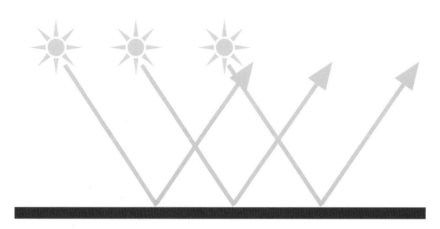

정반사는 입사각과 반사각이 동일한 반사를 말합니다.그래서 빛이 퍼지지않고 정확하게 물체에 맺히게
됩니다. 거울이나 잔잔한 수면을 생각하시면 이해가 쉽습니다. 반사율이 높을수록 투영되는 상이 정확하게
맺히며 반사율이 떨어질수록 광원의 모양만을 남기고 상이 퍼지게 됩니다.

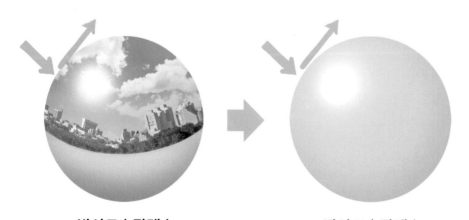

반사도↑ 광택↑
반사되는 물체가 투영된다

반사도↓ 광택↑
광원의 형태만 남는다

▍난반사

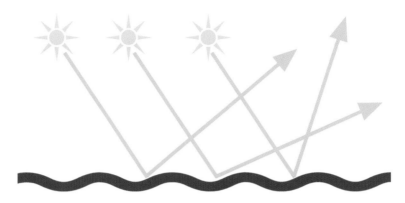

난반사는 입사각과 반사각이 동일하지 않으며 빛이 사방으로 퍼지게 됩니다. 특히 표면이 거친 물체의 경우에 이런 특성이 두드러지게 되는데 광원의 모양이 퍼져서 거의 유추할 수 없게 되며 반사율에 따라 아예 광택이 없을 수도 있습니다.

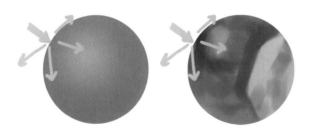

반사도↓ 광택↓
표면에 미세한 굴곡 때문에 무광에 가깝다

일상생활에 있는 다양한 재질감

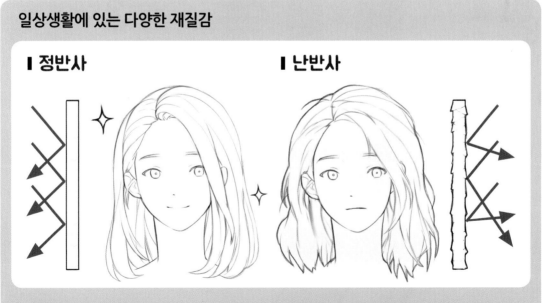

머릿결이 손상되면 광택이 떨어지는 이유는 표면이 매끄럽지 않기 때문입니다. 손상이 일어나지 않은 매끈한 표면의 머리카락은 정반사, 손상이 일어난 머리카락은 난반사입니다.

물체의 투과도

반투명한 물체는 빛을 받으면 어떻게 될까요?
물체의 성질에 따라 빛이 맺히지 않고 그대로 투과될 수도 있습니다.

▌반투명

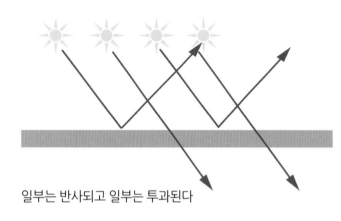

일부는 반사되고 일부는 투과된다

반사된 부분만 상이 맺힌다

반사되는 빛

투과되는 빛

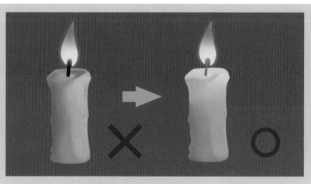

예시

이런 느낌은 금속같이
불투명한 재질감에서
나올 수 있다

X O

빛이 산란된다
채도가 올라간다

▌투명

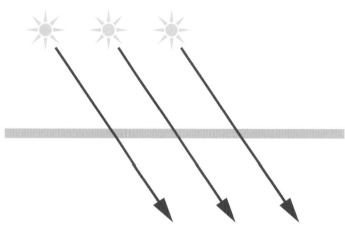

반사되는 부분이 없기 때문에
상이 맺히지 않는다

투과되는 빛

일상 생활에서 볼 수 있는 재밌는 빛의 성질

적목현상?

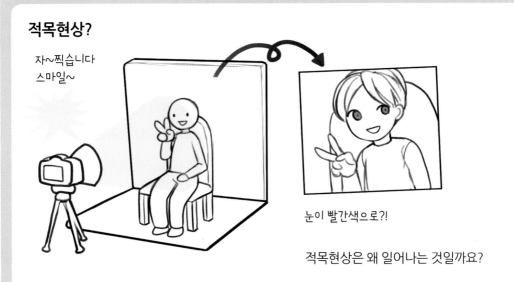

자~찍습니다
스마일~

눈이 빨간색으로?!

적목현상은 왜 일어나는 것일까요?

적목현상이 일어나는 순서

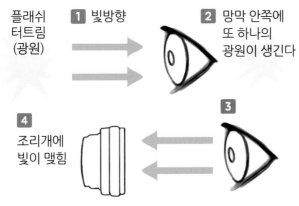

플래쉬
터트림
(광원)

1 빛방향

2 망막 안쪽에
또 하나의
광원이 생긴다

4
조리개에
빛이 맺힘

3

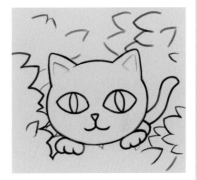

망막 안쪽에 생긴
광원이 빛을 발산함

한밤중에 고양이를 찍으면 눈이
빛나는 것도 이와 같은 원리이다.

한밤중이나 어두운 환경에서 플래쉬를 터트려 사진을 찍으면 눈이 빨갛게 나올 때가 있습니다.
이를 적목 현상이라고 부릅니다. 눈이 빨간색으로 보이는 이유는 뭘까요? 이유는 플래쉬에서
나온 광원이 눈 안쪽에 있는 모세혈관에 맺히게 되고 혈관의 색인 빨간색으로 산란이 일어나기
때문입니다. 그 순간에 사진을 찍으면 눈이 빨갛게 나오게 됩니다. 혈관이 파란색이었다면
파란색으로 눈이 빛났을 것입니다. 빛은 항상 반사되기 때문에 광원이 빛을 발산하면 동시에 빛을
받은 쪽에도 작은 광원이 생기게 됩니다. 빛의 반사는 우리 주변 곳곳에서 볼 수 있는 현상입니다.

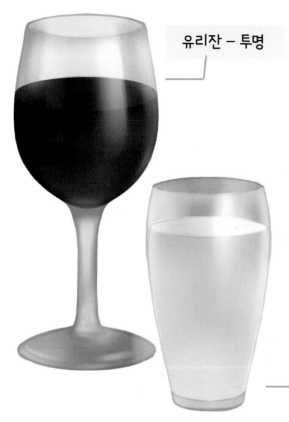

유리잔 – 투명

같은 액체더라도 물은 투명한 색이고 와인같은 컬러가 들어간 액체는 그림자에도 그 색이 투영됩니다. 그리고 우유는 반투명한 질감으로 물보다는 투명하지 않지만 고체는 아니라는 점에 유의하여 채색해주어야 합니다. 자연물 대부분은 난반사가 많으며 식물이나 곤충도 반투명의 질감을 띄는 것이 많습니다.

우유 – 반투명
물보다 불투명하나
고체는아니다

달팽이 – 반투명
달팽이의 속이
투명하게 비쳐보인다.

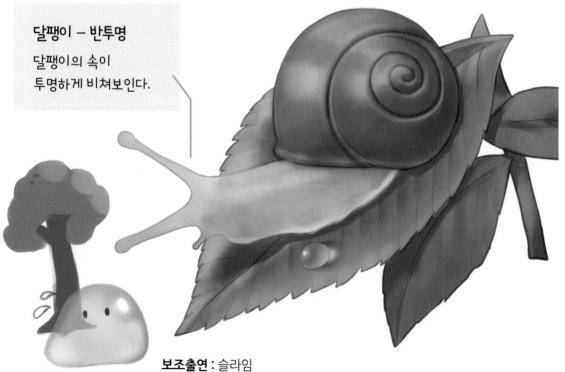

보조출연 : 슬라임
뒤에 물체가 있으면 비쳐보여요

다양한 재질감과 빛의 반사

반사율과 투과도는 분리하여
생각할 수 있다.
일상 곳곳에서 찾아보자

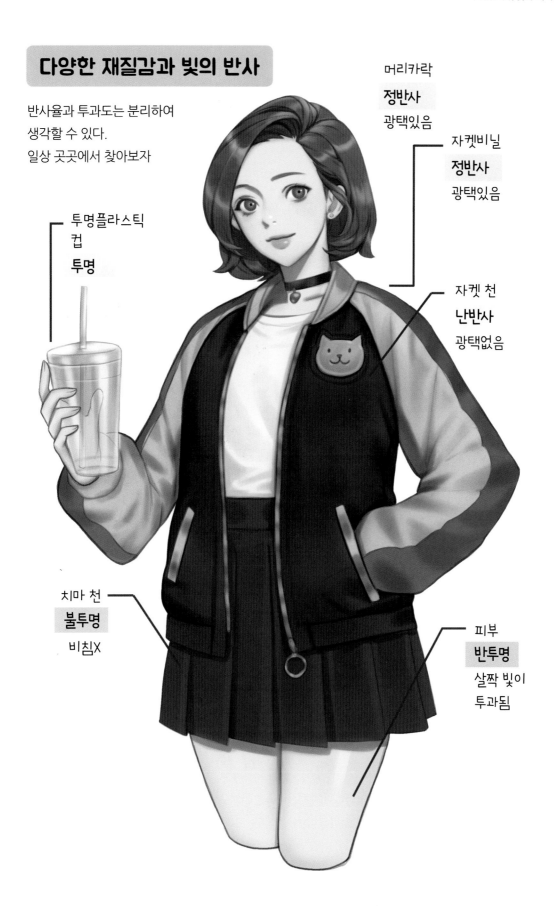

머리카락
정반사
광택있음

자켓비닐
정반사
광택있음

투명플라스틱
컵
투명

자켓 천
난반사
광택없음

치마 천
불투명
비침X

피부
반투명
살짝 빛이
투과됨

빛의 종류

광원의 종류에 대해 알아봅시다. 대부분의 빛은 직사광과 확산광으로 구분할 수 있습니다.
그리고 광원의 종류에 따라 다른 양상을 보이게 됩니다.

직접광

대비가 강하고 그림자가 명확하다

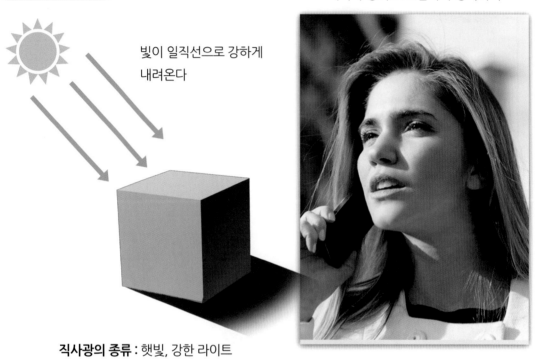

빛이 일직선으로 강하게
내려온다

직사광의 종류 : 햇빛, 강한 라이트

어두운 영역과 밝은 영역의 구분이 명확하다
➡ 강렬한 느낌을 주고 싶을 때 어울리는 조명

바로 이런 느낌의 조명

대표적인 직사광으로는 햇빛이 있습니다. 인공광원 중에서도 강한 라이트는 직사광에 속합니다. 직사광은
그림자가 뚜렷하고 빛의 방향을 확실하게 알아볼 수 있습니다. 그래서 대비가 강하고 어두운 부분과 밝은
부분의 차이가 극명하게 나타납니다.

확산광

대비가 약하고 그림자가 희미하다

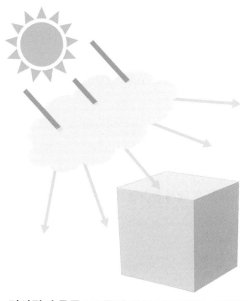

직사광의 종류 : 구름이 많은 날의 햇빛, 형광등

빛이 사방으로 부드럽게 퍼진다
➔ 부드러운 느낌을 주고 싶을 때 어울리는 조명

셀카 찍을 때 좋은 조명

안개 끼거나 구름이 많은 날의 햇빛은 확산광이 됩니다. 대부분 스튜디오에서 쓰이는 조명도 콘트라스트가 강한 직접광보다는 상품의 디테일한 부분까지 보여줄 수 있는 확산광을 많이 씁니다. 흐린날에 태양빛은 구름이라는 반투명한 막에 가려져 부드러운 확산광이 됩니다. 그래서 대비가 약해지고 전체적으로 부드러운 변화를 갖게 됩니다.

사진을 관찰하며
직접광인지
확상광인지 구별하는
연습하기

내가 그리고 싶은 그림은
어떤 분위기의 조명이
더 어울릴지 생각해보기

직접 한번 해보세요!

CHAPTER 02

색의 원리

색은 알면 알수록 굉장히 심오하고 신기한 세계입니다. 우리는 당연하게 색을 인지하고 있기 때문에 아마
따로 깊게 생각해 볼 기회가 없었을 것입니다.
그리고 대부분의 사람들이 맑고 선명한 색을 쓰는 것을 어려워 합니다. 또 어떤 부분에서 그림이 칙칙하고
색이 촌스러워 보이는 것인지 많이 고민하곤 합니다.
어느정도 선천적인 감이란 게 존재하긴 하지만 요즘은 워낙 디지털 아트가 발달했기 때문에 어느
정도 색의 이론이 잡힌 분이라면 색을 충분히 원하는 느낌으로 사용할 수 있습니다.

현실에서 이러한 색의 원리를 관찰하고 더 나아가 이를 응용할 수 있게 된다면 색을 사용하는 것이 훨씬 더
재밌어질 것입니다.

색을 모티브로 한 개인작

내가 쓰는 색은 어딘가 촌스럽고
칙칙해보여

컬러 배색을 밸런스있게
하고싶은데 어딘가 안 어울려

맑고 투명한 색을 쓰고 싶어

강한 포인트 색을 써서
그림을 돋보이게 만들고싶어

분위기있고 감성적인 그림을
그리고 싶어

위의 내용들이 공감된다면 색에 대해서 알아보자!

색의 성질

색의 원리와 개념에 대하여 알아봅시다.

색은 빛에서 연장되는 개념으로 햇빛은 백생광이고 스펙트럼에 의해 색을 쪼개보면 아래와 같은 파장이
나옵니다.

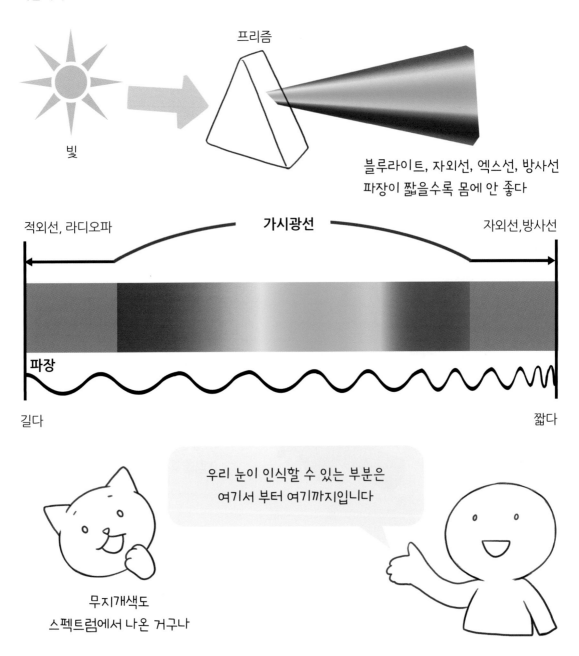

그 중에서 우리가 볼 수 있는 범위를 가시광선이라고 합니다.
가시광선은 빨강에서 보라까지의 영역이며 이러한 색의 범위를 정리한 게 색상환입니다.

색은 시각에 대한 자극입니다. 그리고 색은 절대적인 것이 아니라 환경이나 받아들이는 객체에 따라 차이를 보입니다. 예를 들어 사람과 개는 색을 보는 범위가 다릅니다. 이처럼 똑같은 물체라도 다르게 보이기 때문에 '색을 본다'는 개념이 아니라 '색이 우리 눈에 보인다'라고 표현하는 쪽이 더 정확합니다.

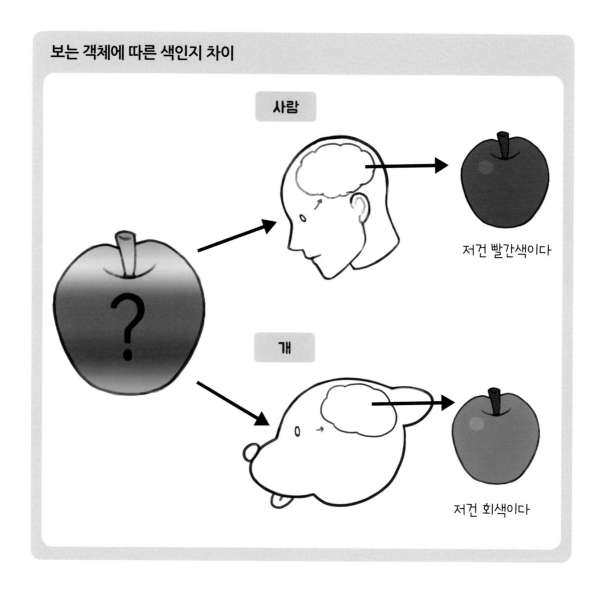

보는 객체에 따른 색인지 차이

사람

저건 빨간색이다

개

저건 회색이다

그림1과 같이 사과가 있다고 할 때 사람의 시각 정보는 빨간색으로 물체를 인식합니다.
하지만 시각 정보가 흑백인 개의 경우에는 사과를 회색으로 인식할 것입니다. 그리고 인간이 보지 못하는 자외선이나 적외선을 보는 생물도 있으니 사과의 색은 보는 객체마다 다르게 보일 것입니다.
이처럼 색에 대한 정보는 절대적인 것이 아니라 상대적인 것이므로, 중요한 것은 어떻게 하면 우리가 보는 색을 더 면밀하게 관찰하면서 표현할 수 있는가입니다.

▌하늘이 파란색으로 보이는 이유?

하늘은 왜 파란색일까요?

앞서 설명드린 빛의 스펙트럼을 생각해봅시다. 지구에 햇빛이 비춰지면 태양광은 스펙트럼으로
분해되는데 빨강은 파장이 길고 파랑은 파장이 짧습니다. 대기중에 떠다니는 입자는 파장이 긴 빨간색은
투과하고 파장이 짧은 파란색만을 반사합니다. 그 결과 하늘이 파란색으로 보이는 것입니다.

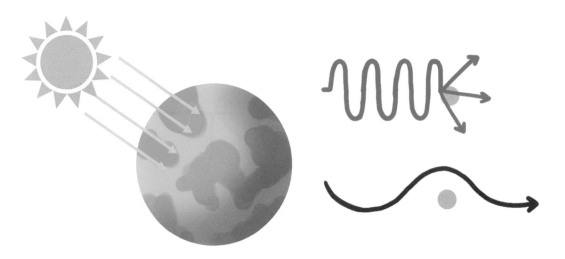

그리고 하늘의 색은 시간이 지날수록 다채로운 변화를 갖습니다. 환경을 그릴 때는 대기의 변화를
생각하면서 그려주면 훨씬 재미있는 그림이 될 수 있습니다.

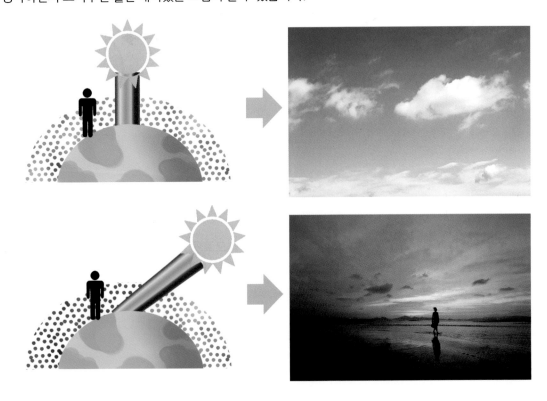

무지개가 보이는 이유?

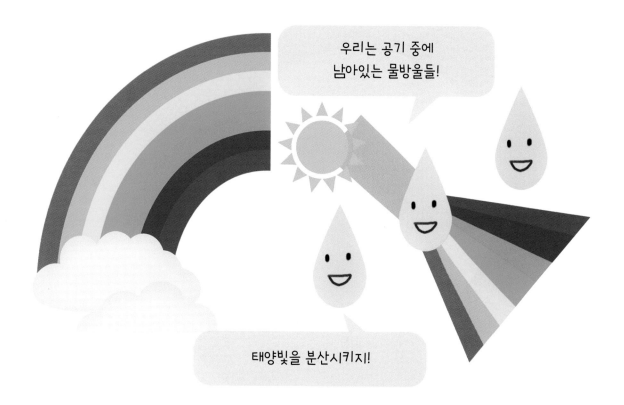

비 온 뒤 무지개를 본 적 있으신가요?

그렇다면 무지개가 생기는 이유에 대해서도 생각해보신 적 있으신가요?

무지개가 생기는 원리도 앞서 배웠던 빛의 원리로 알 수 있습니다.

무지개는 비가 오고 난 후, 공기 중의 남아있는 물방울에 의해 태양빛이 굴절되면서 보이는 현상입니다.

물방울이 스펙트럼의 역할을 하고 있는 것이죠.

무지개를 쉽게 보기 힘든 이유는 공기 중의 물방울이 있는 환경 + 강한 햇빛이 만났을 때만 생기는

현상이기 때문입니다.

색상환

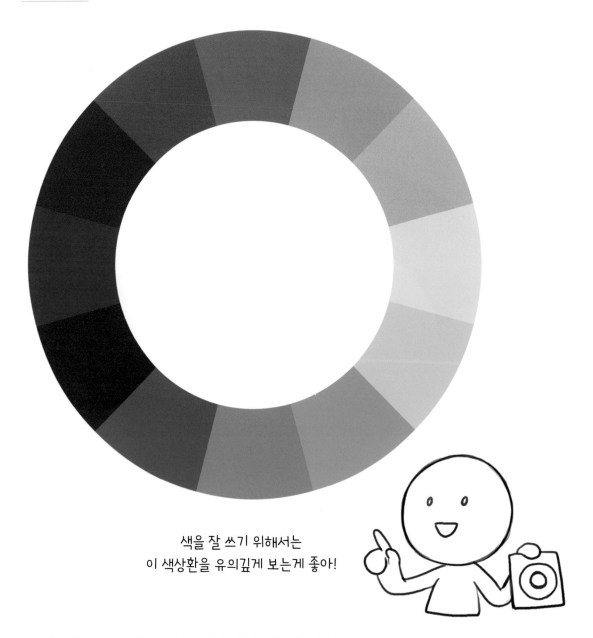

색을 잘 쓰기 위해서는
이 색상환을 유의깊게 보는게 좋아!

스펙트럼으로 나눠지는 색을 정리한 게 바로 색상환입니다.
색을 쓰거나 조합할 때는 색들의 관계를 생각하며 써주는 것이 좋습니다.
어떤색들은 단짝같이 서로 잘 어울리지만 어떤색들은 만나면 서로 자기주장이 강해,
안 어울릴 수 있기 때문입니다.
색은 고유의 색을 잘 쓰는 것도 중요하지만 두 개 이상의 색을 쓸 때는
조화에 맞춰 쓰는 것이 가장 중요합니다.
이러한 색의 관계에 대해 알아봅시다.

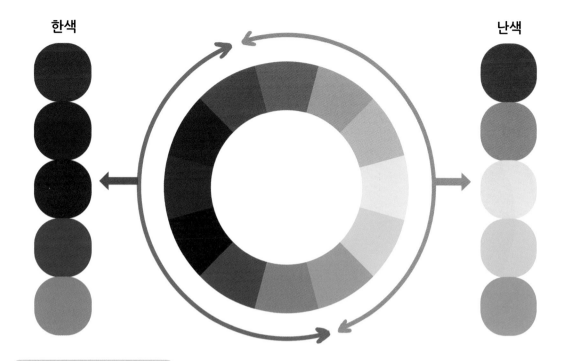

한색

난색

한색과 난색

실제 색이 차갑거나 따뜻한 것은 아니지만 심리적으로 차갑다고 느껴지는 색들을 모아
한색이라고 부릅니다. 그리고 따뜻하다고 느껴지는 색들을 모아 난색이라 부릅니다.
그리고 유의해야 할 점은 같은 빨간색이라도
한색 계열의 빨간색은 보라색에 가깝고 난색 계열의 빨간색은 주황색에 가깝다는 것입니다.

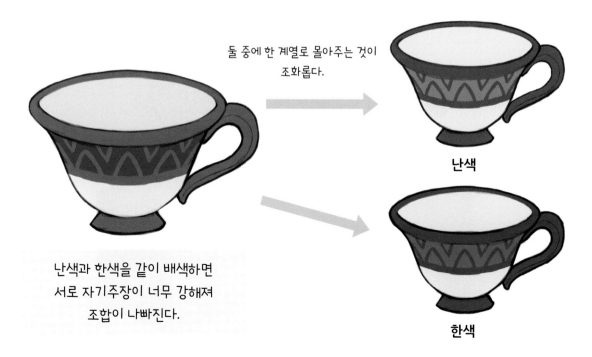

둘 중에 한 계열로 몰아주는 것이
조화롭다.

난색

난색과 한색을 같이 배색하면
서로 자기주장이 너무 강해져
조합이 나빠진다.

한색

유사색

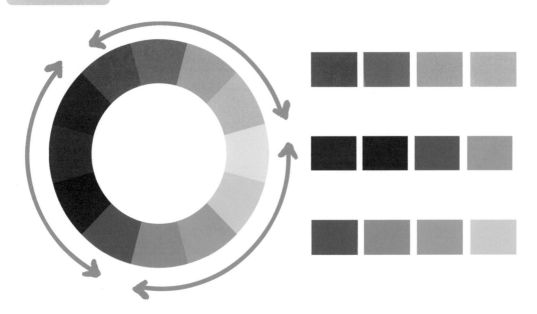

색상환에서 4칸의 색을 묶어 유사색이라고 부릅니다.

유사색을 써서 색을 조합하면 굉장히 부드럽고 조화로운 색조합이 나옵니다.

그리고 한 면 안에서 유사색 그라데이션이 나오면 색채가 훨씬 풍부하게 느껴집니다.

주의해야 할 점은 칸의 수가 5칸 이상 묶이면 보색 관계의 색이 섞이기 때문에

유사색이 성립되지 않는다는 것입니다.

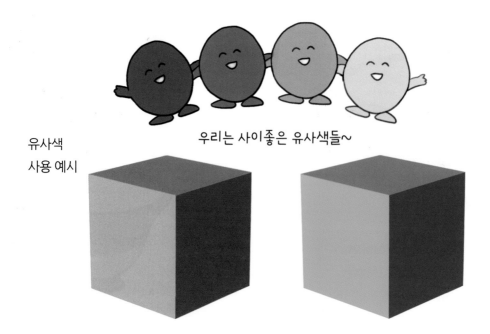

우리는 사이좋은 유사색들~

유사색
사용 예시

보색

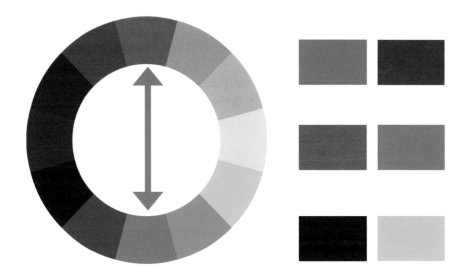

색상환에서 마주보고 있는 색들의 관계를 보색이라고 부릅니다.
보색은 서로 섞이면 완전한 무채색이 됩니다. 보색은 쓰기도 어렵고 까다로운 색이지만
그만큼 잘 썼을 때 굉장히 눈에 띄고 재밌는 조합이 됩니다.

보색은 같은 채도와 명도로 쓰면
자기 주장이 너무 강하다

한쪽 색은 명도와 채도를 조절하여
조화롭게 맞춰준다.

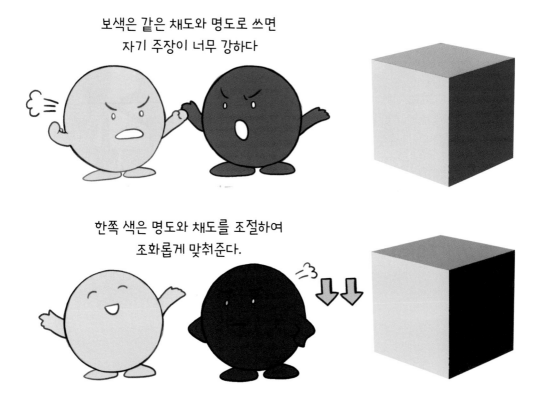

명도의 중요성

▎어떻게 조화롭게 쓸 것인가?

채색할 때 색채만 신경쓰다가 명도의 조절을 놓치는 경우가 많습니다.

명도는 색조합에서 굉장히 중요한 요소입니다.

그림을 그리다 방향성을 잃었을 때는 그림을 컬러에서 흑백으로 전환해보는 것도 좋은 방법입니다.

그림의 밝은톤, 중간톤, 어두운톤이 적절하게 분배된 경우 그림이 훨씬 조화롭게 보입니다.

밝은톤, 중간톤이 부족할 때

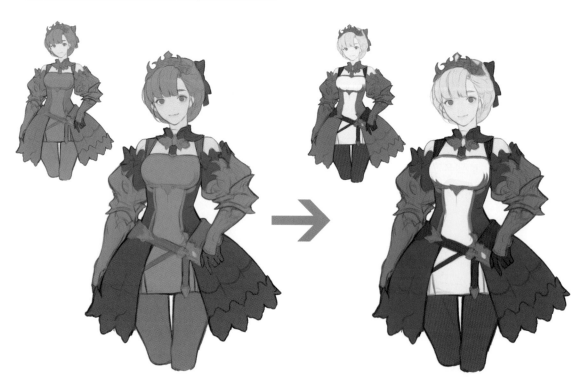

명도가 비슷해서 그림의 포인트가 부족하다

명도의 대비를 조절하여
시선이 자연스럽게 머물도록 한다.

어두운 톤만 있을 때

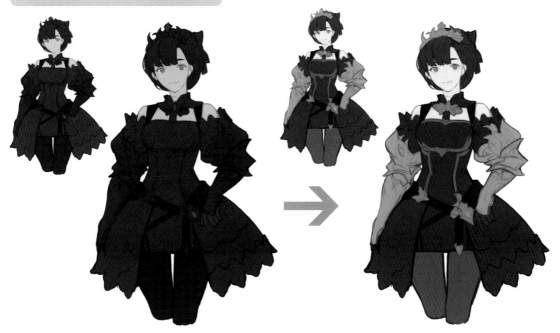

명도가 전체적으로 너무 낮아 칙칙해 보인다

포인트줄 부분을 선택해 시선을 집중시킨다

밝은 톤만 너무 많을 때

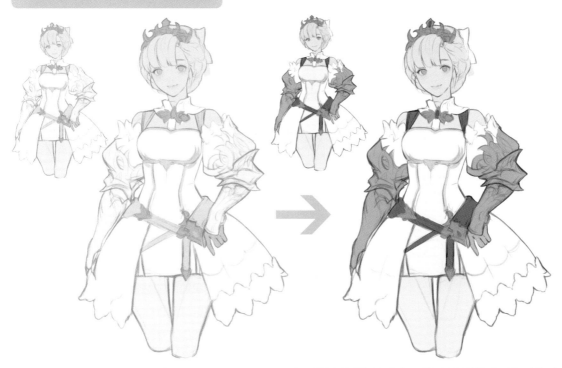

명도가 전체적으로 너무 높아 포인트가 부족하다

눌러줄 부분을 선택해 그림의 명암 밸런스를 맞춘다

감각적인 색

우리는 그림을 그릴 때 이론에 의해 찾은 정확한 색뿐만 아니라 미적 감각에 의해 찾아낸 주관적인 색을 쓸 수 있습니다. 정확한 색을 쓰는 것만이 그림의 목적이라면 사진을 찍는 편이 더 효율적일 것입니다. 작가의 주관이 들어가는 영역이야 말로 그림만이 가진 매력이라고 할 수 있습니다.

감각적인 색을 극대화하여 화풍으로 만든 것이 바로 인상주의입니다.

현대에 들어 인상주의 작품들은 대중의 많은 사랑을 받고 있습니다.

감각적인 색을 쓰려면 색채의 다양한 구상 능력이 필요합니다.

그러한 구상 능력은 단기간에 만들어지는 것이 아니기 때문에 훌륭한 작품을 많이 감상하고 내 방식대로 칠해보는 연습이 필요합니다.

이제 여러분은 또 다른 고민을 하게 됩니다. 사실적인 색을 쓸 것인가? 나만의 주관적인 색을 쓸 것인가? 반드시 정답이 아니더라도 다양한 색을 써보는것은 여러분에게 또 다른 경험과 재미가 될 것입니다.

실제 모네의 정원 사진

다양한 시도를 하며
감성을
키워나가는 것이죠.

감성

모네가 해석한 정원의 그림들

모네의 작품은 실제 사진보다 훨씬 다채로운 색채가 표현되어 있습니다. 작품을 그리는 과정에서 모네의 주관적인 해석이 들어간 것입니다. 모네는 일생동안 2000여점이 넘는 작품을 그리면서 모네만의 독자적인 색감과 화풍을 갖게 되었습니다.

사실적인 색

색채의 변화 추가

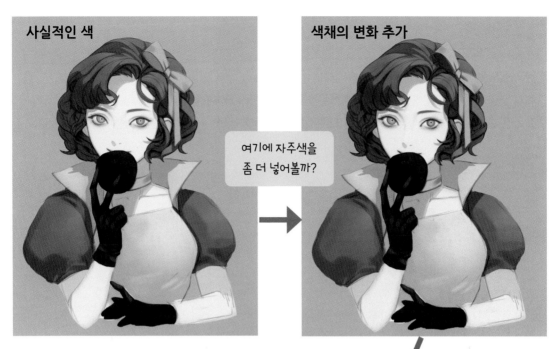

여기에 자주색을
좀 더 넣어볼까?

주관적인 색

- 밝은 영역에
 하늘색 추가
- 어두운 영역에
 자주색 추가

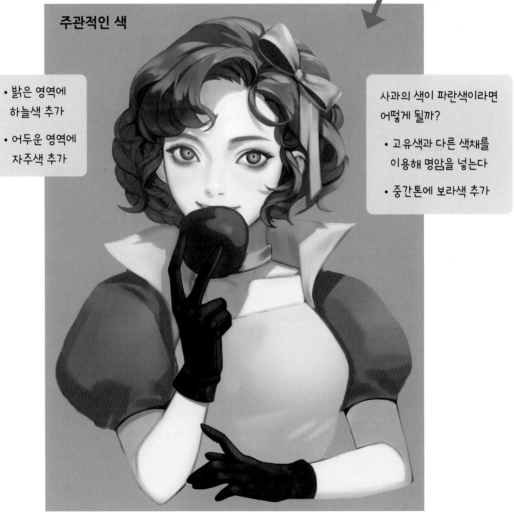

사과의 색이 파란색이라면
어떻게 될까?

- 고유색과 다른 색채를
 이용해 명암을 넣는다
- 중간톤에 보라색 추가

계절의 색

저는 계절의 변화에서 많은 영감을 얻습니다.

그래서 가능하면 계절이 바뀔 때마다 그 계절에 맞는 그림을 그리곤 합니다.

계절에 따른 날씨와 온도, 그리고 거기서 느껴지는 다양한 색채가 그림에 많은 재미를 가져다 줍니다.

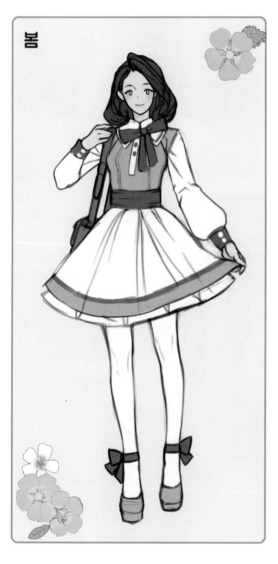

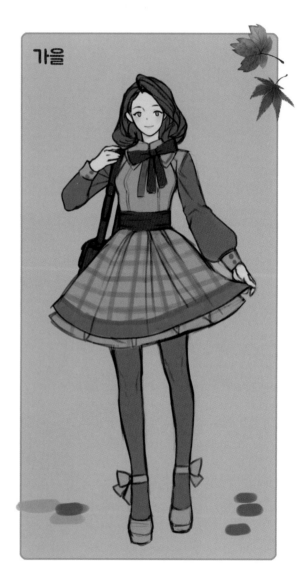

난색
고명도

난색
저명도

여기 나온 컬러는 제가 각 계절을 떠올렸을 때 느끼는 제 주관적인 컬러들입니다.
여러분이 생각하는 계절의 색은 어떤 색인가요?
일상 곳곳에서 다양한 감성을 키우며 나만의 색을 찾아보시기 바랍니다.

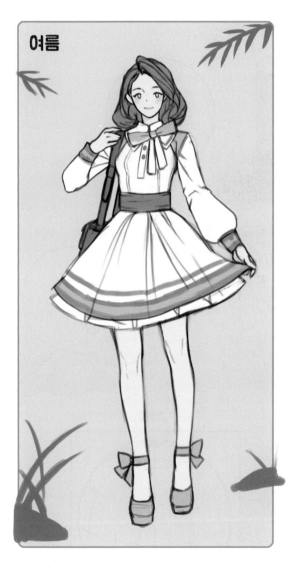

한색
고명도

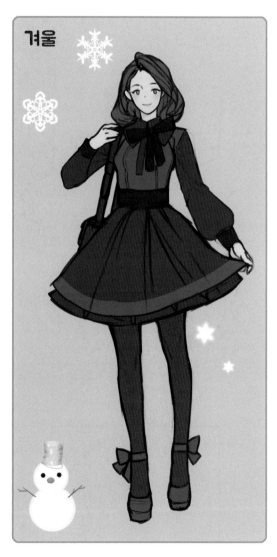

한색
저명도

CHAPTER 02

명암의 원리

입체감

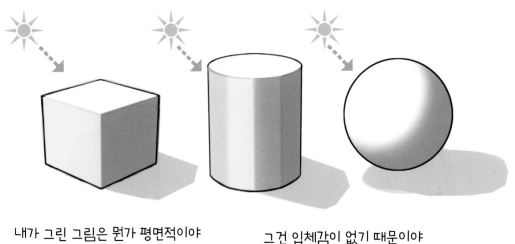

내가 그린 그림은 뭔가 평면적이야

그건 입체감이 없기 때문이야
입체감을 표현하기 위해서는
면으로 물체를 이해해야 해

평면

입체

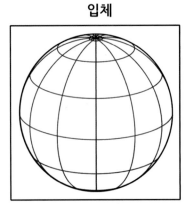

그림에 입체감을 표현하기 위해서는 먼저 물체를 면으로 이해하는 것이 좋습니다.
내부 구조가 어떤 형태로 되어 있는지, 어디서 면의 변화가 생기는지를 파악하면 명암을 표현하기
쉬워집니다. 때문에 다양한 물체를 잘 그리기 위해서는 항상 면으로 물체를 파악하는 연습을 하는
것이 좋습니다.

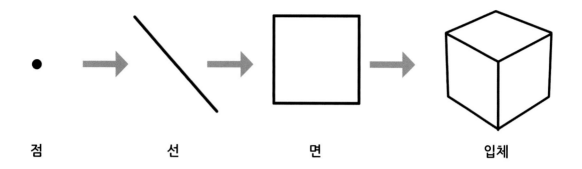

| 점 | 선 | 면 | 입체 |

점과 점이 만나 선을 만들고, 선과 선이 만나서 면을 만들고, 면과 면이 만나 도형을 만듭니다.

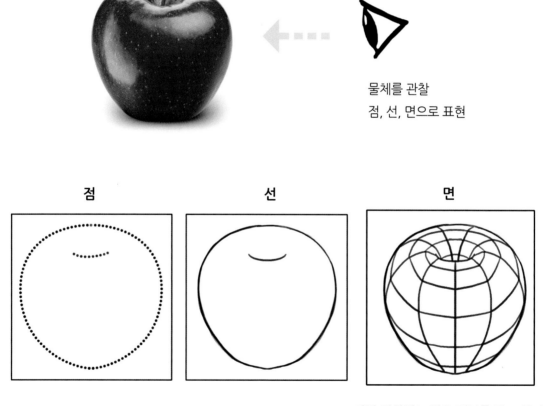

물체를 관찰
점, 선, 면으로 표현

| 점 | 선 | 면 |

가장 정확하고 많은 정보를 담고 있다.

우리가 보는 모든 세계는 면으로 이뤄져 있습니다. 평면인 캔버스에 3D인 물체를 재현하려면 명암이 필요합니다. 특히 복잡한 물체는 단순한 선만으론 표현하기 힘듭니다.

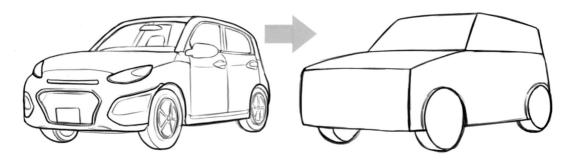

대부분의 물체는 기본 도형을 응용하여 만들 수 있습니다.

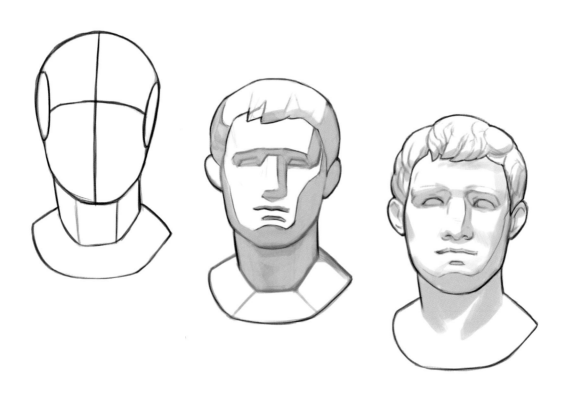

굉장히 복잡해 보이지만

단순화하여 파악한 후
면을 늘려가면 훨씬 그리기 쉽다

조각상의 색이 흰색인 이유는 명암의 변화를 쉽게 관찰하기 위해서입니다.
명암을 쉽게 파악하기 위해선 색을 제외한 명도를 위주로 물체를 관찰하는 것이 좋습니다.

명암을 진행하는 데 익숙하지 않은 경우
명암을 지나치게 어둡게 넣게 됩니다.
또는 그림을 망칠까 두려워, 소심하게 명암을 넣다가
그림이 너무 밝아지기도 합니다.
정확한 범위에 명암을 넣는 연습을 해봅시다.

흠...잘 모르겠다

초보들이 많이하는 실수

그림의 입체감이 없다

그림이 너무 어둡다

그림이 뿌옇게 보이거나
탁해 보이는 이유
➔ 물체의 형태를 정확히
인지하지 못하기 때문

빛을 받는 면/ 받지 않는 면
➔ 경계를 확실히 해준다

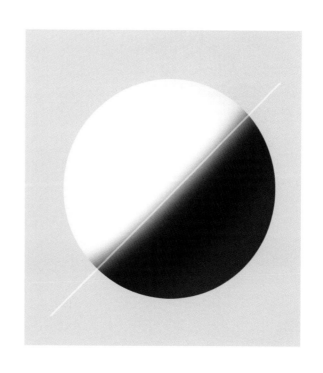

명암을 넣는 두 가지 방식

밝은 면적이 넓은 경우

어두운 영역끼리
묶어준다.

어두운 면적이 넓은 경우

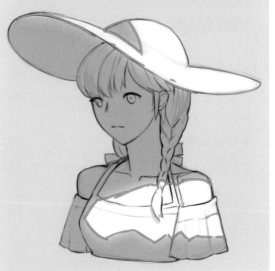

밝은 영역끼리
묶어준다.

예시

▋ 밝은 면적이 넓은 경우

 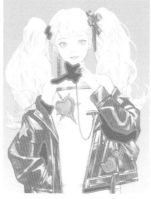

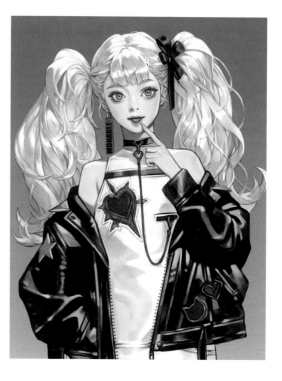

가볍고 산뜻한 느낌이 든다. 밝은 부분과
어두운 부분의 차이가 강하지 않다.
그림의 분위기를 화사하게 전달하고 싶을 때
주로 사용하는 명암 방식이다.

▋ 어두운 면적이 넓은 경우

 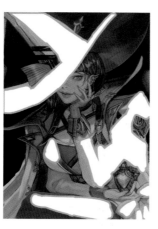

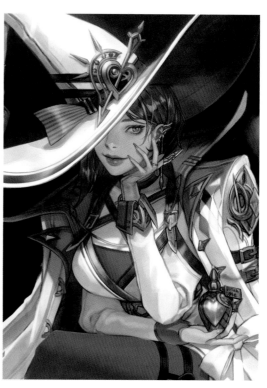

그림에 입체감이 강하며 깊이감이 생긴다.
밝은 부분과 어두운 부분의 대비가 강하다.
그림의 분위기를 강하게 전달하고 싶을 때
주로 사용하는 명암 방식이다.

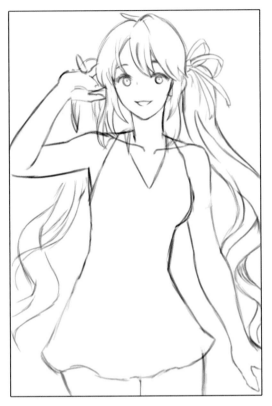

평소에 빛이 잘 나타난 사진을 보면서
관찰하고 모작, 응용해보면 좋습니다.

빛의 흐름이 묶이도록 생각해주는 게 중요!

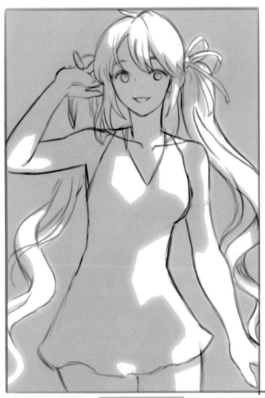

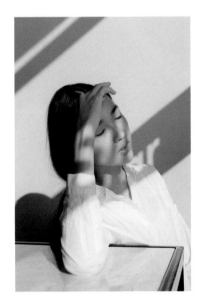

흐름을 간략하고 크게 파악한다.

빛 계획의 중요성

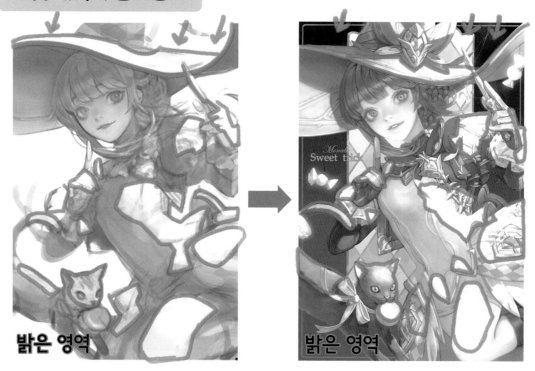

밝은 영역 → 밝은 영역

러프에서 설정한 빛 계획을 완성까지 유지하는 것이 좋다.

러프 단계에서 빛의 영역을 미리 설정하는
것이 좋습니다. 좌/우 어느 쪽에서 빛이
오고 있는지 빛의 방향에 따른 느낌을
알 수 있고 이는 일러스트에서 방향성을
정하는 역할을 하기 때문입니다.
그리고 이 때 설정한 빛의 방향과 영역은
그림을 완성할 때까지 유지하는 것이 좋습니다.
그림을 진행하면서 중간에 다른 느낌을
시도하거나 변화가 생길 수는 있지만
그 과정에서 그림이 처음 의도와 달라지는
경우가 많기 때문입니다. 그렇기에
처음 설정한 빛 계획이 잘 유지되고 있는지
관찰하며 그림을 진행하는 것이 좋습니다.

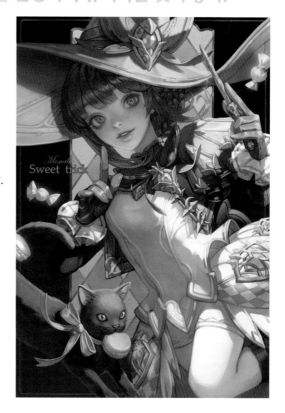

명암의 이해와 채색

명암을 이용하여 채색해봅시다. 제일 먼저 무엇을 해야 할까요?

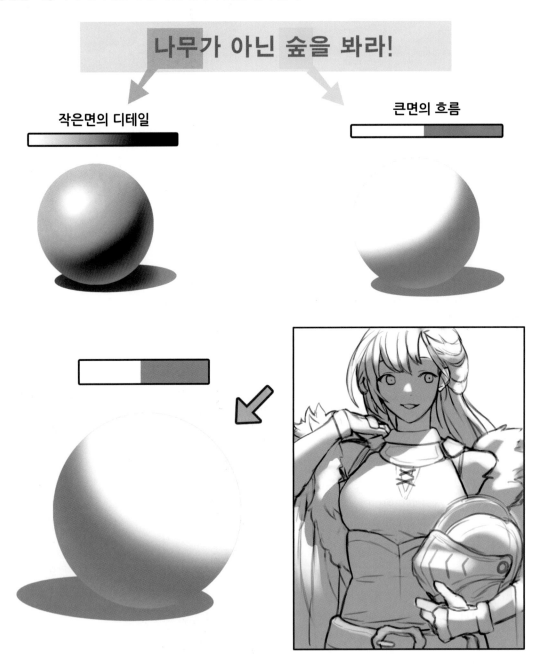

1 먼저 빛을 받는 부분과 받지 않는 부분을 구분하여 투톤으로 나눠줍니다.
이 부분은 꾸준히 명암의 흐름을 파악하는 연습이 필요합니다.

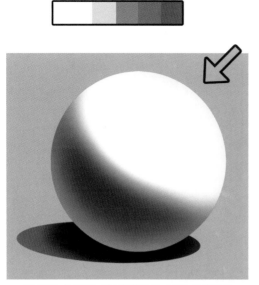

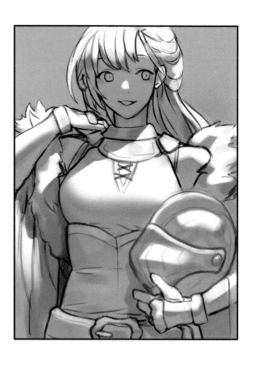

*명암을 추가할 땐 배경색을 어둡게 해주는
게 좋다

2 좀 더 세부적으로 면을 나눕니다. 반사광과 면의 경계에 명암을 추가하여 입체감을 줍니다.

선

명암(음영)

컬러

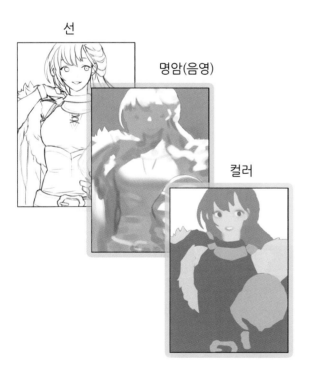

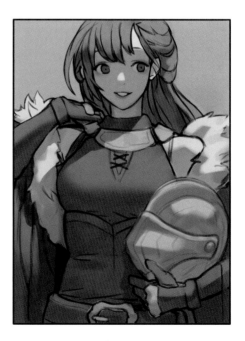

3 컬러를 Multifly(곱하기) 레이어로 추가합니다. 명암이 잘 나타나면 단색만 부어도
그럴싸한 그림이 됩니다.

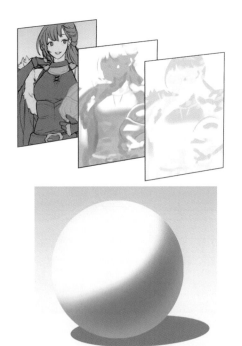

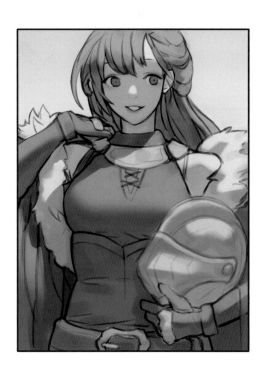

4 어두운 영역의 컬러를 푸른색으로 바꾸고, 밝은 색의 영역은 노란색으로 바꿔줍니다.

TIP 그림자 색 바꿔주기

CTRL+U ➔ 색상화 ➔ 푸른색으로 조정

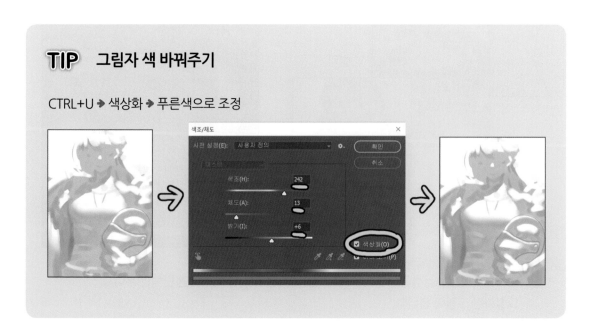

자주하는 실수

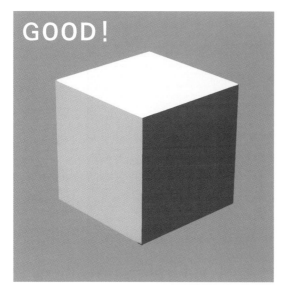

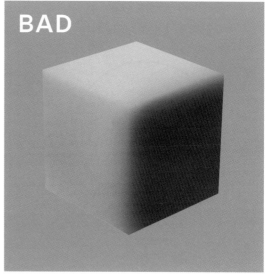

• 명암 경계가 분명하고 톤 구분이 확실하다

그림을 작게 보면서 큰 구조를 파악하는 연습을
많이한다.

• 명암 경계가 사라지고 톤 구분이 없어지면서 색이
탁해진다.

➜ 형태에 대한 구분이 명확하지 않을 때 생기는
오류

예시

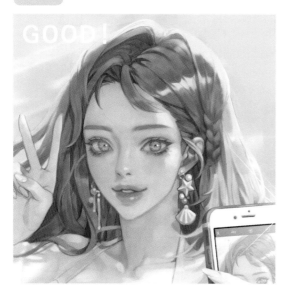

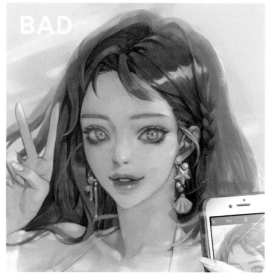

확산광과 틈새 그림자

뭔가 떠 보이고
입체감이 느껴지지 않아

틈새 그림자를 써봐

```
Ambient Occlusion(A.O)
= 틈새 그림자
```

물체와 물체 사이의
그림자라고 생각하면 돼

그게 뭐야?

틈새 그림자

• 틈새 그림자가 없을 때　　　　　• 틈새 그림자가 있을 때

오 입체감이 훨씬 풍성해졌어

직접광에서는 빛을 받는 부분과 받지 않는 부분의 경계를 찾기 쉽지만
확산광에서는 빛이 확산되기 때문에 명암의 경계를 찾기 힘듭니다.
이런 환경에서 명암을 잘못 표현하면 그림의 깊이감을 만들어 내기 힘듭니다.
그렇다면 확산광에서는 명암을 어떻게 사용해야 할까요?

저는 확산광 조명에서 틈새 그림자를 사용합니다.
물체와 물체간 틈새에는 빛이 완전히 차단되는 부분이 생기고 이를 틈새 그림자라고 부르는데,
이 영역은 일반적인 물체의 톤보다 훨씬 어둡기 때문에 그림의 선명함과 깊이감을 만드는데 도움이 됩니다.

* 틈새 그림자는 영어로는 엠비언트 오클루전(Ambient Occlusion)이라고 합니다.
　엠비언트 오클루전은 컴퓨터 그래픽에서 사용되던 단어지만 페인팅을 할 때도 필요한 개념입니다.

그림자를 디자인하자

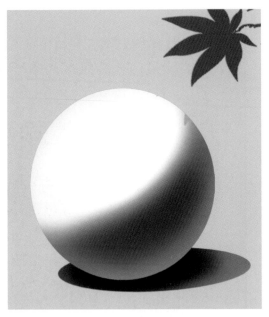 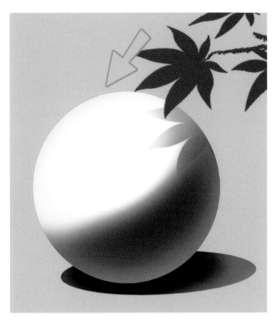

그림자는 그림에서 큰 역할을 합니다. 시선의 방향을 바꿀 수도 있고 그림의 깊이감을 더해주기도 합니다.
그림자를 잘 배치하면 그림의 전달력을 높일 수 있습니다.

창문

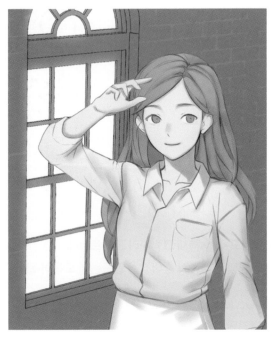 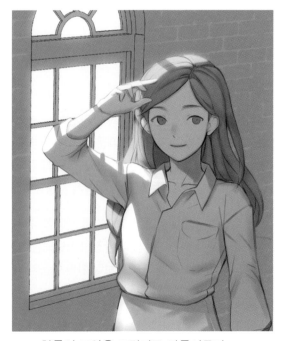

• 배경에 맞는 그림자를 넣어주자

• 창틀의 모양을 그림자로 만들어준다
실감나는 상황을 연출할 수 있다

풀, 풀숲

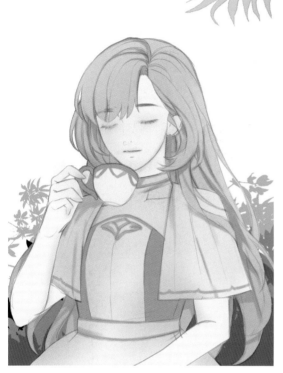

그림자와 캐릭터의 거리가 애매하다 거리 간격을 조금 겹치도록 배치하는 것이
공간감 구성에 좋다

빛의 마술사로 불리는 렘브란트는 빛과 그림자의 극적인 대비를 통해 강렬하고 인상적인
작품을 만들어 냈습니다. 그는 전체적으로 어두운 배경에 보여주고 싶은 부분만 조명을
비추는 방식으로 빛을 효과적으로 사용했습니다.
빛과 그림자는 어떻게 사용하느냐에 따라 그림의 분위기를 완전히 다르게 바꿔놓기도 합니다.
내가 원하는 부분만을 집중적으로 보여줄 수도, 보여주고 싶지 않은 부분은 가릴 수도 있습니다.

여러분도 빛을 여러가지로 사용해보면 일반적인 조명을 사용할 때와는 다른 새로운 재미를
느낄 수 있을 것입니다.
빛의 방향이나 형태를 그때 그때 바꿀 수 있는 것은 디지털 아트만이 가진 장점입니다.
이를 활용하여 다양한 그림을 많이 그려보시기 바랍니다.

응용모작 - 사실적인 빛을 쓰는 법

빛을 잘 활용하려면 많은 사진들을 보면서 빛을 관찰해야 합니다.
처음부터 주관적인 해석이 들어간 빛만을 사용하다 보면 설득력이 떨어지기 때문에 빛을 다루는 것이
어려운 분들은 빛이 잘 드러난 사진을 모작해보는 것이 좋습니다.
그리고 그것을 다시 재해석하여 응용하면 좋은 결과물을 얻을 수 있습니다.

초보자는 확산광같은 빛방향을 찾기 어려운 사진보다 빛방향이 뚜렷한 직사광 위주의 사진을
고르는것이 좋습니다. 보통 맑은날 야외에서 찍은 사진등을 관찰하면 쉽게 빛방향을 알 수
있습니다.

1 빛의 방향을 파악합니다.

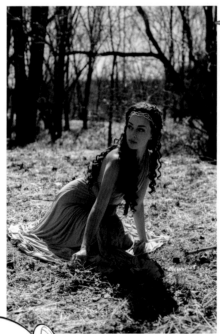

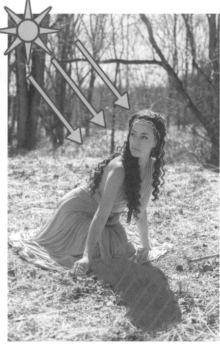

• 그림자의 위치를 통해서 주광원의
위치를 유추할 수 있다

그림자 위치를 보니
왼쪽에서 빛이 오고있군!

2 사진을 관찰, 분석합니다.

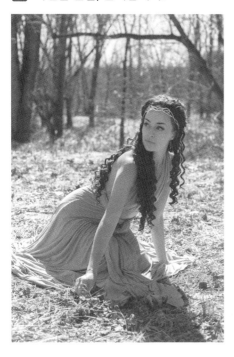

3 비슷하게 따라서 모작해봅니다.

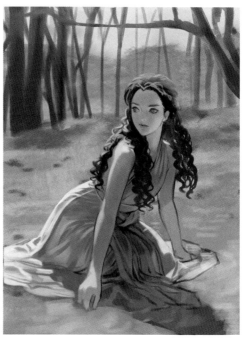

4 소품, 의상을 변형하거나 추가합니다.
이때 처음 관찰한 빛의 방향이나 면의
밝기 등은 처음 상태를 유지하면서
퀄리티를 올리는 것이 중요합니다.
기존 사진을 응용하면 보다 실감나는
그림을 그릴 수 있습니다.

※ 사진을 사용한 상업적인 작업을 할 때
사진의 저작권을 침해하지 않도록
주의해야 합니다.
상업용도로 쓰이는 사진의 경우에는
프리소스를 이용하거나 구입하여
쓰는 것이 좋습니다.

Part
04

·

사람을 그려보자

CHAPTER 01
피부

피부는 반투명하기 비치는 성질을 가지고 있기 때문에 어두운 영역이 금속만큼 어둡지 않습니다.
밝은 영역과 어두운 영역의 색채차이에 유의하여 자연스러운 피부를 표현해 봅시다.

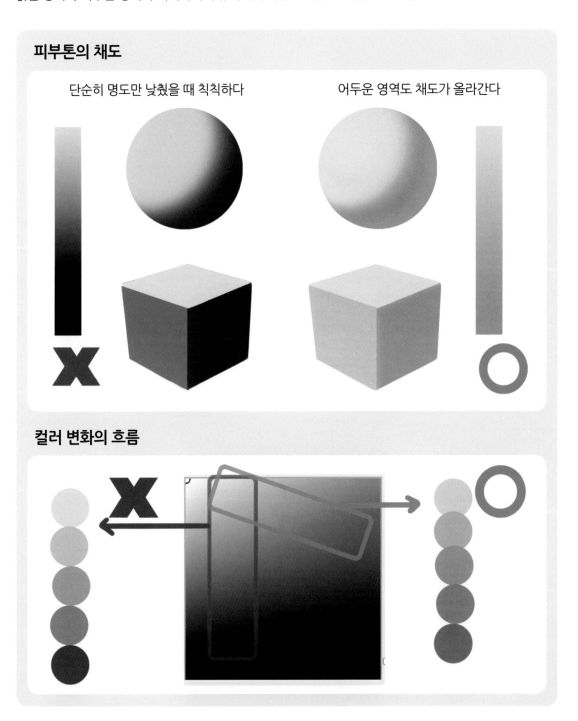

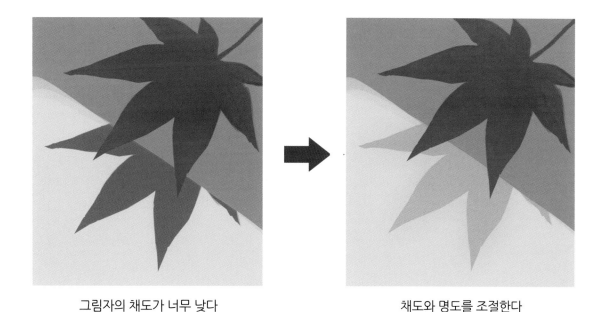

그림자의 채도가 너무 낮다 채도와 명도를 조절한다

피부의 이런 특별한 질감은 그림을 어렵게 만들지만 잘 표현한다면 그림의 생동감을 살려줄 수 있습니다.
명심해야 할 부분은 피부의 어두운 영역을 검정색으로 칠해서는 안 된다는 것입니다. 그리고 밝은 면과 어두운 면의 경계는 채도가 높은 색을 쓰는 것이 좋습니다.

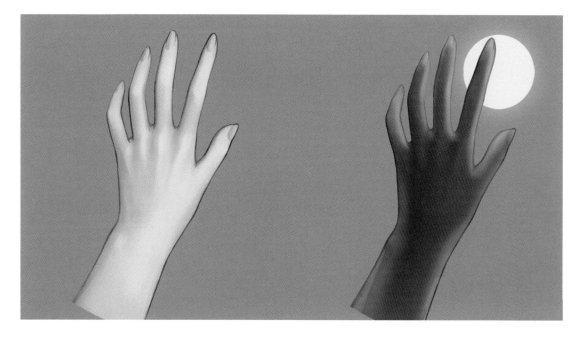

피부는 일정 부분 빛을 투과하는 성질을 가졌기 때문에 빛에 비춰보면 끝부분이 투과되어 붉은색으로 빛나는 것을 관찰할 수 있습니다.

• 피부의 고유색은 멜라닌 색소의 양에 따라 노란색에서 짙은 갈색까지 다양한 폭을 가지고 있습니다.
그리고 코, 볼, 귀, 손끝과 같이 피부가 얇은 부위는 좀 더 붉은색을 띄게 됩니다.
눈밑은 정맥이 지나가는 부위로 푸른빛을 띄게 됩니다.

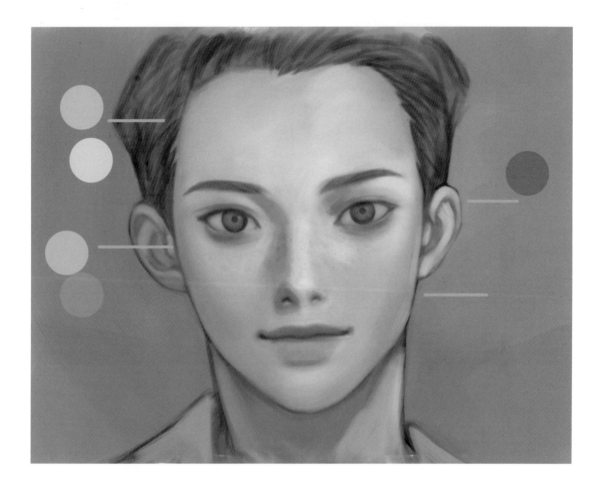

사실적인 그림을 그리기 위해서는 이처럼 사소한 디테일들이 필요합니다.
그 외에도 주름, 주근깨 같은 자연스러운 피부의 현상들을 그려주는 것도 생동감있는 피부를
그리는 방법 중에 하나입니다.

환경색에 의해 피부색이 변할 수도 있습니다. 환경을 생각하며 채색하면 더 자연스럽고
실감나는 피부색을 표현할 수 있습니다.

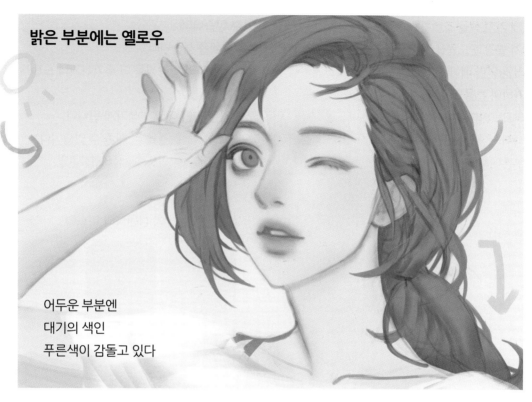

밝은 부분에는 옐로우

어두운 부분엔
대기의 색인
푸른색이 감돌고 있다

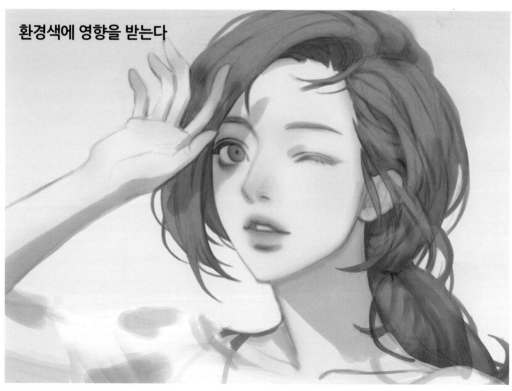

환경색에 영향을 받는다

피부색을 어떻게 만들까?

물감의 삼원색은 노랑, 빨강, 파랑입니다.

이 세 가지 색을 조합하면 1600만 가지가 넘는 색을 만들 수 있습니다.

먼저 빨강과 노랑을 섞어서 주황을 만들어 줍니다. 그 다음 흰색을 섞습니다.

그러면 연한 베이지색이 만들어지게 되고 거기서 명암의 정도에 따라 빨강색을 더 추가하거나 노랑색을

추가하여 톤을 조절해 주면 됩니다.

그리고 그림자 부분엔 파랑을 섞어 채도를 조절하면 자연스러운 한난 대비가 생기게 됩니다.

보색끼리 혼합하면 색이 탁해지지만 비율을 잘 조절한다면 그림의 깊이감을 더 해줄 수 있습니다.

피부톤에서 일어나는 다양한 변화를 조절해가며 다양한 색채가 나올 수 있도록 채색해봅시다.

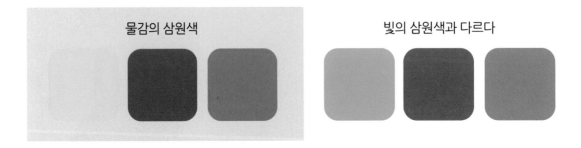

색을 배합하듯이 조절해가며 색을 만들 수 있습니다.

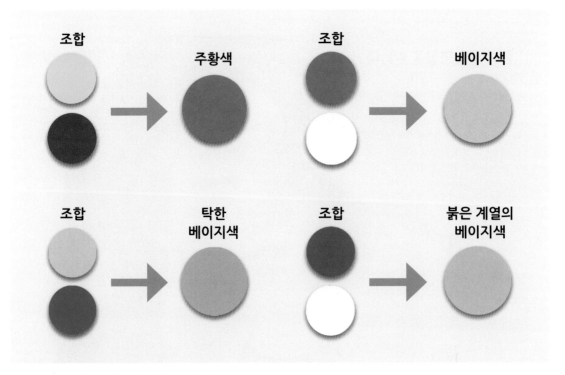

다양한 색을 조합하여 만들 수 있다.

기본색

어두운 색에 푸른색을 강하게 써주면 특별한
느낌을 줄 수도 있습니다.
이는 사실적인 색보다 감각적인 색에 집중한
배색입니다.

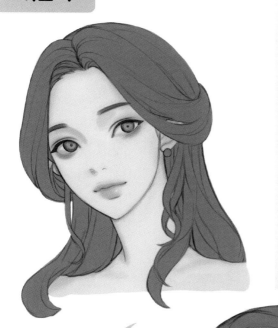

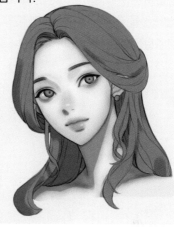

명암과
색조 추가

밝은 부분엔
옐로우 추가

코나 귀, 입술등에는
붉은 빛을 더해준다.

어두운 부분엔 푸른색을
살짝 섞어서 그림자에
푸른빛이 돌게 한다.

피부톤

피부톤을 만들 때 한 번에 강한색을 쓸수도 있지만 저의 경우에는 초반에 굉장히 연한톤을 사용하여
밑색을 만듭니다.
그리고 점차 톤을 추가하며 중첩되게 톤을 쌓습니다.
중간중간 주황색뿐만 아니라 파랑색이나 초록색을 가미하기도 합니다.

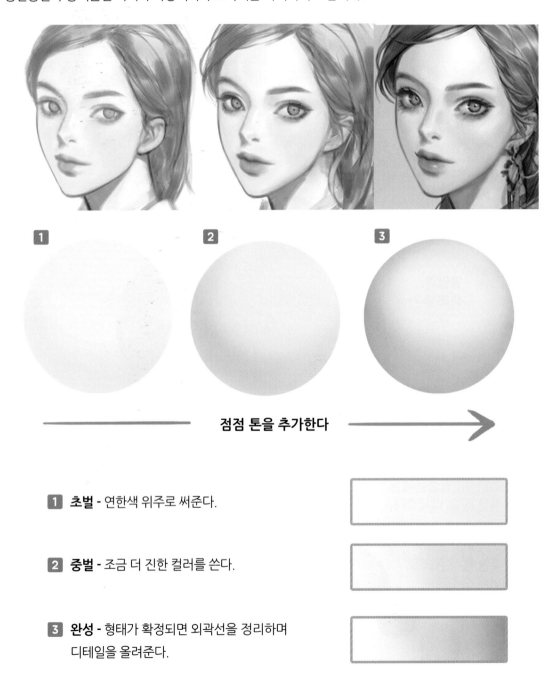

점점 톤을 추가한다 →

1 초벌 - 연한색 위주로 써준다.

2 중벌 - 조금 더 진한 컬러를 쓴다.

3 완성 - 형태가 확정되면 외곽선을 정리하며
디테일을 올려준다.

피부 채색하는 과정

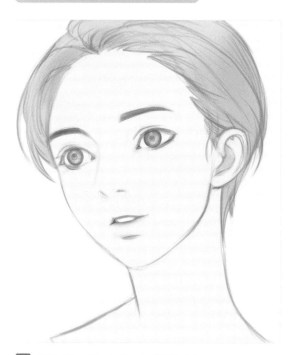

1 피부의 기본 컬러를 칠해줍니다.

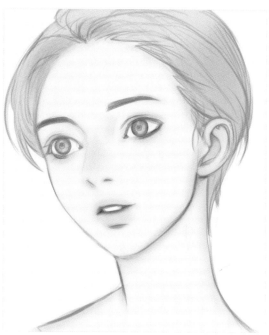

2 오렌지 계열을 눈가와 음영이 지는 곳에 추가합니다.

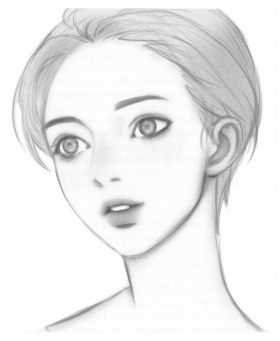

3 레드 계열을 추가해서 조금 더 피부에 생기를 줍니다.

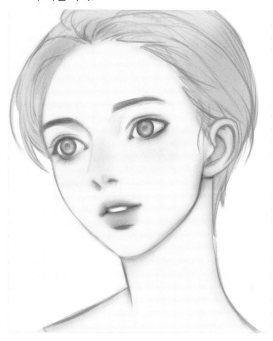

4 채도 낮은 핑크색을 조금 추가해서 피부톤의 투명함을 표현합니다.

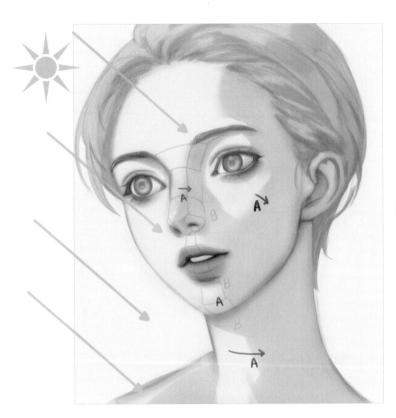

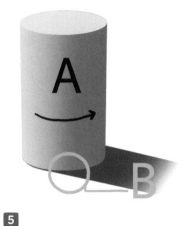

5

A- **경계가 부드럽다**
B- **경계가 날카롭다**

어두운 영역을 추가하는데
A는 물체의 명암으로 부드러운
명암경계가 생기고, B는 그림자의
영역으로 경계가 확실하고
날카롭습니다. 둘의 차이를
인지하며 명암을 추가해줍니다.

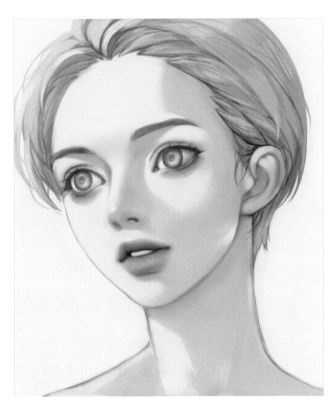

6

명암 경계를 자연스럽게 만들고
반사광을 추가해줍니다. 선화 위에
자연스럽게 블렌딩해주며 퀄리티를
높여줍니다. 초벌에 다양한 색을
사용했다면 이 단계에서는 그러한
색들을 잘 정돈해주는 단계입니다.

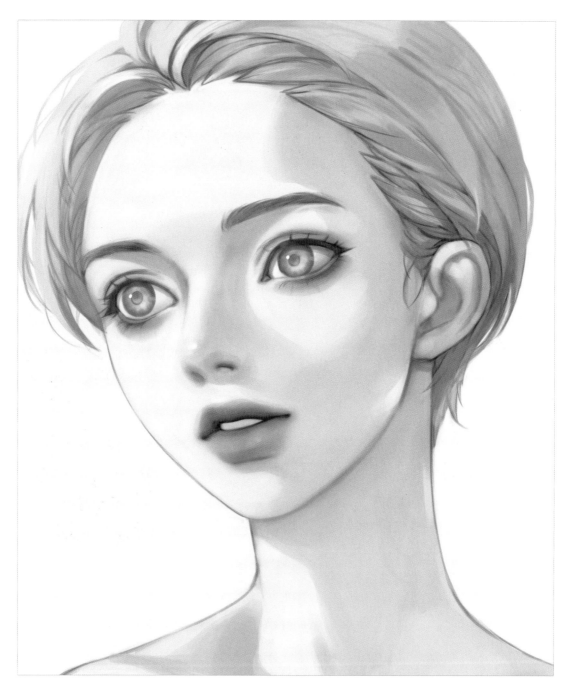

7 좀 더 정리하고 디테일을 추가하여 완성합니다. 그림의 경계가 지저분하면 완성도가 떨어지기 때문에 항상 경계 부분을 깔끔하게 정리하는 습관을 들이는 것이 그림의 퀄리티를 높여주는 데 좋습니다.

피부톤 느낌에 따라 어떤 색채, 명도, 채도의 변화를 갖는지 알아봅시다.

따뜻한 피부톤

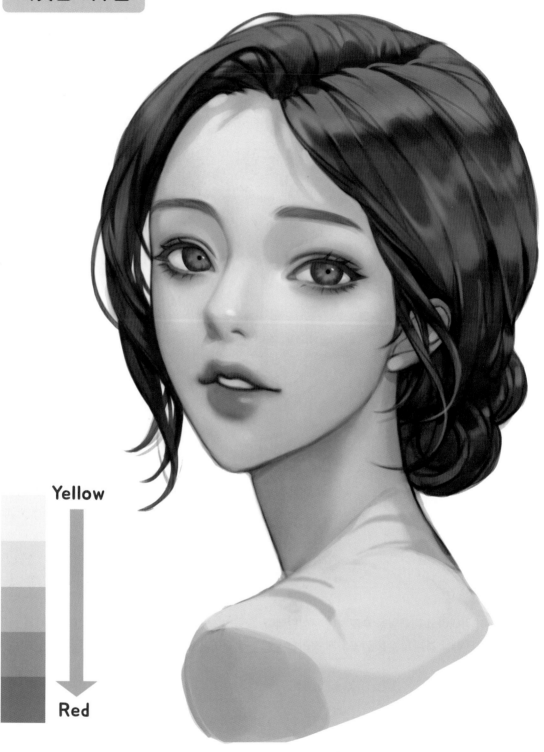

Yellow

Red

차가운 피부톤

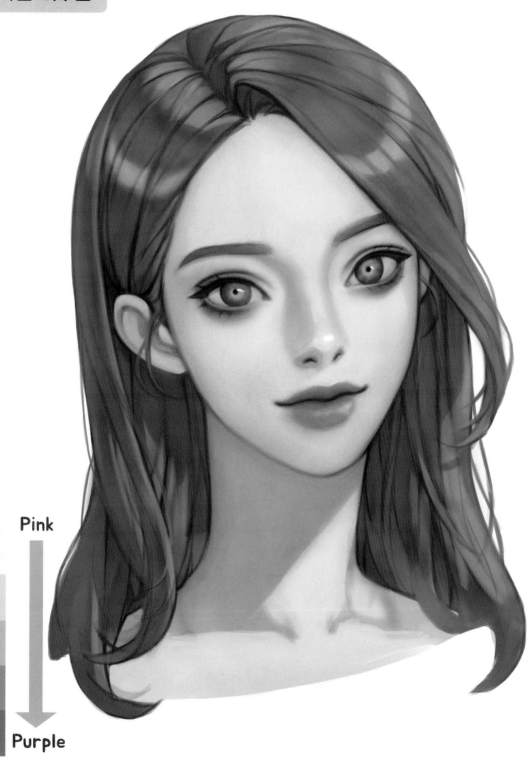

Pink

Purple

건강한 피부톤

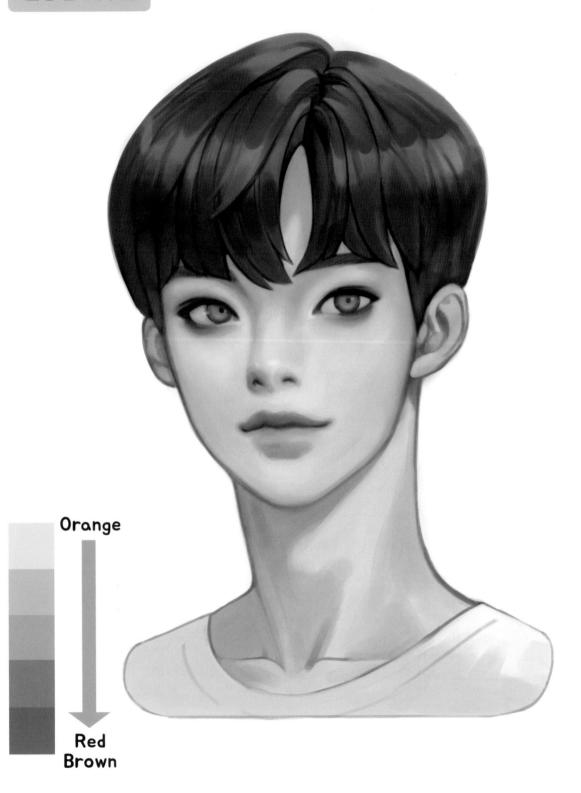

Orange

Red
Brown

창백한 피부톤

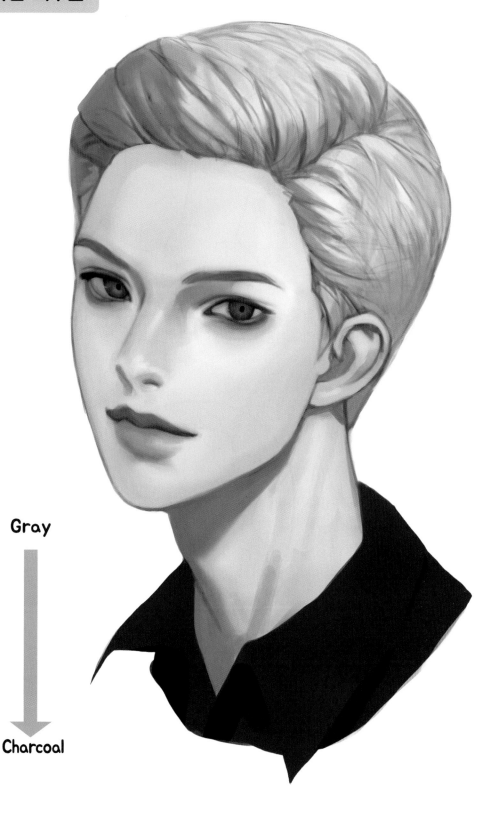

Gray

Charcoal

CHAPTER 02
얼굴

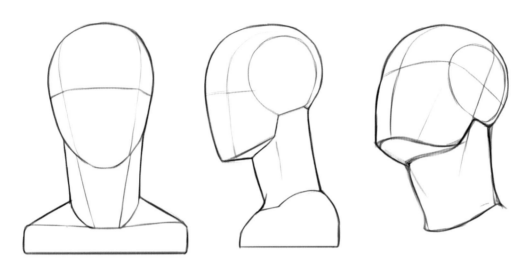

얼굴을 기본 도형화한다면 얼굴은 양옆이 납작한 구가 되고 목은 원기둥이 됩니다.
이렇게 단순화시키면 명암을 넣는 것도 한층 쉬워지며 어려운 각도의 얼굴도 더 쉽게 그릴 수 있습니다.
그리고 반측면을 그릴 때의 포인트는 얼굴의 곡면에 따라 이목구비를 넣어 주어야 한다는 것입니다.

목의 위치가 앞으로 쏠려있다

목의 위치가 뒤로 쏠려있다

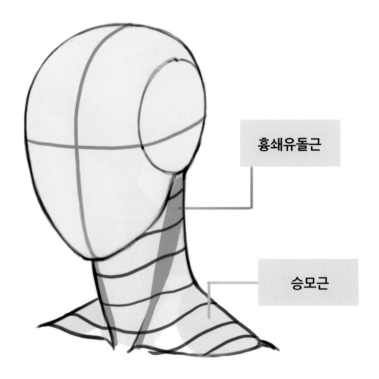

흉쇄유돌근

승모근

목과 얼굴의 관계는 자연스러운 두상을 그릴 때 중요합니다.

얼굴을 기본 도형에서 응용하는 과정

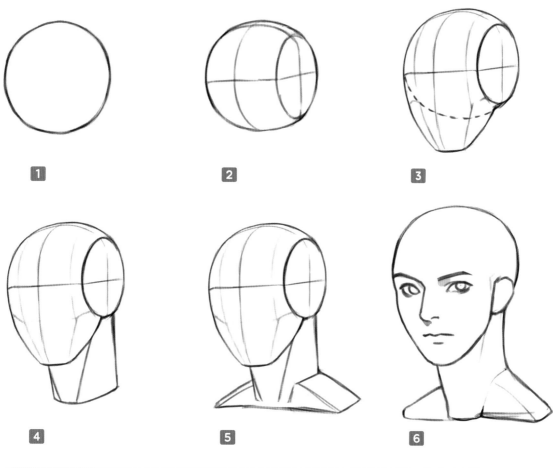

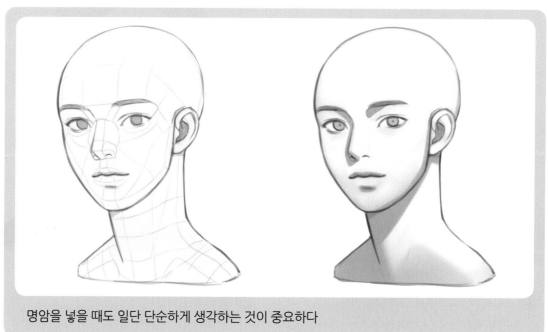

명암을 넣을 때도 일단 단순하게 생각하는 것이 중요하다

얼굴 채색 과정

얼굴을 채색하는 전체 과정에 대해 알아봅시다.
디테일한 각 부분을 그리는 방법은 후면에 기술하겠습니다.

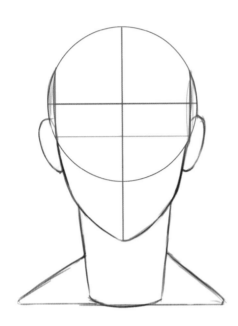

1 얼굴의 기본 형태를 그려줍니다.

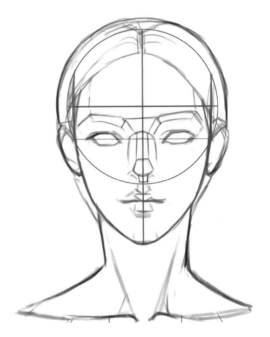

2 가이드 선에 맞게 눈 코 입을 그려줍니다.

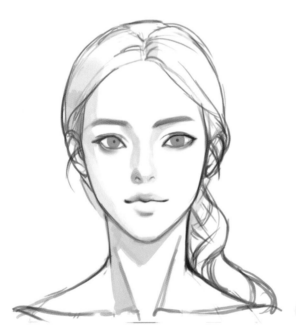

3 비례를 신경쓰면서 선을 다듬어줍니다.
기본 명암도 같이 넣어줍니다.

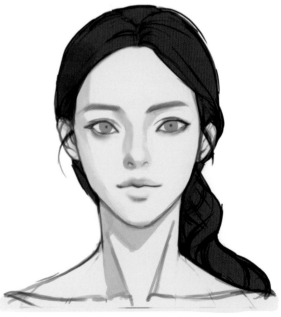

4 밑색을 깔아줍니다.

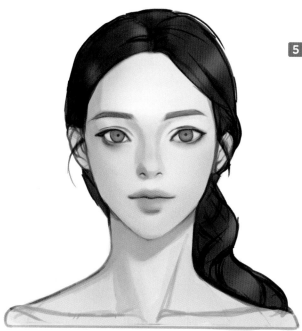

5 음영을 추가해주며 톤을 다양하게
넣어줍니다.

6 밝은 톤을 추가하면서
하이라이트를 찍어줍니다.
전체적으로 정리하며
묘사합니다.

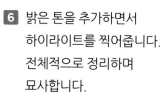

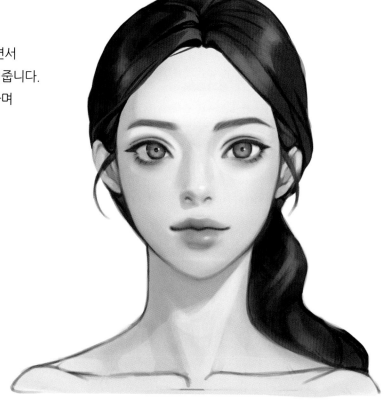

얼굴 명암

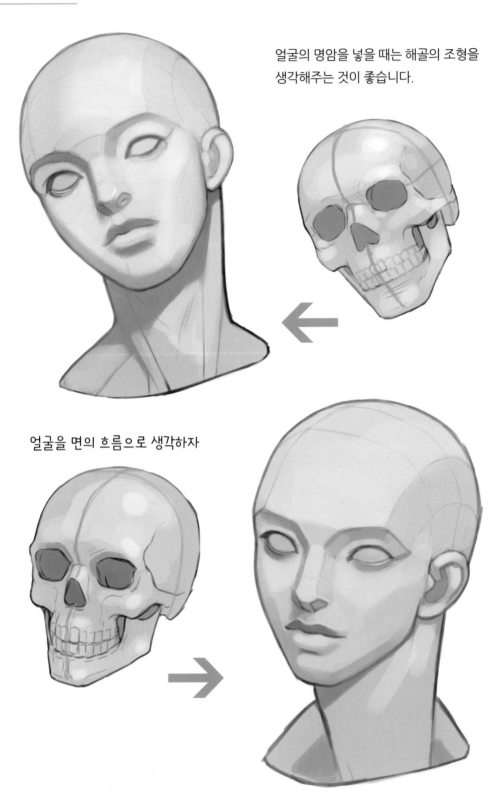

얼굴의 명암을 넣을 때는 해골의 조형을
생각해주는 것이 좋습니다.

얼굴을 면의 흐름으로 생각하자

역광

특수한 조명을 쓰더라도 얼굴을 면으로
이해하면 명암을 넣는 게 쉬워집니다.

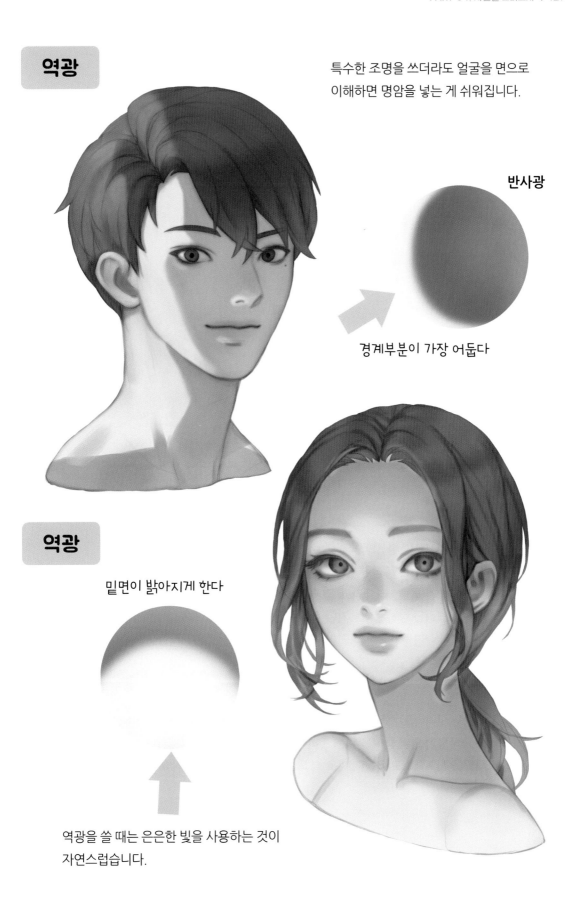

반사광

경계부분이 가장 어둡다

역광

밑면이 밝아지게 한다

역광을 쓸 때는 은은한 빛을 사용하는 것이
자연스럽습니다.

캐주얼, 반실사, 실사

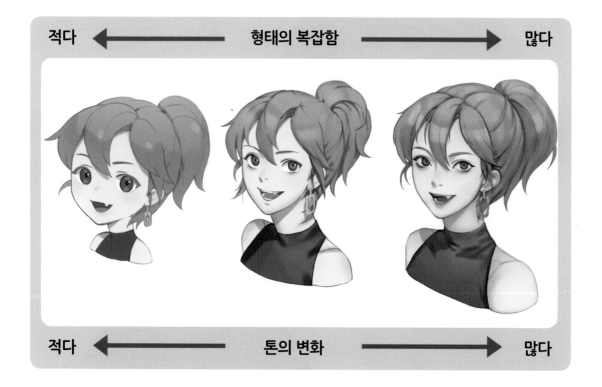

형태의 복잡함이 적고 심플한 그림체를 캐주얼한 그림체라고 부릅니다.

실사는 실제 인물에 가까운 복잡한 형태를 가지고 있습니다.

캐주얼과 실사의 중간을 반실사체라고 합니다.

이러한 정의는 사전적인 정의는 아니지만 흔히 통용되는 용어입니다.

이부분을 인지하여 내가 원하는 스타일이 어느 정도 인지를 정하고 그림을 시작한다면

방향성을 좀 더 확실하게 할 수 있습니다.

형태의 복잡함으로도 그림체가 달라지며 톤의 변화에 따라서도 그림체가 달라질 수 있습니다.

형태의 복잡함이 많더라도 톤의 변화가 적다면

실사 형태의 캐주얼한 명암 방식을 택한 것이라 할 수 있습니다.

다양한 스타일을 시도해보고 가장 재밌고 잘 맞는 스타일을 찾아보시기 바랍니다.

캐주얼

형태가 심플하고 명암의 톤이 1~2정도
단계로 나눠져 있다

반실사

형태가 더 구체화되며
톤의 단계가 세분화된다

실사

형태가 복잡하고 실제에 가깝다 명암의
톤이 다양하며 풍부하다

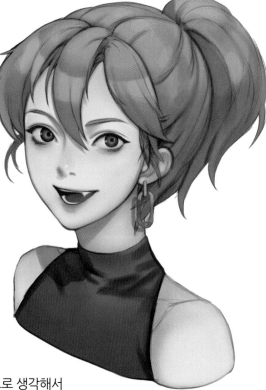

이러한 기준은 절대적인 것이 아니니 참고 정도로 생각해서
자신이 원하는 그림의 느낌을 찾아보시기 바랍니다.

CHAPTER 03

눈/코/입

눈그리기

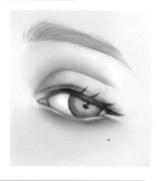

얼굴을 그릴 때 눈은 굉장히 중요한 부분입니다.
인물의 감정을 담아내기도 하고 눈빛에는
여러 가지의 메세지를 담을 수 있기 때문입니다.
따라서 눈을 잘 그려주면
그림의 효과적인 전달수단이 될 수 있습니다.

눈의 구조와 투시

눈의 윗면

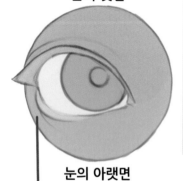

눈의 아랫면

점막이 살짝 보인다
앞부분으로 올수록 보이지 않는다

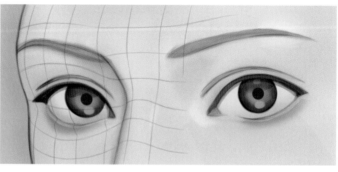

점막은 물기가 있는 영역이기 때문에
정반사로 하이라이트가 생긴다

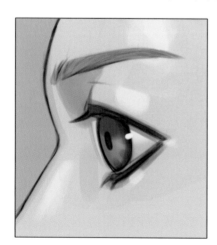

O

X

옆모습일 때 눈동자의 형태를 유의하여 그리자

▎올려보는 상태의 눈

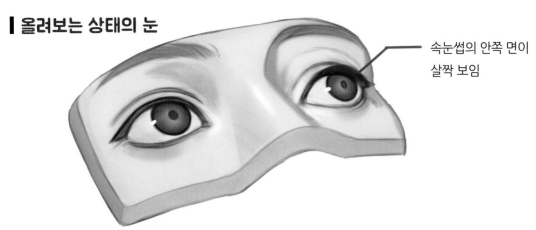

속눈썹의 안쪽 면이
살짝 보임

▎내려보는 상태의 눈

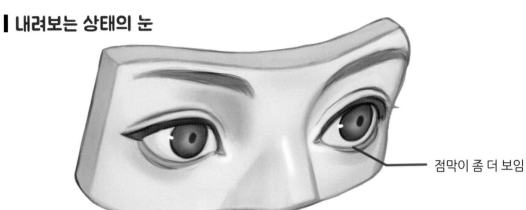

점막이 좀 더 보임

눈동자의 방향

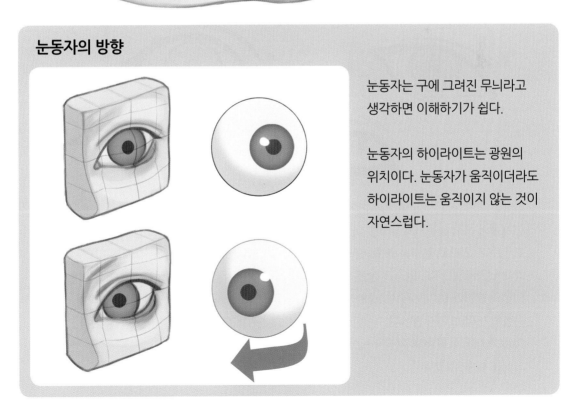

눈동자는 구에 그려진 무늬라고
생각하면 이해하기가 쉽다.

눈동자의 하이라이트는 광원의
위치이다. 눈동자가 움직이더라도
하이라이트는 움직이지 않는 것이
자연스럽다.

눈 그리는 법

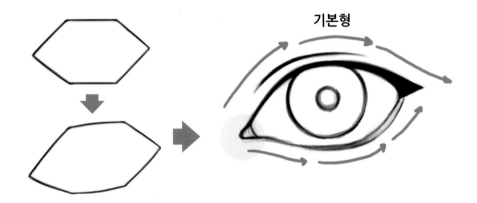

기본형

눈 기본형의 시작은 중심선에서 조금 더 아래로, 완만한 곡선을 그어주는데 이때 두 번 정도 각도가 꺾이는 지점이 생깁니다. 눈의 아래쪽은 더 완만한 곡선이 되며 마찬가지로 두 번 정도 꺾어서 형태를 잡아주는 것이 좋습니다.

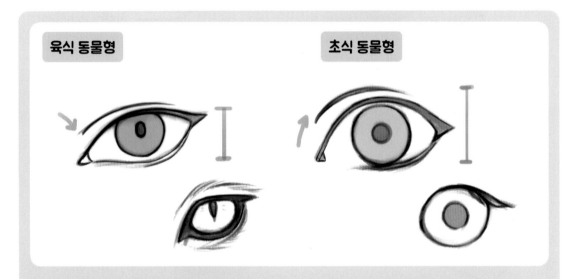

육식 동물형

초식 동물형

전체폭이 좁고 눈동자의 앞부분이 낮은 것이 포인트다. 끝으로 갈수록 뾰족해지고 각이 날카로워 진다. 맹수의 눈은 감정과 시선의 방향이 보이지 않기 위해 눈동자가 잘 보이지 않는다. 이런 특징을 잘 표현해주면 카리스마 있는 느낌을 살릴 수 있다.

폭이 넓으며 동글동글한 라인을 가지고 있다. 초식 동물의 경우 시야가 넓은 것이 특징으로, 굉장히 초롱초롱한 눈빛을 갖고 있다. 이런 특징을 잘 표현한다면 귀엽고 온순한 느낌을 살릴 수 있다.

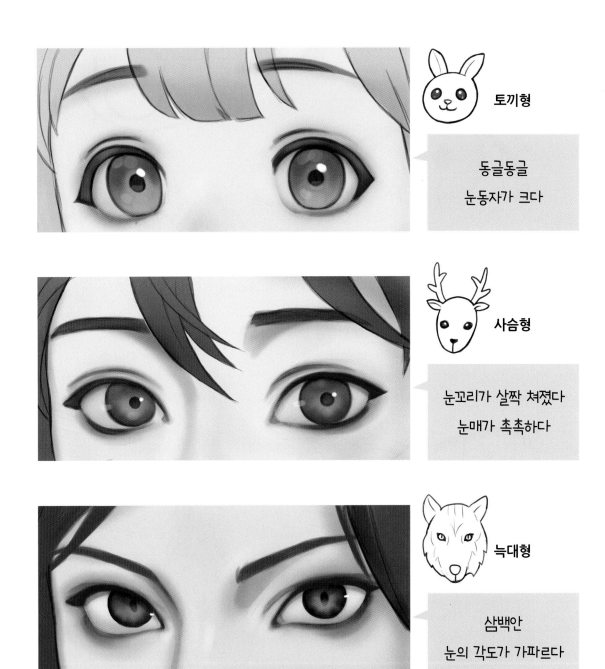

토끼형

동글동글
눈동자가 크다

사슴형

눈꼬리가 살짝 쳐졌다
눈매가 촉촉하다

늑대형

삼백안
눈의 각도가 가파르다

캐릭터의 성격과 개성에 따라서 눈의 형태를 다르게 그려주는 것이 좋습니다.
눈의 특성에 영향을 미치는 요소는 눈의 폭과 높이, 각도, 그리고 눈썹과 눈의 거리 등이 있습니다.
실제 사진을 많이 보면서 어떤 눈 모양에서 어떤 특징이 느껴지는지 연구하면 개성을 더 잘 표현할
수 있습니다.

속눈썹

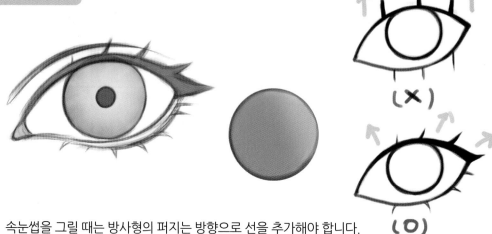

속눈썹을 그릴 때는 방사형의 퍼지는 방향으로 선을 추가해야 합니다.

일직선으로 반복되는 라인은 피하는 게 좋습니다.

명암을 줄 때는 면으로 인식하여 외각 명암을 얇게 잡아주면 훨씬 더 입체감과 깊이감이

살아납니다. 속눈썹은 두꺼운 하나의 선보다 얇은 선들의 뭉치라고 생각해주는 것이 좋습니다.

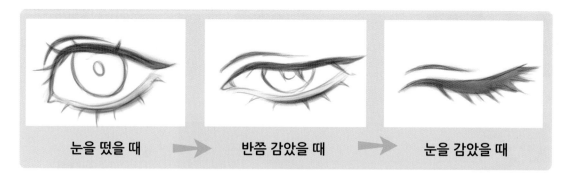

| 눈을 떴을 때 | → | 반쯤 감았을 때 | → | 눈을 감았을 때 |

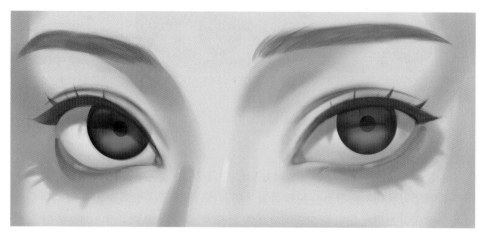

속눈썹도 덩어리이기 때문에 빛의 방향에 따라 그림자를 추가하면 독특한 분위기를 연출할 수 있습니다.

눈썹

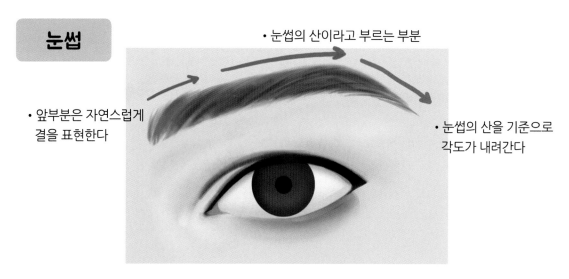

• 눈썹의 산이라고 부르는 부분

• 앞부분은 자연스럽게 결을 표현한다

• 눈썹의 산을 기준으로 각도가 내려간다

눈썹은 사람의 인상에서 큰 역할을 합니다. 때문에 적절한 각도와 자연스러운 흐름을 잘 그려줘야 합니다. 실제 사람 눈썹을 그리듯이 자연스럽게 터치를 남기며 그려주고, 처음엔 큰 틀을 생각하며 모양을 잡는 것이 좋습니다.

캐릭터의 성격에 따라 눈썹의 방향과 각도에 변화를 준다.

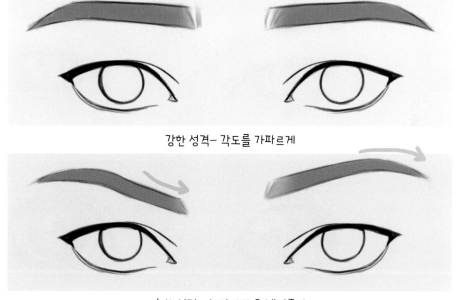

강한 성격– 각도를 가파르게

순한 성격– 눈썹의 끝을 내려준다

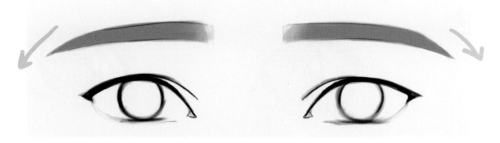

눈동자 채색하기

눈동자를 채색하는 건 그림에서 재미있는 일 중 하나입니다. 눈동자의 색과 동공의 색, 그리고
동공의 모양까지 다양한 변화를 줄 수 있습니다. 눈동자는 유리 구슬과 흡사한 재질로 생각하면 됩니다.
기본 구조와 하이라이트에 유의하며 다양한 표현을 해봅시다.

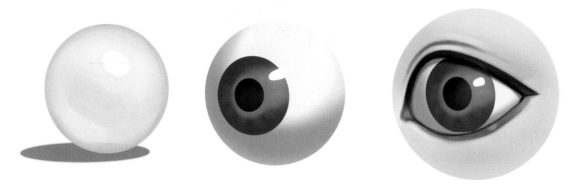

동공 모양 다르게 하기

파충류

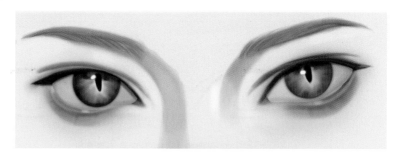

별모양

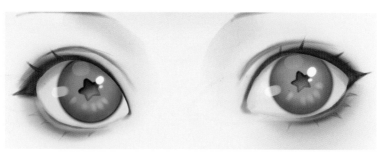

우주

눈동자 채색 과정

1 눈동자와 동공을 그려줍니다.

2 동공에 다른 컬러로 그라데이션을
추가합니다.

3 눈동자 주변에 테두리와
어두운 영역을 추가합니다.

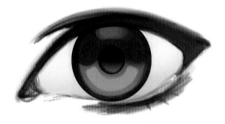

4 밝은 부분을 추가하는데
이때도 다른 색채의 컬러를 쓰는
것이 좋습니다

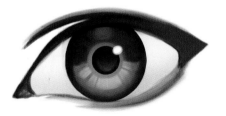

5 홍채의 모양을 표현하고
하이라이트를 넣어서 마무리합니다.

TIP 동공에 다른 컬러를 넣으면
독특한 느낌을 줄 수 있다

눈동자의 색 - 파랑 / 동공의 색 - 보라

코 그리기

코를 그리기 어려운 이유는 얼굴에서 가장 입체적인 부분이기 때문입니다.
각도에 따라 모양이 많이 달라지며 그에 따라 빛의 관계도 복잡해집니다.
그러나 코도 단순화하여 채색 해주면 좀 더 쉽게 채색할 수 있습니다.

1 콧대와 콧망울 부분을 면으로

2 좀 더 세분화해줍니다.

콧볼은 동글동글한
밤과 형태가 비슷하다

3 각도에 따른 명암을 넣어줍니다.

4 양감을 추가해줍니다.

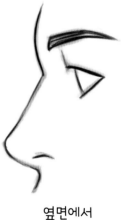

옆면에서
면을 관찰해보자

보통 콧볼의 윗면(콧등)이 제일 밝은 면이 된다

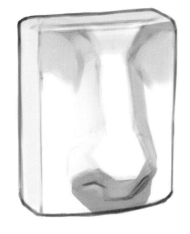

밑에서 봤을 때 콧구멍의 각도에 유의

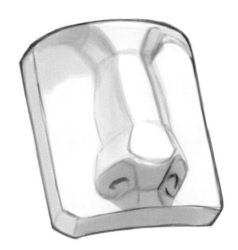

역광이 되면 명암이 반대가 된다

너무 직각으로 연결되면 어색하다

콧대와 눈썹을 자연스럽게 연결해주자

코 채색 과정

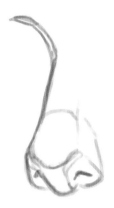

1 면으로 스케치해줍니다.

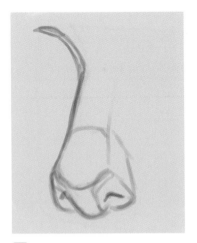

2 밑색을 넣어줍니다.

3 1차 명암을 넣어줍니다.

4 선의 색을 바꾸고 톤을 맞춰줍니다.

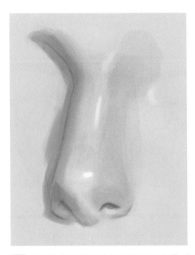

5 선을 정리하며 하이라이트를 추가합니다.

코는 빛 방향과 명암을
유의해서 채색해주세요.

입술 그리기

입술은 단순해 보이지만 생각보다 많은 면의 흐름을 갖고 있습니다.
꺾이는 면의 흐름을 관찰하며 그려봅시다.

일자보단 M자 모양으로 기본형을 잡아주는 것이 좋다

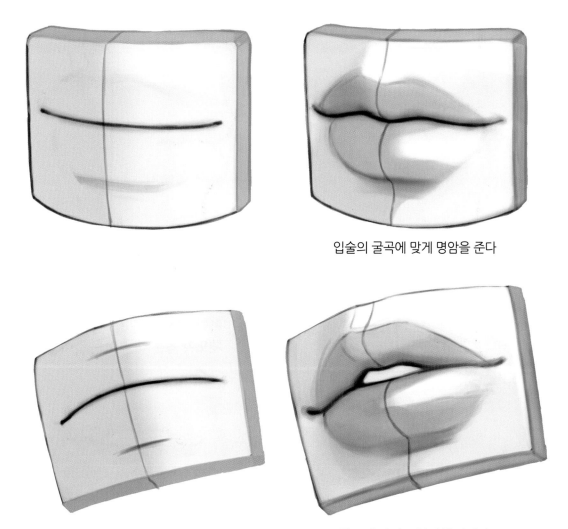

입술의 굴곡에 맞게 명암을 준다

각도에 따라 모양이 달라진다

입술 채색 과정

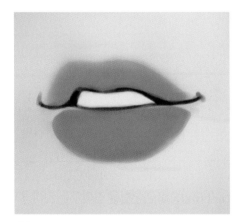

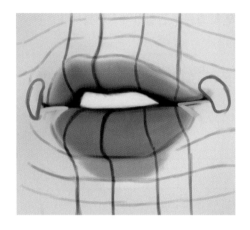

1 입술의 경계를 너무 진하게 그리지 않습니다.

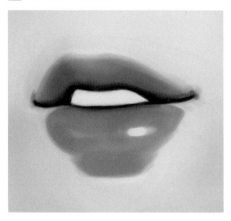

2 굴곡대로 명암을 추가합니다.

입술의 윗면이 더 어둡다

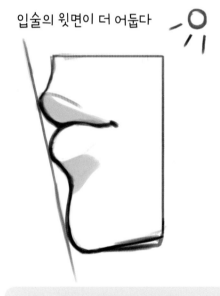

3 윗입술의 윗부분과 아랫입술 중앙 부분
 가장 밝은 영역에 하이라이트를
 추가합니다.

NG 하이라이트를 만들 땐 흰색보다
채도가 높은 색을 쓰는 것이 좋다

입술의 톤- 피부톤과 입술톤을 맞춰주는것이 좋습니다.

난색 + 주황색

전체적으로 조화롭게
난색으로 색조를 맞춰야 한다

한색 + 분홍색

분홍색을 쓸 때는 피부톤도
차가운 계열의 피부톤으로
표현해주는 것이 좋다

저채도 + 저채도

채도가 낮은 입술을 채색할 땐
전체 피부톤도 채도와 명도를
낮게 사용하면 잘 어울린다

CHAPTER 04
인체 그리기

인체를 그리기 어려운 이유가 뭘까요? 누구나 졸라맨 그리기는 쉽다고 생각할 것입니다.
어떤 것이 인체 그리기를 어렵게 만드는 것일까요?
같이 인체를 쉽게 그릴 수 있는 방법에 대해 알아봅시다.

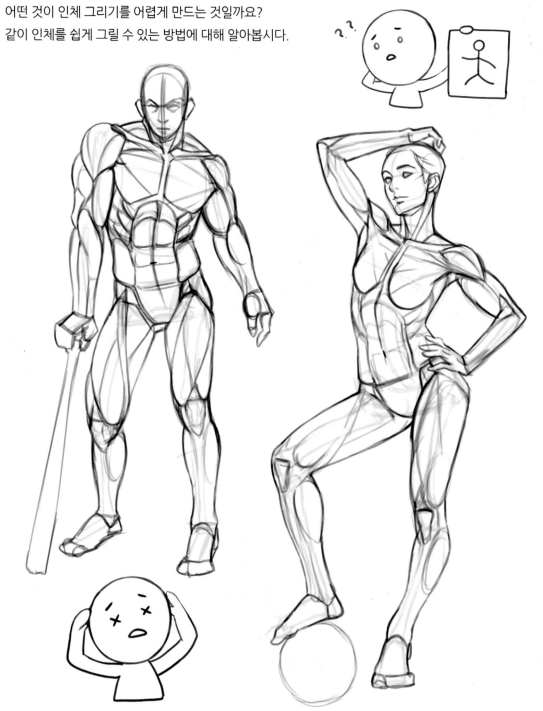

도형화하여 생각하자!

인체를 쉽게 그리는 방법은 기본 도형으로 바꿔 생각하는 것입니다.
처음부터 세밀한 근육 하나하나를 표현하려고 하면 굉장히 복잡하고 어려워집니다.
기본 도형으로 바꿔 생각하면 훨씬 단순하게 흐름을 읽을 수 있습니다.

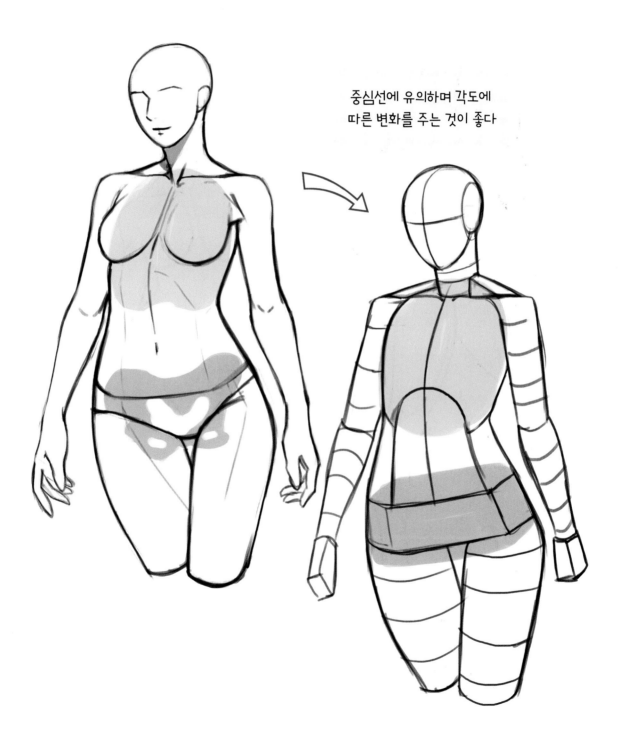

중심선에 유의하며 각도에
따른 변화를 주는 것이 좋다

▌흐름을 파악하자!

인체를 그릴 때 중요한 것은 흐름을 파악하는 것입니다.
동세의 큰흐름을 파악하고 자연스러운 곡선으로 연결하면 동세를 자연스럽게 잡을 수 있습니다.

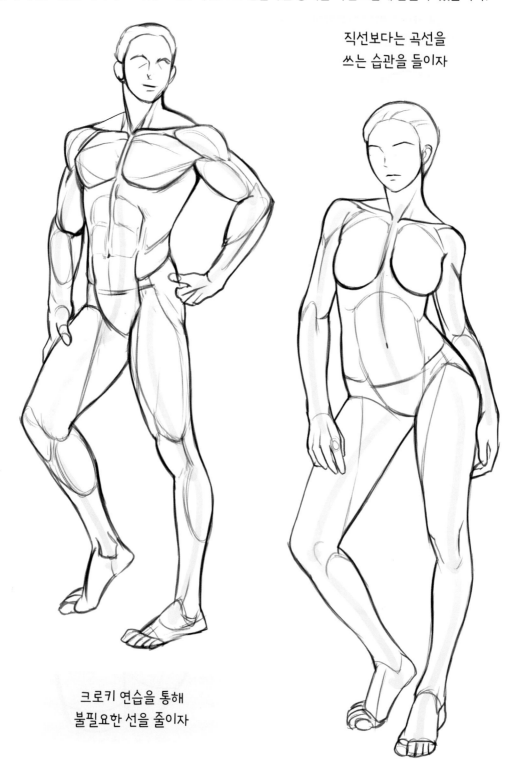

직선보다는 곡선을
쓰는 습관을 들이자

크로키 연습을 통해
불필요한 선을 줄이자

▌토르소 그리기

척추의 방향은 몸의 동세를 결정합니다.
팔 다리의 방향도 중요하지만 그전에 몸통의 방향을 먼저 정하는 것이 좋습니다.

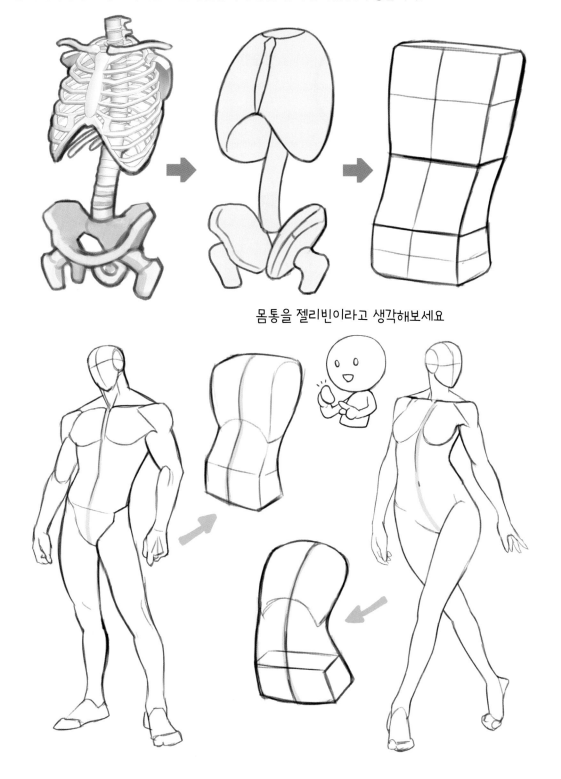

몸통을 젤리빈이라고 생각해보세요

도형화 인체의 큰 흐름을 파악하기 위해 도형으로 바꿔서 그려보는 연습을 해봅시다.

처음엔 보다
단순한 형태여도 OK!

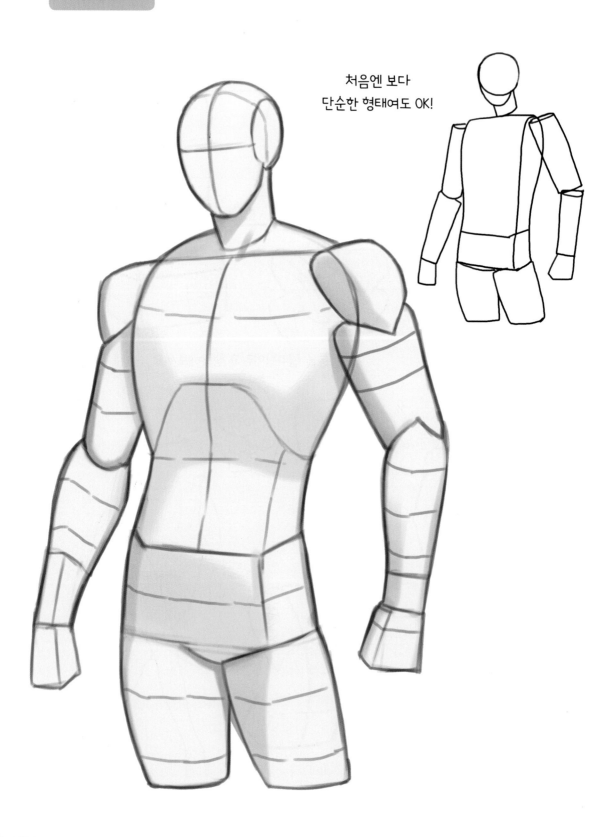

세분화 크게 흐름을 보는 것이 익숙해졌다면 그 후에는 근육을 공부하면서 해부학적
지식을 늘려봅시다. 보다 인체를 멋있게 그리는 데 도움이 됩니다.

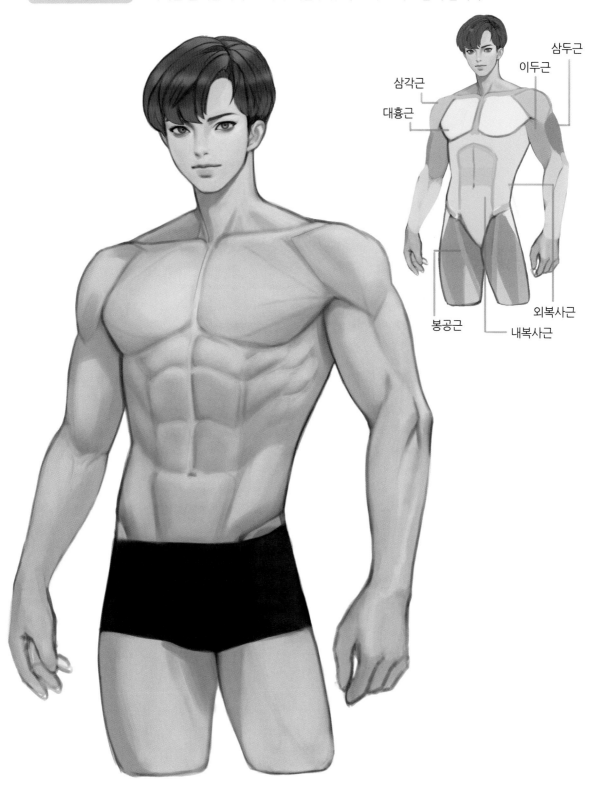

상체 - 갈비뼈

상체에서 중요한 것은 갈비뼈와 가슴 근육의 이해입니다.
가슴 근육은 팔뼈와 연결되며 팔을 들었을 때 대흉근이 같이 올라갑니다.

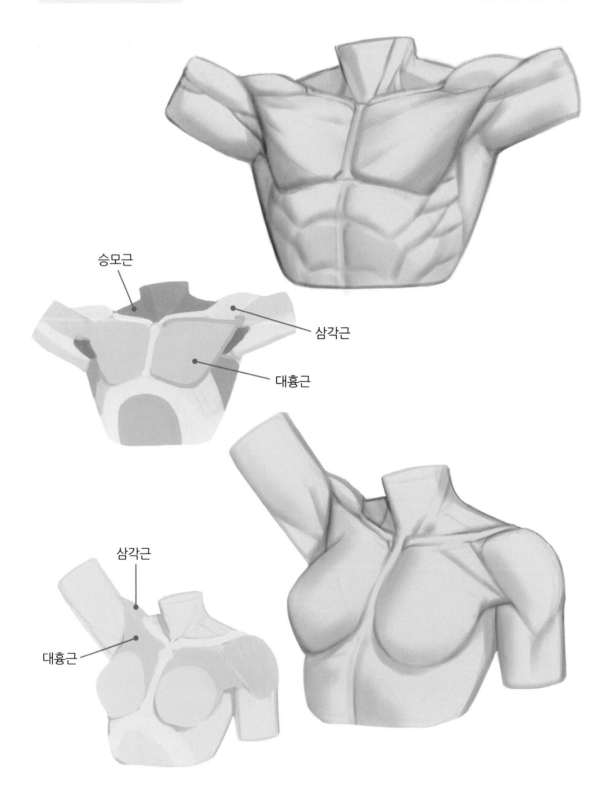

승모근

삼각근

대흉근

삼각근

대흉근

하체 - 골반

상체와 하체의
구분점에 유의

골반

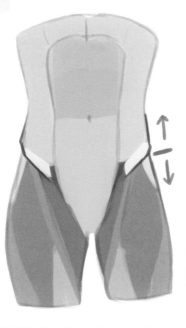

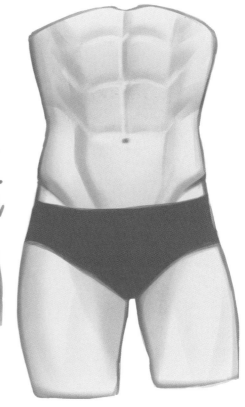

골격의 크기에 따라 식스팩(6)이 아니라
에잇팩(8)이 되기도 한다

상체와
하체의
기준점 →

내복사근과 외복사근을
나눠준다

배꼽아래는
한 덩어리로

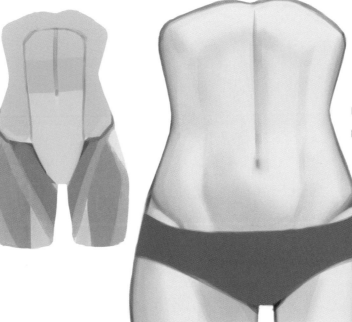

상체 - 팔

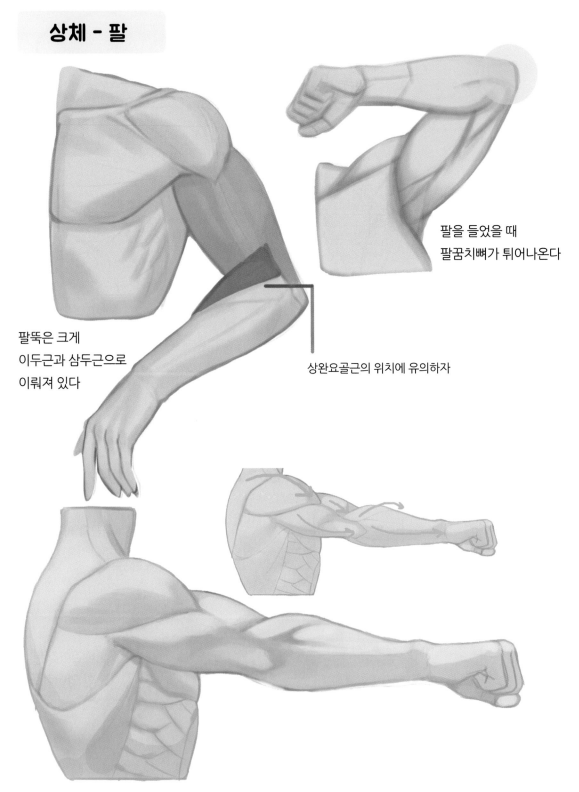

팔을 들었을 때
팔꿈치뼈가 튀어나온다

팔뚝은 크게
이두근과 삼두근으로
이뤄져 있다

상완요골근의 위치에 유의하자

팔에서 중요한 것은 팔꿈치와 근육의 흐름을 이해하는 것입니다. 특히 팔은 손바닥의 방향에
따라 근육의 모양이 다르게 잡히므로 근육의 관계를 이해하는 것이 중요합니다.

상체 - 등

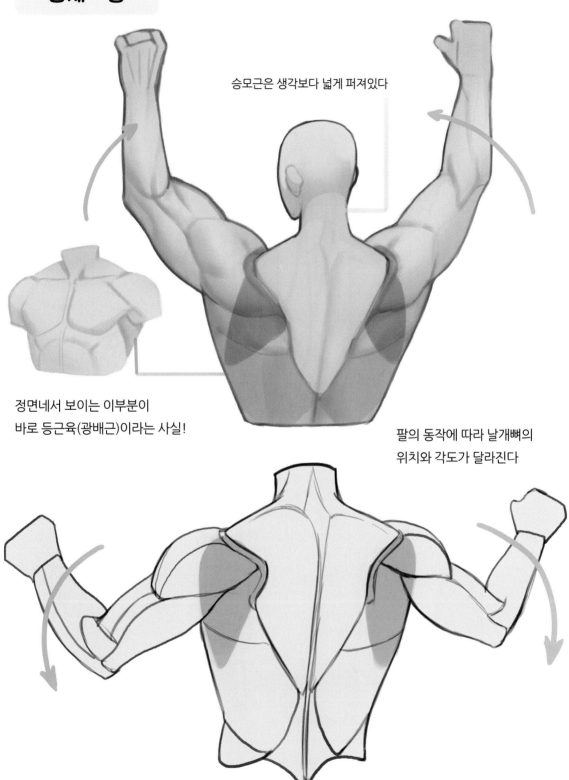

승모근은 생각보다 넓게 퍼져있다

정면네서 보이는 이부분이
바로 등근육(광배근)이라는 사실!

팔의 동작에 따라 날개뼈의
위치와 각도가 달라진다

하체 – 허벅지,무릎

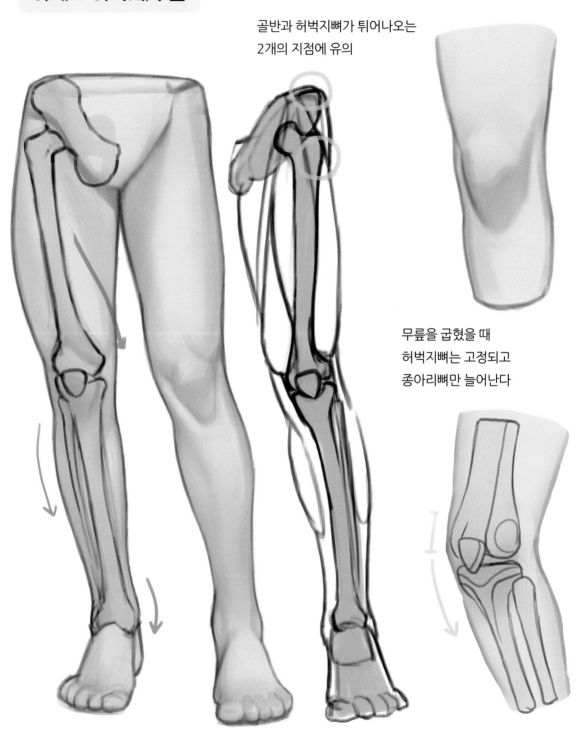

골반과 허벅지뼈가 튀어나오는
2개의 지점에 유의

무릎을 굽혔을 때
허벅지뼈는 고정되고
종아리뼈만 늘어난다

무릎은 허벅지뼈와 무릎뼈 종아리뼈로 구성되어 있습니다.
무릎뼈를 너무 강하게 표현하면 부자연스러울 수 있으니 적당히 생략하며 명암을 넣어줍니다.

하체 - 종아리 발

종아리와
복숭아뼈의
방향이 반대

발목, 발등, 발가락,
발뒤꿈치를 나눠준다

발은 납작한 형태이기 때문에
발등을 너무 길게 그리지 않도록 조심한다

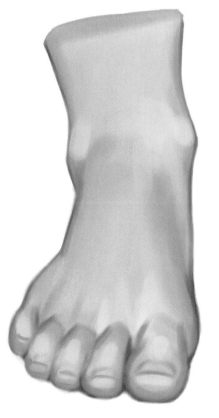

인체 - 남자

앞모습

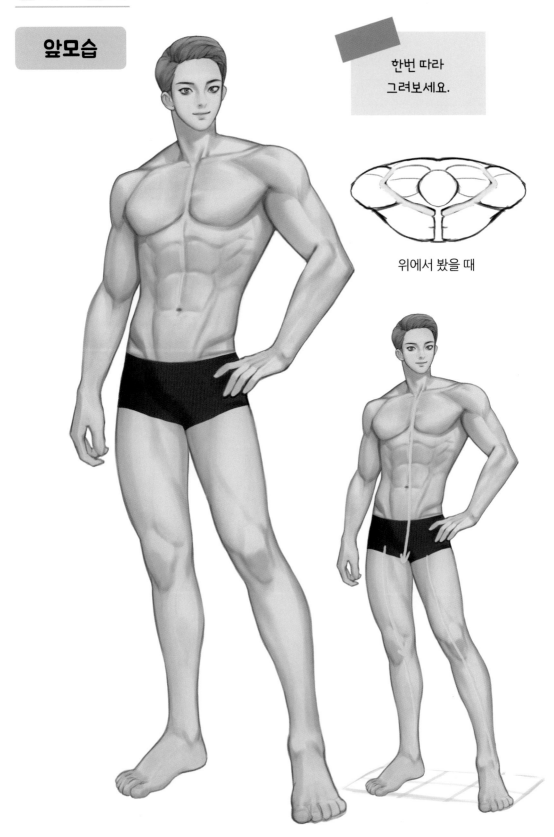

한번 따라
그려보세요.

위에서 봤을 때

옆모습

뒷모습

TIP

초보자는 사진보다 근육을
그림처럼 단순화시켜놓은
것을 보고 공부하는 것이
좋습니다.

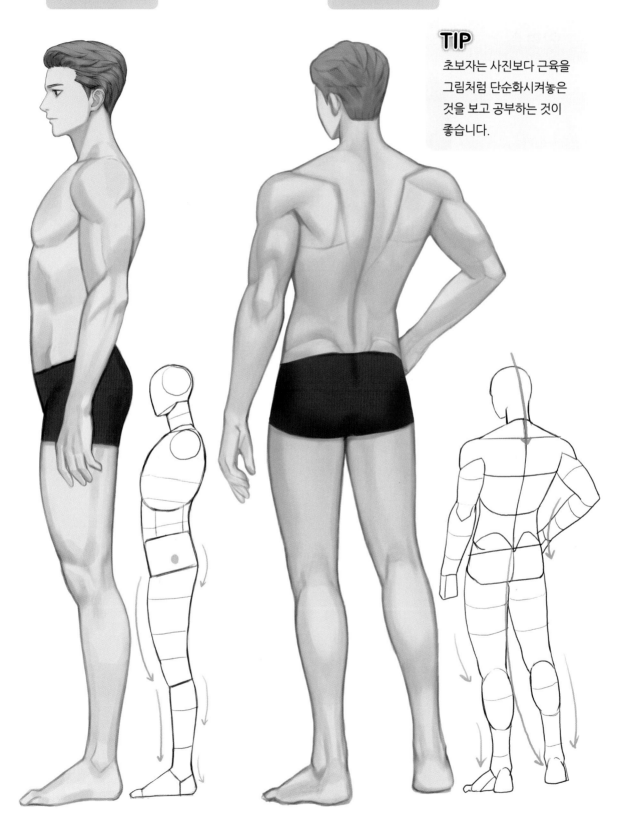

인체 – 여자

앞모습

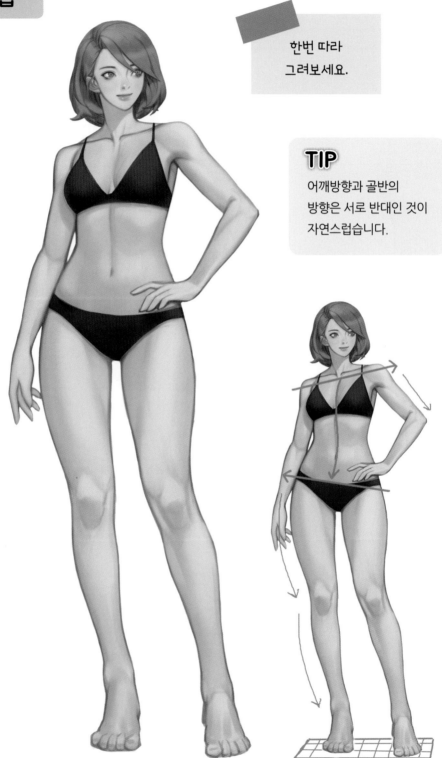

한번 따라
그려보세요.

TIP
어깨방향과 골반의
방향은 서로 반대인 것이
자연스럽습니다.

옆모습

뒷모습

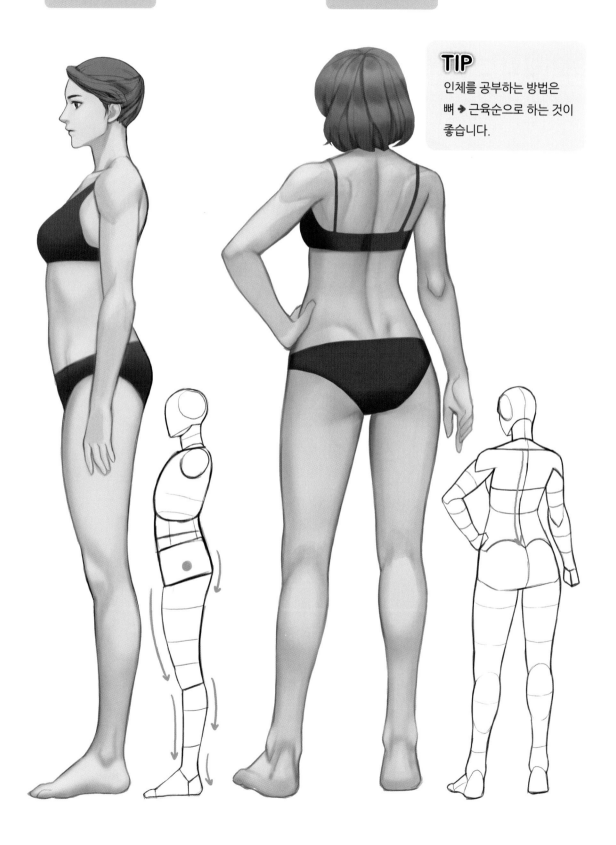

TIP

인체를 공부하는 방법은
뼈 ➡ 근육순으로 하는 것이
좋습니다.

CHAPTER 05

머리카락

머리카락 그리기

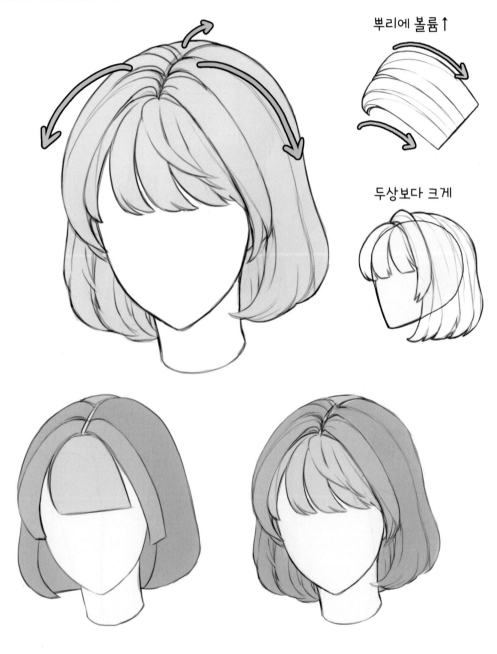

뿌리에 볼륨↑

두상보다 크게

먼저 전체적인 덩어리를 나눠줍니다.

앞머리가 있는 경우에 총 6개의 방향으로 나눠주는 것이 좋습니다.

크게 흐름을 나눈 다음에 세분화해서 머리카락의 결을 살려주며 디테일을 올려줍니다.

가르마/머리카락의 흐름을 파악하자

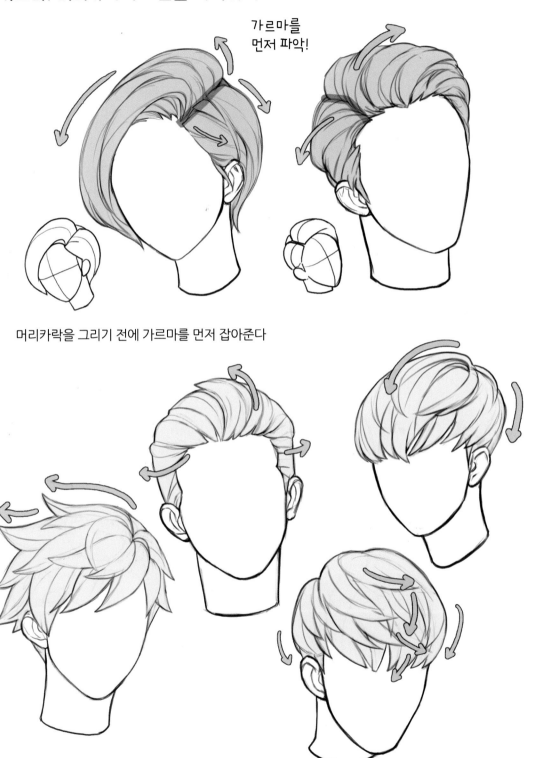

가르마를 먼저 파악!

머리카락을 그리기 전에 가르마를 먼저 잡아준다

위와 같이 가르마가 없는 머리 스타일은 머리카락의 방향을 파악해주는 것이 좋다

▎머리카락 그릴 때 신경써야 하는 것

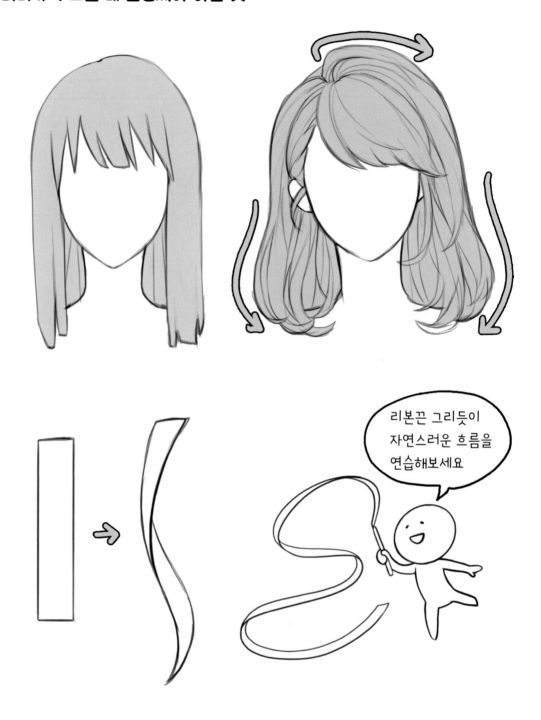

> 리본끈 그리듯이
> 자연스러운 흐름을
> 연습해보세요

머리카락은 선들의 집합으로 선들이 모여 큰 덩어리를 만들어 냅니다.

그렇기 때문에 선을 어떻게 쓰느냐에 따라 머리카락의 완성도가 달라집니다.

선을 쓸 때는 최대한 곡선을 쓰며 자연스러운 흐름을 표현할 수 있도록 꾸준히 연습하는

것이 좋습니다.

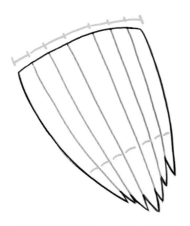

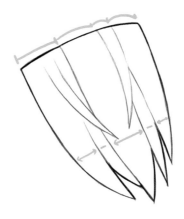

너무 똑같은 굵기로 나눠져 있다

굵기의 변화를 줘서 강약을 살린다

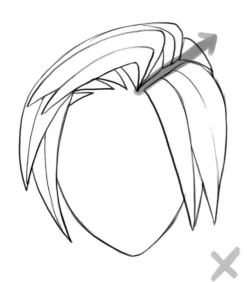

너무 정직한 직선이다

가르마에도 자연스러운 곡선을
주는 게 바람직하다

선을 쓸 때 손에 힘을 너무 주는 게 아닌지,
손목의 스냅을 이용하여
곡선을 쓰는 연습을 해보세요.

머리카락 채색

구에서 가장 볼록한 부분에
하이라이트를 추가해준다

▎측면광

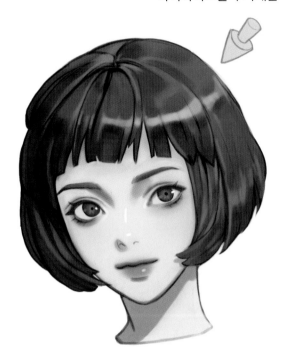

머리는 구에 가까운 형태
기본 명암을 생각해준다

▎역광

머리카락은 가느다란 가닥들의 집합체이기
때문에 빛이 미세하게 투과된다

역광일 때 살짝 비치는 효과를 준다

머리카락 채색 과정

1 전체적인 흐름에 맞게 스케치해주고 밑색을 깔아줍니다.

2 어두운 영역을 추가해줍니다.

3 밝은 영역과 어두운 영역 사이에 중간색을 넣어줍니다.

4 하이하이트를 추가해줍니다.

머리카락 그리는 과정

1 머리카락을 앞머리, 옆머리, 뒷머리,
큰 덩어리로 나눠줍니다.

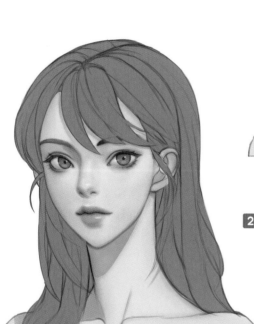

2 적당한 톤의 색을 깔고 선의 색을 밑색에
맞춰줍니다.

3 어두운 영역을 정해서 칠해줍니다.

4 밝은 영역을 추가하여
머리카락에 윤기를 줍니다.

5 틈새 그림자를 누르면서
머리카락과 머리카락의 경계를
좀 더 확실하게 구분해줍니다.

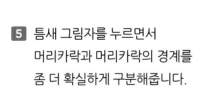

다양한 헤어 스타일 표현하기

묶은 머리 그리기

묶은 머리는 원기둥과 비슷합니다.
명암을 줄 때도 이를 응용해봅시다.

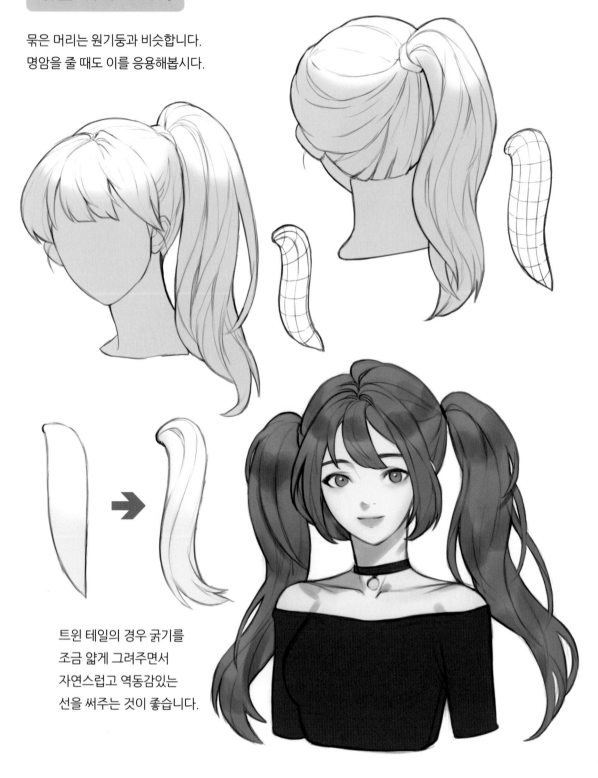

트윈 테일의 경우 굵기를
조금 얇게 그려주면서
자연스럽고 역동감있는
선을 써주는 것이 좋습니다.

땋은 머리 그리기

땋은 머리는 전체 원기둥에서 내부 덩어리를 지그재그로 쪼개주면 됩니다.
양쪽으로 꼬아진 덩어리를 신경쓰면서 전체 덩어리의 흐름도 어느 정도 신경써주는 것이 좋습니다.

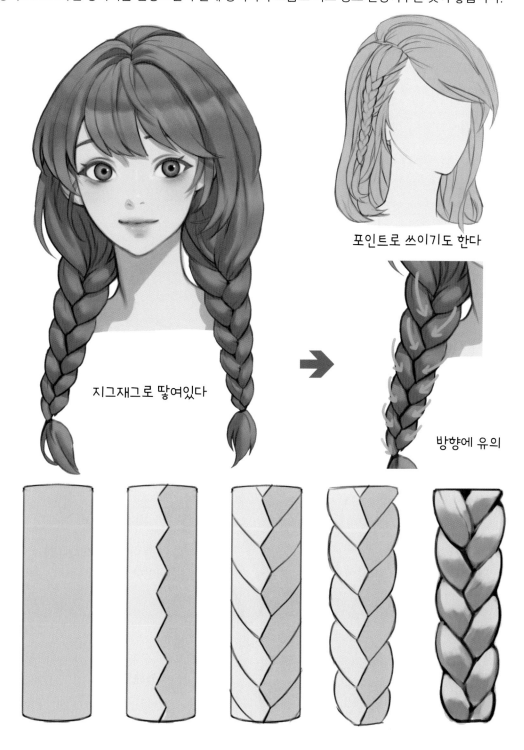

포인트로 쓰이기도 한다

지그재그로 땋여있다

방향에 유의

밝은 계열 머리카락 그리기

밝은 머리는 명암을 어둡게 주면 안 되고 머리카락과
머리카락의 틈새만 어둡게 눌러줘야 고유색이 살아납니다.

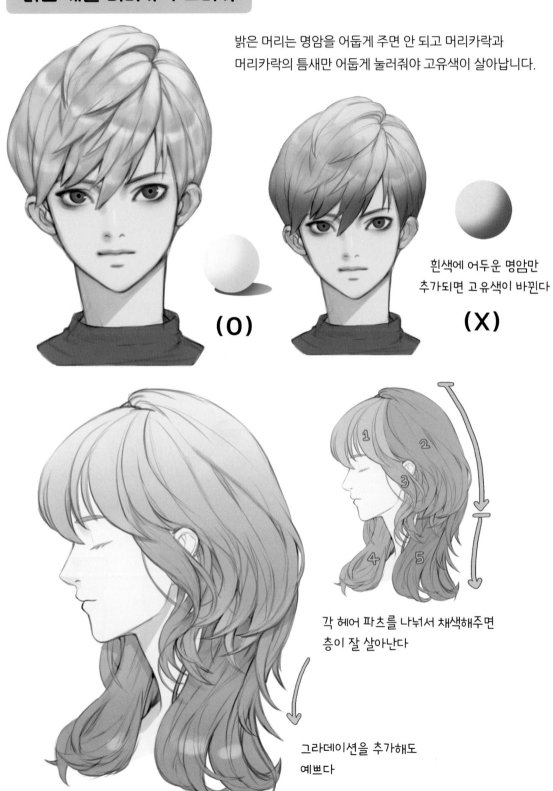

(O)

(X)

흰색에 어두운 명암만
추가되면 고유색이 바뀐다

각 헤어 파츠를 나눠서 채색해주면
층이 잘 살아난다

그라데이션을 추가해도
예쁘다

단발 그리기

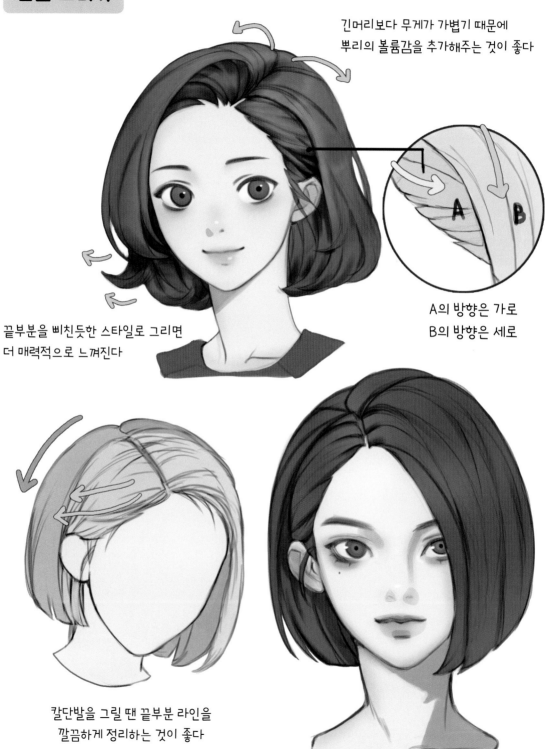

긴머리보다 무게가 가볍기 때문에
뿌리의 볼륨감을 추가해주는 것이 좋다

A의 방향은 가로
B의 방향은 세로

끝부분을 삐친듯한 스타일로 그리면
더 매력적으로 느껴진다

칼단발을 그릴 땐 끝부분 라인을
깔끔하게 정리하는 것이 좋다

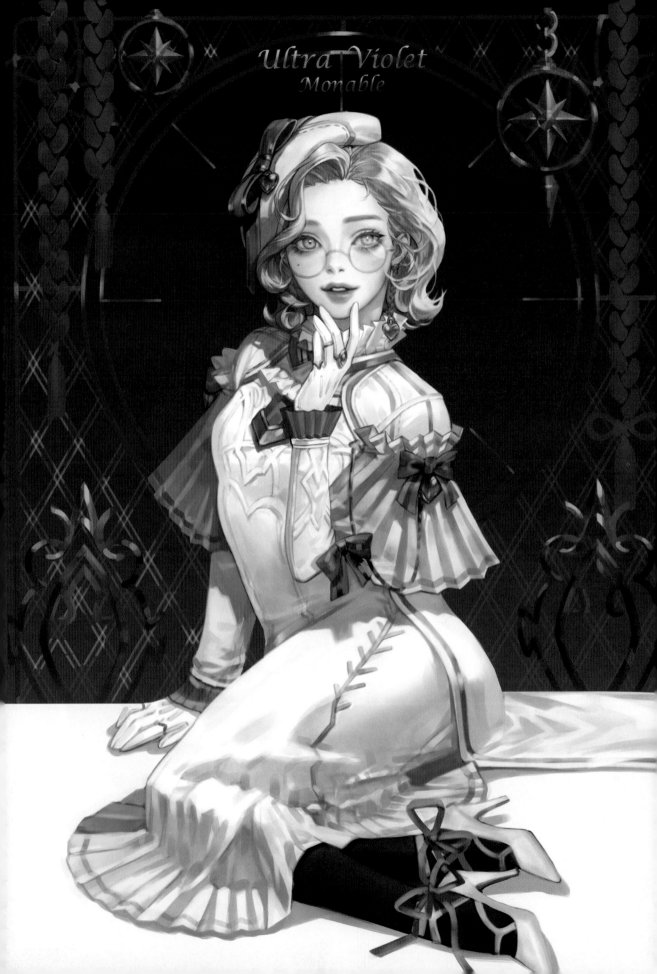

Ultra Violet
Monable

Part
05

·

의상을 그려보자

CHAPTER 01

옷

주름 그리는 방법

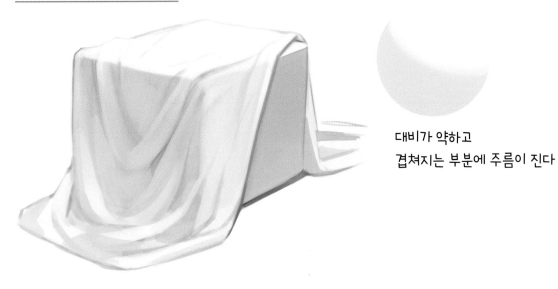

대비가 약하고
겹쳐지는 부분에 주름이 진다

천을 그릴 때 포인트는 어둠과 밝음의 대비가 금속만큼 강하지 않기 때문에
전체적인 흐름에 따라 주름이 자연스럽게 만들어져야 한다는 것입니다.

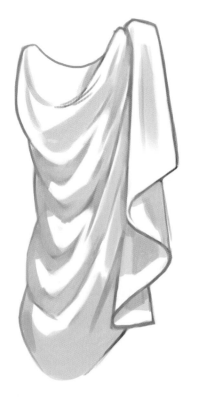

주름 하나하나를 묘사하는 것보다 전체적인
흐름을 파악하는 것이 중요합니다.
흐름을 파악할 땐 가까이서 보는 것보다
멀리 떨어져서 크게 관찰하는 것이 좋습니다.

멀리 떨어져서

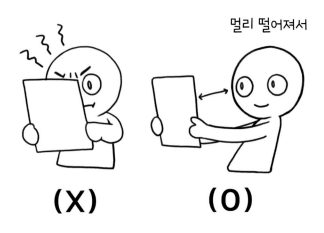

(X) (O)

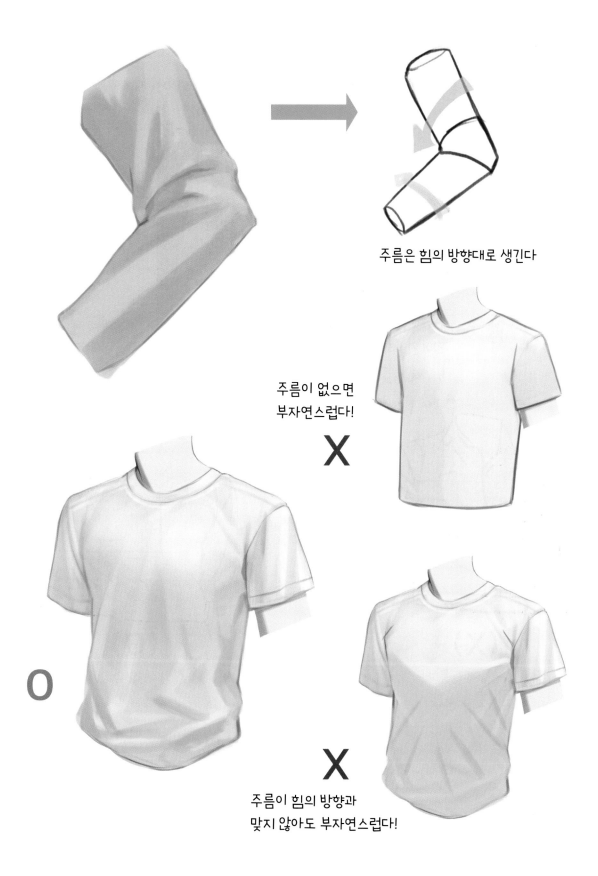

주름은 힘의 방향대로 생긴다

주름이 없으면
부자연스럽다!

X

O

X

주름이 힘의 방향과
맞지 않아도 부자연스럽다!

❚ 흐름을 파악하자!

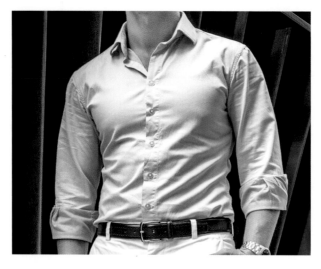

많이 관찰하고 따라 그려보고, 그 안의 흐름을 파악한다

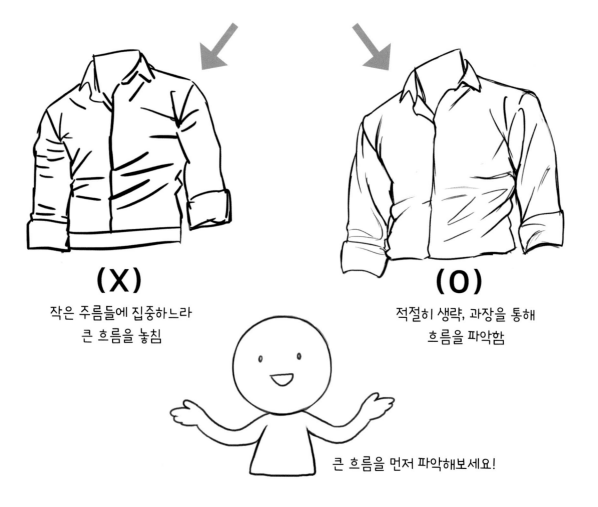

(X)

작은 주름들에 집중하느라
큰 흐름을 놓침

(O)

적절히 생략, 과장을 통해
흐름을 파악함

큰 흐름을 먼저 파악해보세요!

기본 덩어리 〉 주름 표현

작은 주름 하나하나를 표현하기 전에 기본 덩어리를 생각하고 흐름을 추가하면 자연스러운 주름을 표현할 수 있습니다.

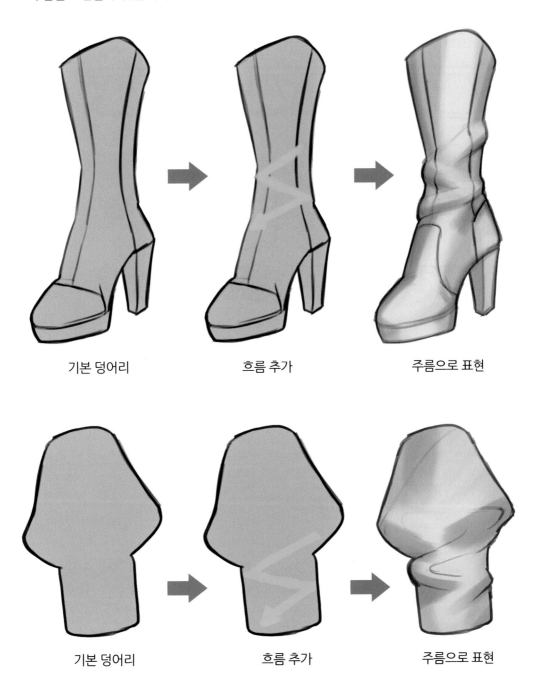

기본 덩어리　　　　흐름 추가　　　　주름으로 표현

기본 덩어리　　　　흐름 추가　　　　주름으로 표현

레이스 그리는 방법

굉장히 복잡해보이는 레이스는 사실 일정한 패턴의 반복입니다.
쉽게 표현하자면 삼각형의 반복이라고 할 수 있습니다.

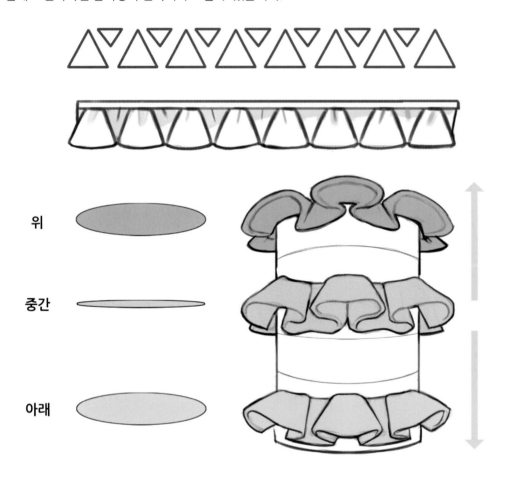

위

중간

아래

레이스는 각도에 따라 모양이 달라집니다. 레이스를 보는 눈높이에 유의하여 모양을 잡아봅시다.

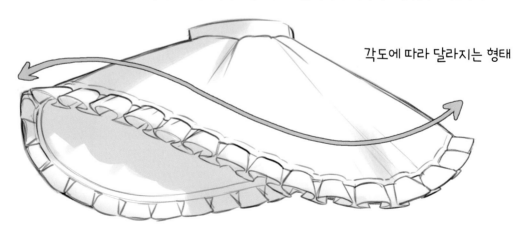

각도에 따라 달라지는 형태

디자인에 어울리게 레이스를 달아줍니다.

얇은 원단은 주름도 얇게, 잘게
그려줍니다.

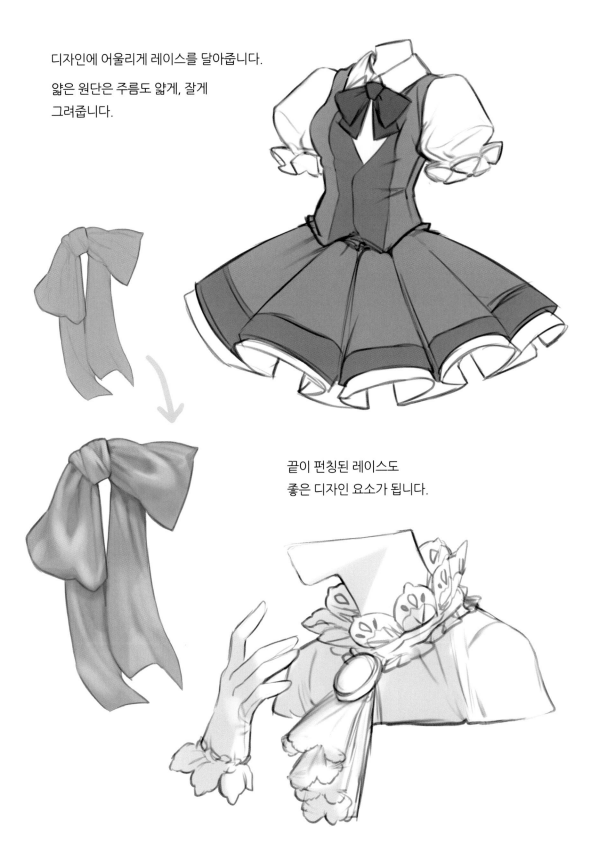

끝이 펀칭된 레이스도
좋은 디자인 요소가 됩니다.

천 재질 - 정장

- 직선적인 주름이 강조된다

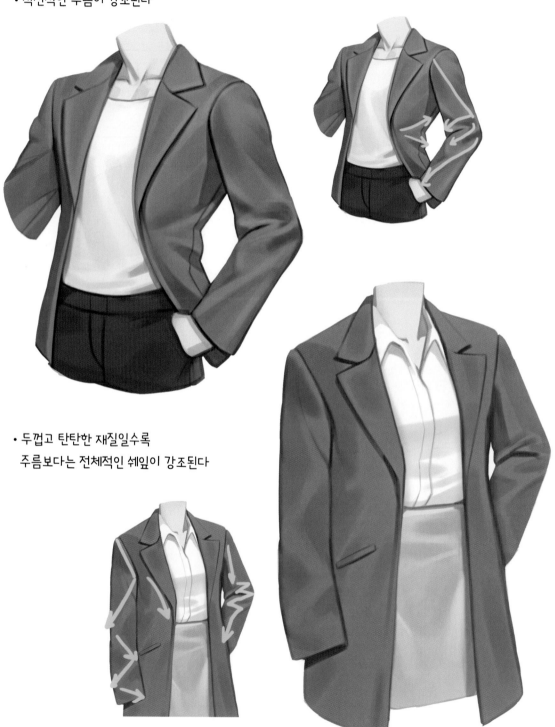

- 두껍고 탄탄한 재질일수록
 주름보다는 전체적인 쉐잎이 강조된다

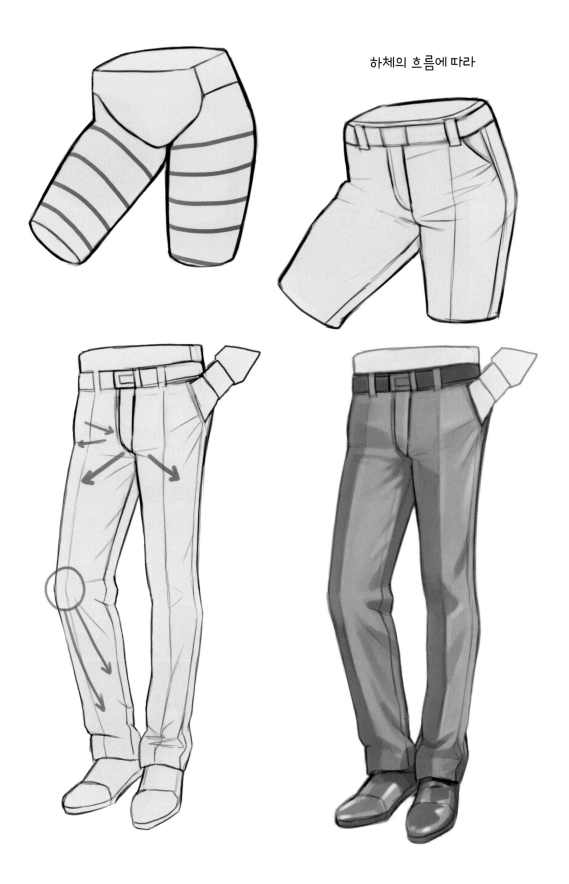

하체의 흐름에 따라

천 재질-실크

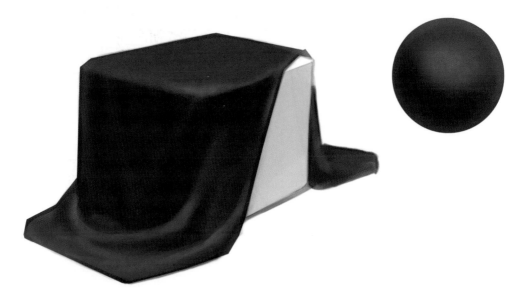

실크는 광택이 있다는 것이 특징입니다.
때문에 하이라이트 영역이 넓으며 반사광도 강하다는 것이 일반천과의 차이점으로, 화려한 옷을
그릴 때 자주 쓰이는 소재이며 잘 표현해준다면 고급스러운 느낌으로 표현할 수 있습니다.

┃ 일반천

┃ 실크, 벨벳

밝은 부분 ↑대비
어두운 부분 ↑강하게

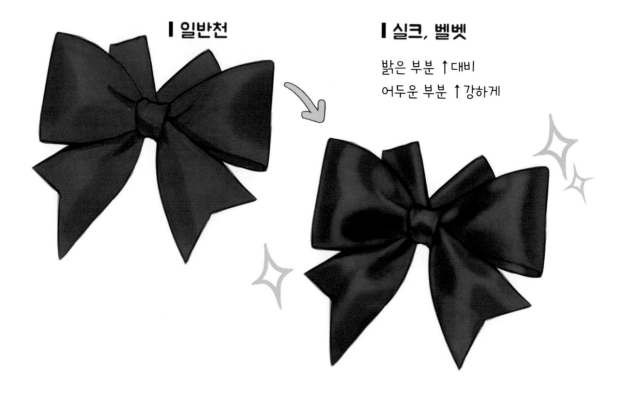

실크 표현 과정

1 스케치를 해줍니다.

2 어두운 영역의 명암을 추가합니다.

2 밝은 영역을 추가합니다.

채색할 때 특징

하이라이트 범위가 넓다
반사광이 강하다

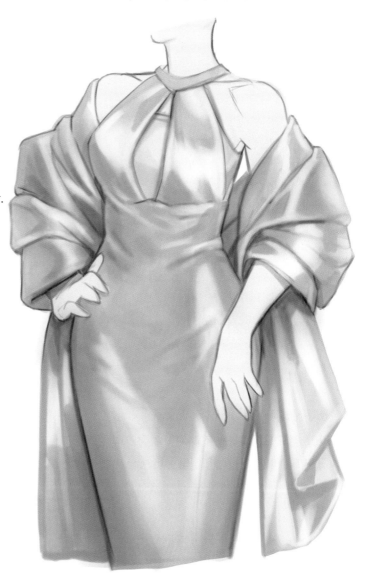

4 하이라이트를 추가하여
대비를 강하게 주고 마무리합니다.

CHAPTER 02
가죽

가죽 질감 그리는 방법

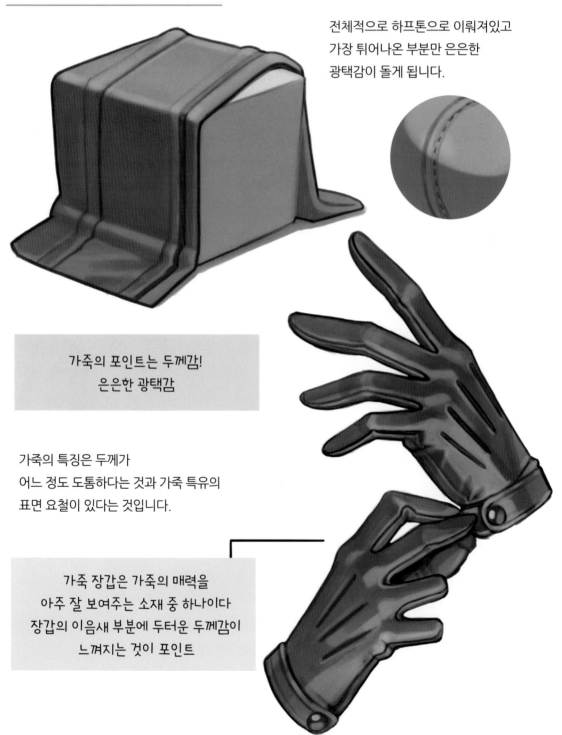

전체적으로 하프톤으로 이뤄져있고
가장 튀어나온 부분만 은은한
광택감이 돌게 됩니다.

**가죽의 포인트는 두께감!
은은한 광택감**

가죽의 특징은 두께가
어느 정도 도톰하다는 것과 가죽 특유의
표면 요철이 있다는 것입니다.

**가죽 장갑은 가죽의 매력을
아주 잘 보여주는 소재 중 하나이다
장갑의 이음새 부분에 두터운 두께감이
느껴지는 것이 포인트**

기본 형태에 맞춰 재질감을 입혀줍니다.

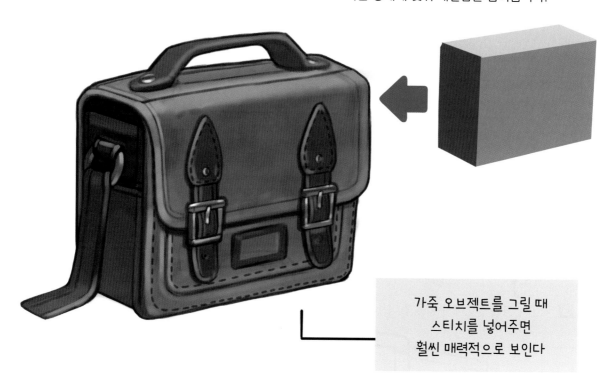

가죽 오브젝트를 그릴 때
스티치를 넣어주면
훨씬 매력적으로 보인다

가죽은 보통 실로 꿰어 형태를 잡기 때문에 그림에도 바느질 자국을 넣어주면
가죽의 재질감을 좀 더 멋스럽게 표현할 수 있습니다.

가죽끈으로 연결 부위를 이어주는 것도
가죽의 특징을 잘 보여주는 표현이다
재미있는 가죽 표현 요소들을 찾아보자

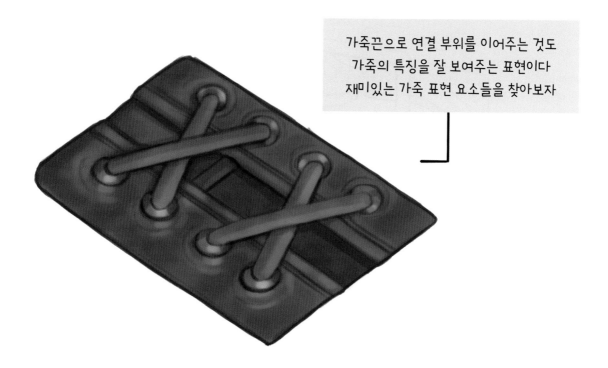

벨트 그리는 방법

금속과 가죽의 응용인 벨트를 그려봅시다.
일상 생활에서 많이 쓰이는 소재로, 벨트를 잘 표현해주면 그림에 매력을 더해줄 수 있습니다.

1 버클 사이로 통과시켜줍니다.

2 가운데 금속 걸이에 구멍을 걸어줍니다.

3 버클밑으로 끼어서 빼줍니다. 이때 나오는 벨트의 모양에 유의합니다.

버클의 홈부분과 벨트가
빠져 나오는 방향은 반대!

4 버클 사이로 통과시켜줍니다.

이런 디자인은 사실상
틀린 형태지만 상황에
따라서는 크게 상관없다.

벨트 채색 과정

1 버클 부분은 박스 형태라고 인지합니다.

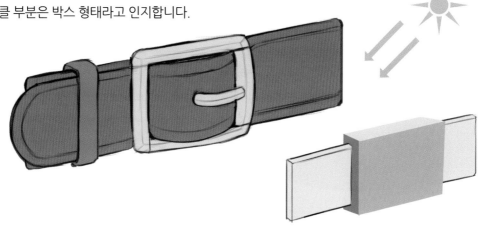

2 빛 방향에 맞게 기본 명암을 넣어줍니다.

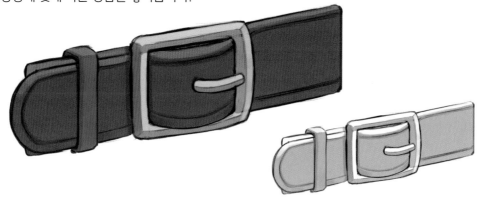

3 밝은 부분과
가죽 특유의 질감을 넣어주고
금속에만 하이라이트를 추가해줍니다.

응용해보자!

• 고리 개수와 장식 디테일을 추가

밀리터리나 SF디자인은 이런 버클도 쓰고 있다

직선적인 디자인은 현대풍

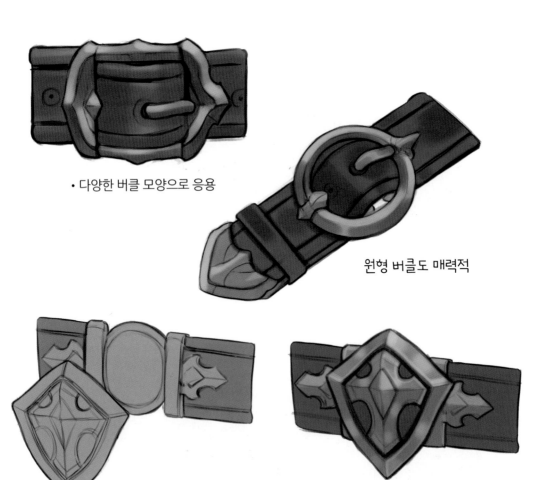

• 다양한 버클 모양으로 응용

원형 버클도 매력적

버클 부분을 장식으로 덮은 형태

 응용1 허리에 차는 검집으로

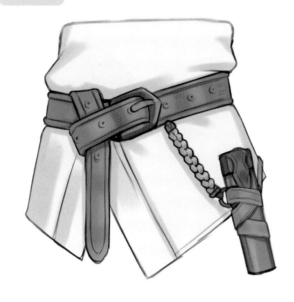

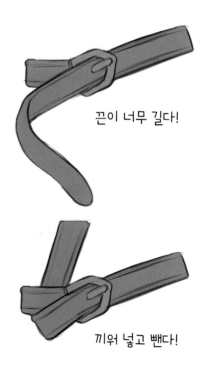

끈이 너무 길다!

끼워 넣고 뺀다!

응용2 등에 매는 검집으로

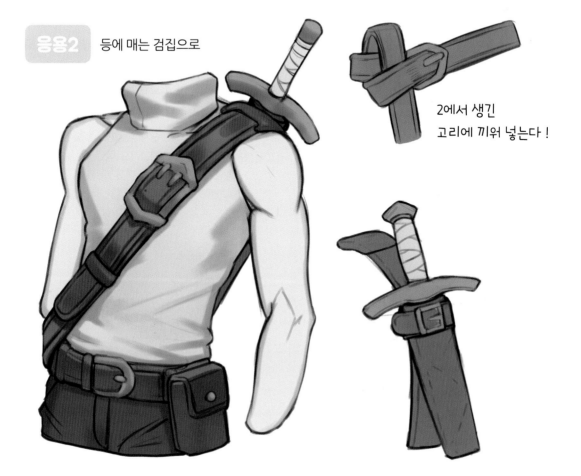

2에서 생긴
고리에 끼워 넣는다 !

CHAPTER 03

금속

금속 그리는 방법

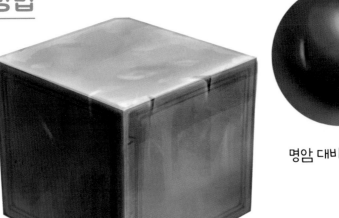

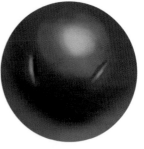

명암 대비가 강하다

하이라이트와
표면 질감은 금속의 특징

금속은 어두운 영역과 하이라이트의 대비가 강하고
주변 환경광의 영향을 많이 받는 것이 특징입니다.
때문에 질감을 매끈하고 고르게 표현하기 보단
거친 느낌으로 그려주는 것이 좋습니다.
이때 표면에 스크래치를 같이 그려주면 생동감있는
재질을 표현할 수 있습니다.

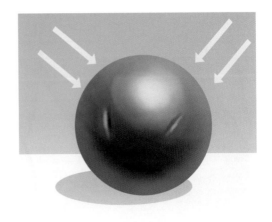

환경광에 영향을 많이 받는다

금속의 종류에 따른 색변화

금속의 고유색에 따라 하이라이트와 어두운 영역의 컬러가 달라집니다.
무조건적으로 하이라이트는 흰색, 어두운 영역엔 검정을 쓰는 습관은 그림을 올드하게 만듭니다.
이 점에 유의하며 채색할 때 참고하기 바랍니다.

ㅣ 금

레몬 옐로우에서
고동색으로
색변화가 일어난다

ㅣ 황동

구리 + 아연
황동은 밝은 오렌지색에서
단풍색으로 색변화가 일어난다

ㅣ 청동

구리 + 주석
청동은 하늘색에서 짙은
청녹색으로 색변화가 일어난다

금속 그리는법

금속의 특징1
반사광이 강하다

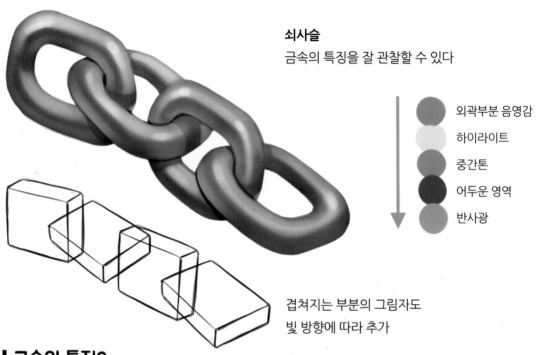

쇠사슬
금속의 특징을 잘 관찰할 수 있다

외곽부분 음영감

하이라이트

중간톤

어두운 영역

반사광

겹쳐지는 부분의 그림자도
빛 방향에 따라 추가

금속의 특징2
외부 환경 - 대기와 지면을 반사

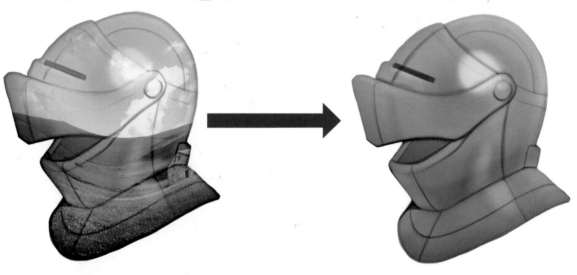

반사율 높음
주변 환경이 뚜렷하게 보임

반사율 낮음
광원의 형체와 색 정보만 남아있음

금속 오브젝트

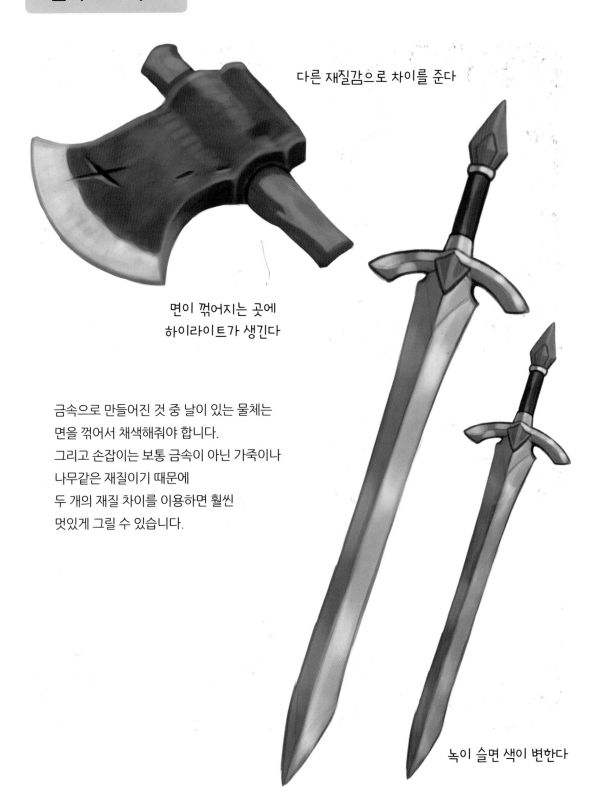

다른 재질감으로 차이를 준다

면이 꺾어지는 곳에
하이라이트가 생긴다

금속으로 만들어진 것 중 날이 있는 물체는
면을 꺾어서 채색해줘야 합니다.
그리고 손잡이는 보통 금속이 아닌 가죽이나
나무같은 재질이기 때문에
두 개의 재질 차이를 이용하면 훨씬
멋있게 그릴 수 있습니다.

녹이 슬면 색이 변한다

보석 그리기

원석은 돌에 가깝지만 가공을 거치면 다각형의 매우 아름다운 오브젝트가 됩니다.

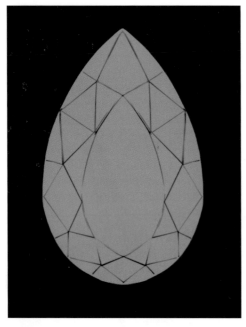

1 보석을 스케치해줍니다.
면을 잘 나누어 주는 것이 중요합니다.

2 중심부로 향하여 어두운색으로 터치를
남겨줍니다.

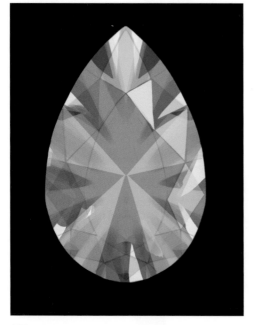

3 밝은 색으로 터치를 추가하고
빛을 받는 쪽 면을 밝게 해줍니다.

4 외곽부분을 어둡게 해줍니다.

5 외곽부분은 컬러를 바꿔주고
전체적으로 보라~분홍색을 추가합니다.

6 하이라이트를 좀 더 밝게 해주고
가운데 부분도 정리해줍니다.

보석 오브젝트를 배치하는 팁

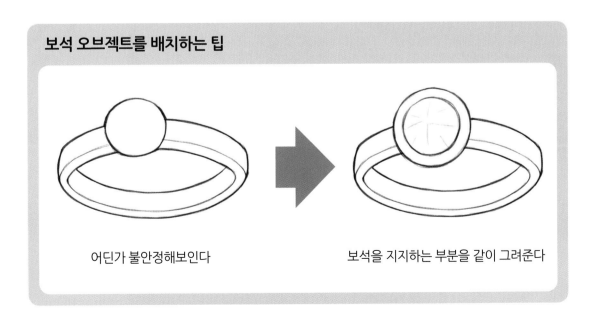

어딘가 불안정해보인다

보석을 지지하는 부분을 같이 그려준다

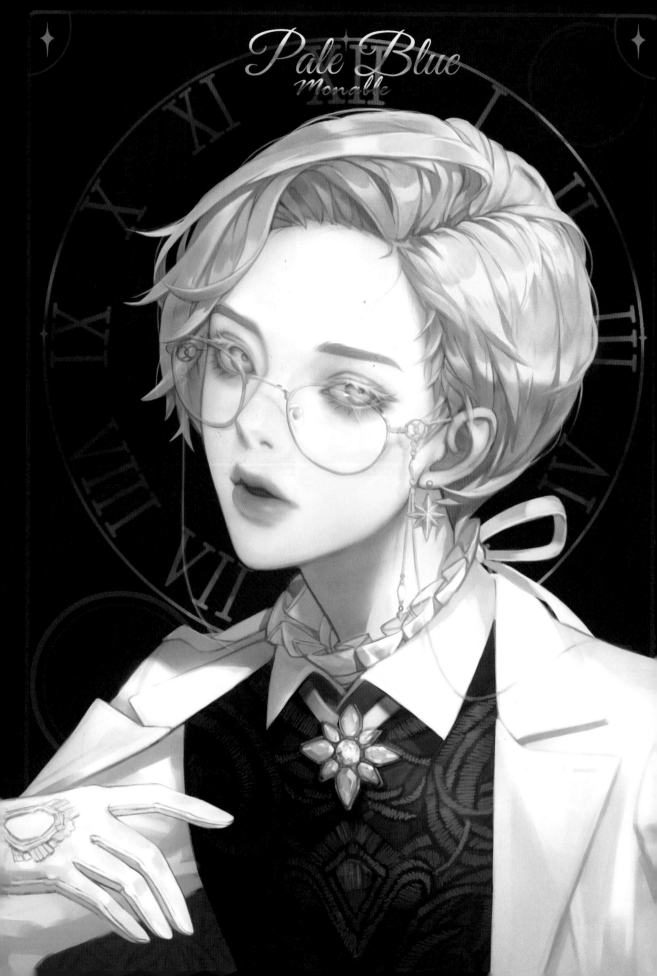

Part
06

·

문양 그리기

CHAPTER 01
문양 그리기의 기본

기준선 정하기

기준선을 정하고 대칭으로 그려줍니다.

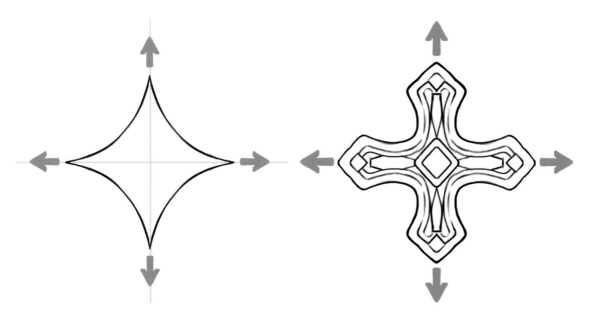

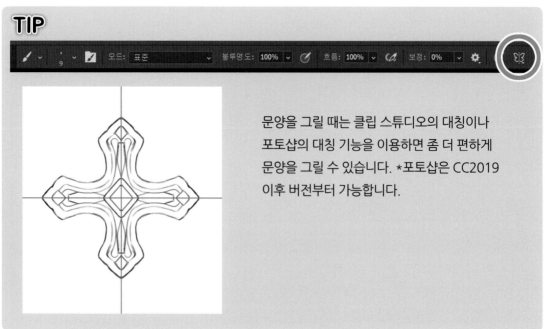

문양을 그릴 때는 클립 스튜디오의 대칭이나 포토샵의 대칭 기능을 이용하면 좀 더 편하게 문양을 그릴 수 있습니다. *포토샵은 CC2019 이후 버전부터 가능합니다.

입체로 만들기

기본 도형을 입체화 시켜줍니다.
평면이 아닌 입체로 그려주는 것이 중요합니다.

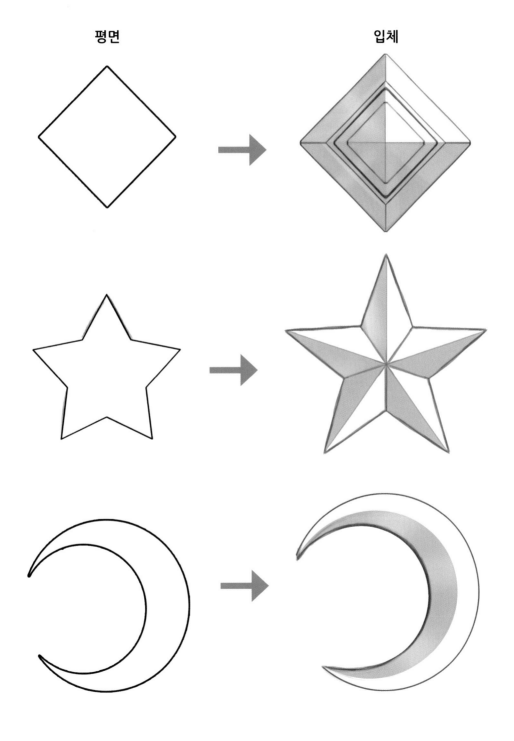

평면 입체

장식 덧붙이기

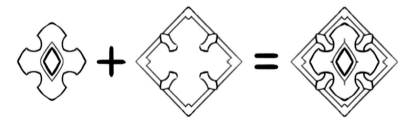

이제 문양을 더 화려하게 만들어 봅시다. 기본 문양을 그리고 추가로 장식을 덧붙혀줍니다.
복잡하게 만들면 더 화려하고 강해 보입니다.

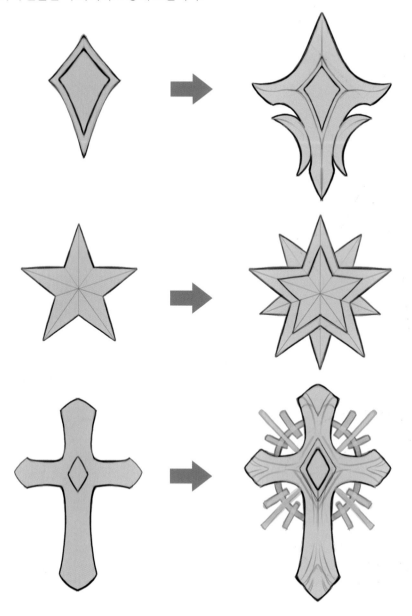

응용하기

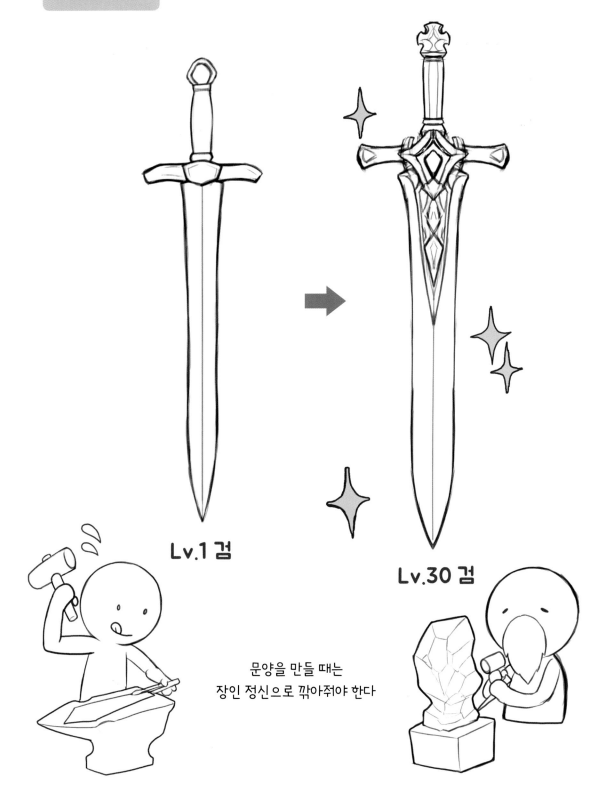

Lv.1 검

Lv.30 검

문양을 만들 때는
장인 정신으로 깎아줘야 한다

각도 조절하기

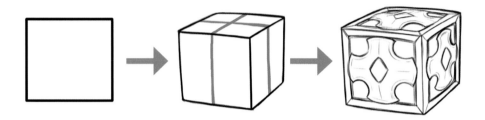

문양을 그릴 때 중요한 요소 중 하나는 투시를 넣어주는 것입니다. 캐릭터나 물체의 각도에 따라 문양의 각도를 바꿔주지 않는다면 굉장히 부자연스러워 보입니다.

중심선을 맞춘다

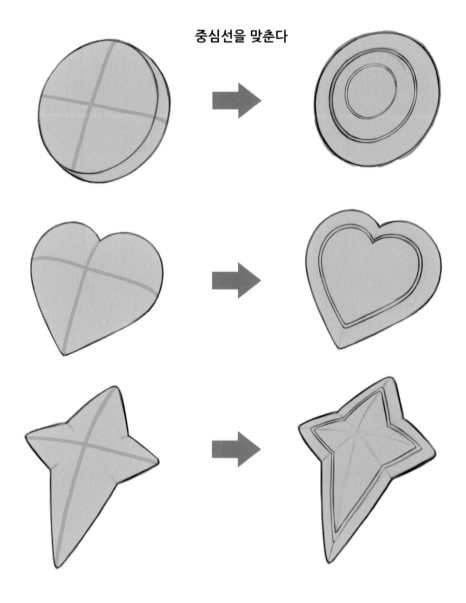

금속은 입체감을 주는 것이 중요하기 때문에
평면적인 모양보단 입체적인 모양으로 그려주는 것이 좋습니다.
물체의 기본 도형을 그리고 그 위에 맞추는 식으로 그리면 편리합니다.

❙ 원기둥

❙ 직사각형

❙ 여러 개의 원기둥

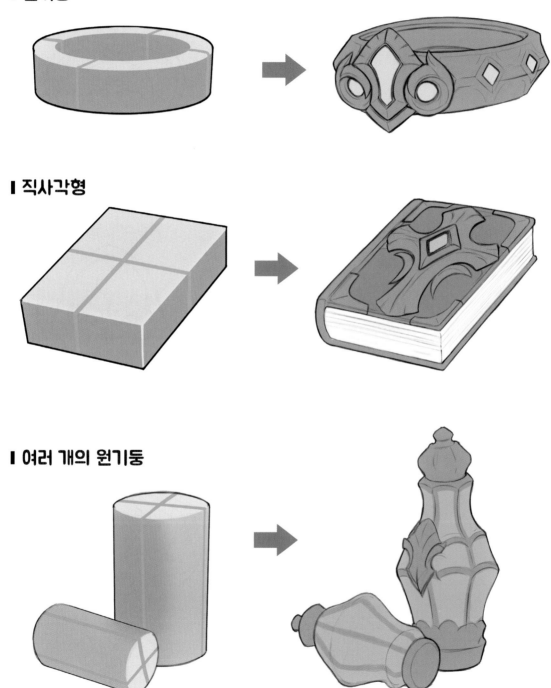

CHAPTER 02
디자인 모티브
해골

디자인 메타포에 도형을 합쳐서 새로운 디자인을 만들어 봅시다.

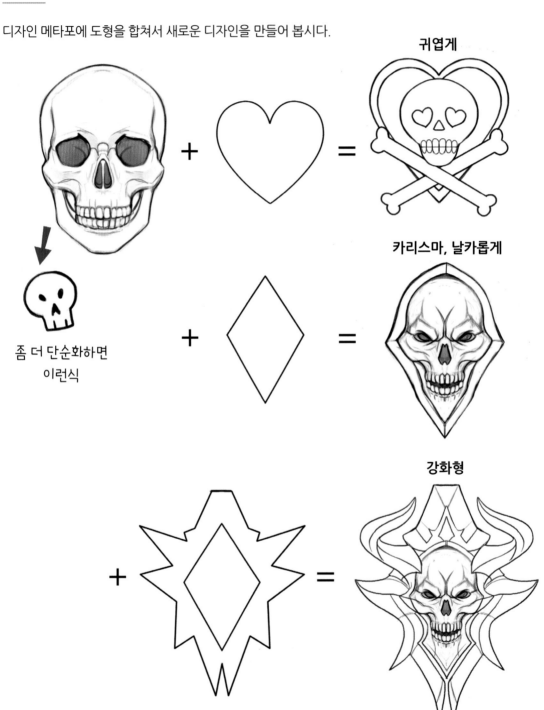

귀엽게

좀 더 단순화하면
이런식

카리스마, 날카롭게

강화형

해골을 이용한 디자인

해골은 인체의 기본이기도 하지만 디자인을 할 때도 많이 사용되는 소재입니다.
사진을 보지 않고 그려도 비슷하게 그릴 수 있을 정도로 자주 그려보는 것이 좋습니다.

• 해골은 죽음과 연결되는 의미를
 갖고있기 때문에 위험한 오브젝트를
 그릴 때 잘 어울리는 요소이다

**해골+뼈를
모티브로한 디자인**

사자 - 사자를 이용한 디자인 과정

사자는 용맹하고 강인한 캐릭터를 그릴 때 많이 사용되는 소재입니다.

여러분은 사자를 그려보신 적 있으신가요? 없으시다면 이번 기회에 한번 그려보시기 바랍니다.

처음엔 내가 원하는 만큼 멋지게 그려지지 않을 수도 있지만 여러번 그리다 보면 멋진 사자를

그릴 수 있을 것입니다.

1 실제 사자의 얼굴

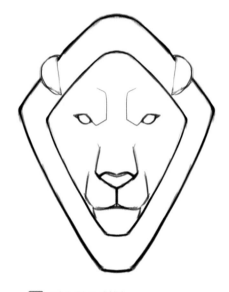

2 단순화 도형화

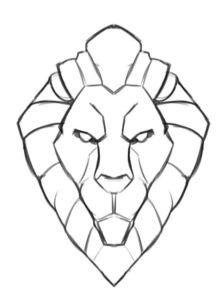

3 생략, 과장을 통해 디자인화

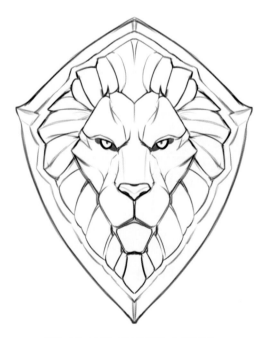

4 디자인을 덧붙혀주며 입체화

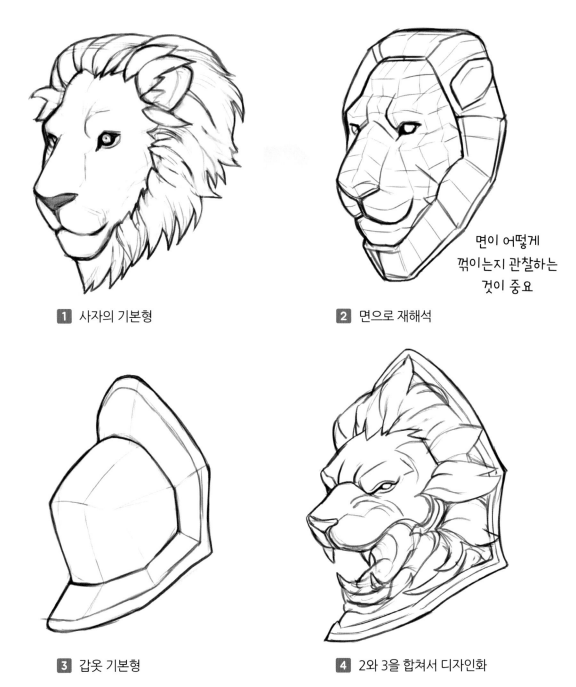

면이 어떻게
꺾이는지 관찰하는
것이 중요

1 사자의 기본형

2 면으로 재해석

3 갑옷 기본형

4 2와 3을 합쳐서 디자인화

기본형에서 응용하다 보면 생략과 과장을 거치게 됩니다. 어디를 얼만큼 생략하고 과장할지,
잘 모르겠을 땐 반복해서 여러번 그려보는 것이 좋습니다. 그러다 보면 손에 남는 선들이 생겨,
살리고 싶은 부분만 남기고 나머지는 생략하면 됩니다. 디폼이라는 것은 센스가 필요한
부분이지만 반복적인 학습을 통해 감각을 키워나갈 수 있습니다.

날개

날개의 기본 구조와 응용법에 대해 알아봅시다.

날개는 천사, 바람같은 키워드와 잘 어울리며 이를 적절히 활용하면 재밌는 디자인이 될 수 있습니다.

기본적인 구조

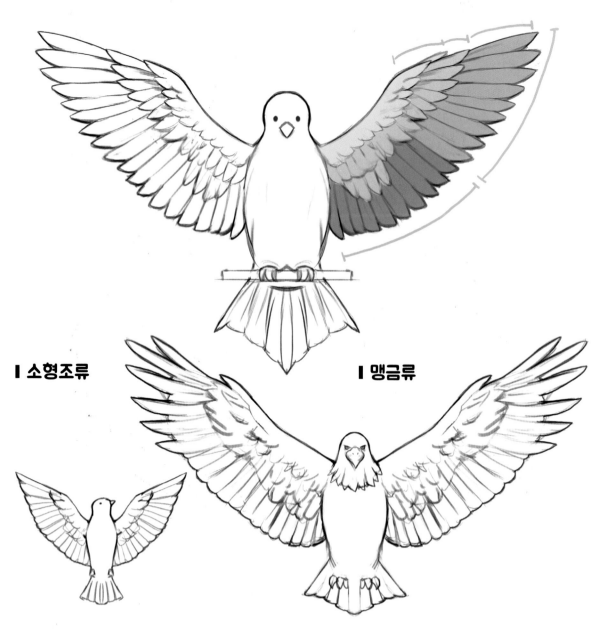

| 소형조류

| 맹금류

날개의 모양은 새의 종류마다 다릅니다.

맹금류는 날개 끝이 뾰족하고, 앵무새같은 소형 조류는 유선형의 실루엣을 가지고 있습니다.

단순화

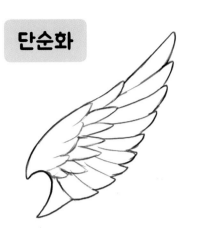

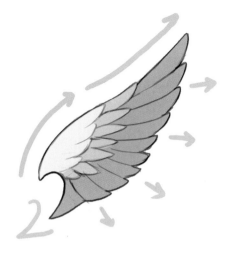

날개깃의 방향은
방사형으로

날개를 모티브로 한 디자인

귀여움을 주제로

화려함을 주제로

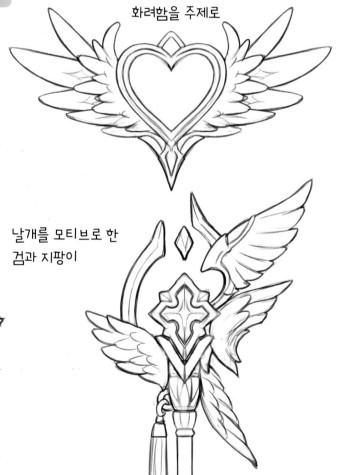

날개를 모티브로 한
검과 지팡이

박쥐 날개

어둠을 좋아하는 박쥐의 습성 탓인지 옛날부터 사람들은 박쥐를 악마로 연상하곤 했습니다.
박쥐 날개는 악마나 드래곤같이 어두운 속성의 캐릭터를 디자인할 때 사용하면 좋습니다.

기본적인 구조

단순화

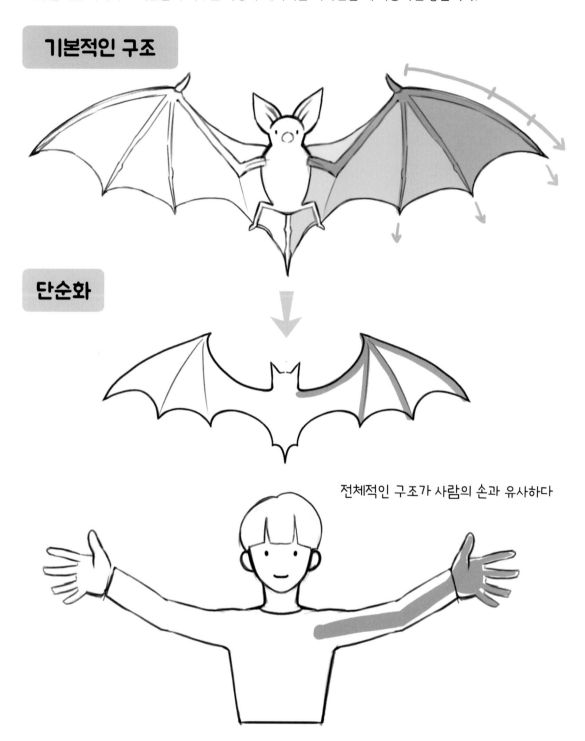

전체적인 구조가 사람의 손과 유사하다

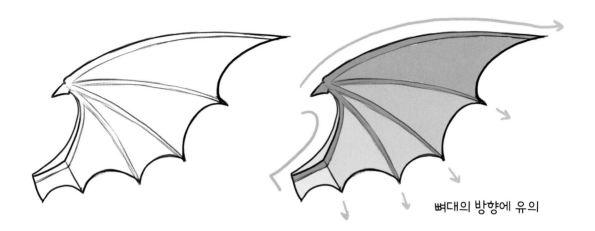

뼈대의 방향에 유의

박쥐 날개를 모티브로 한 디자인

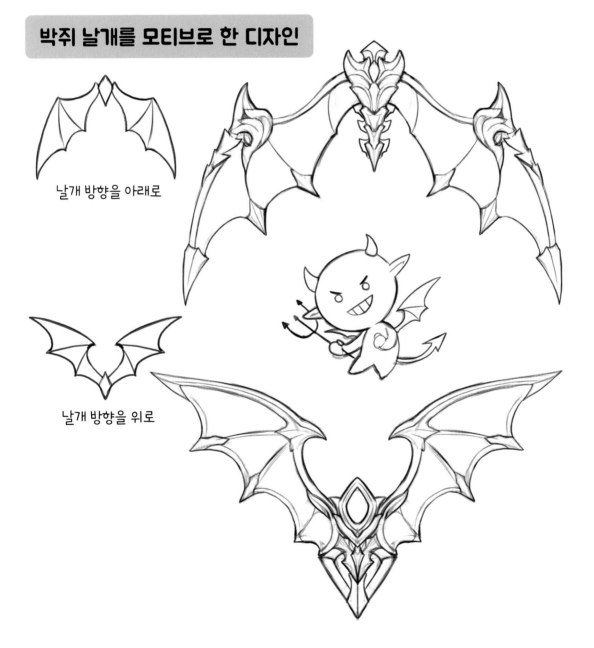

날개 방향을 아래로

날개 방향을 위로

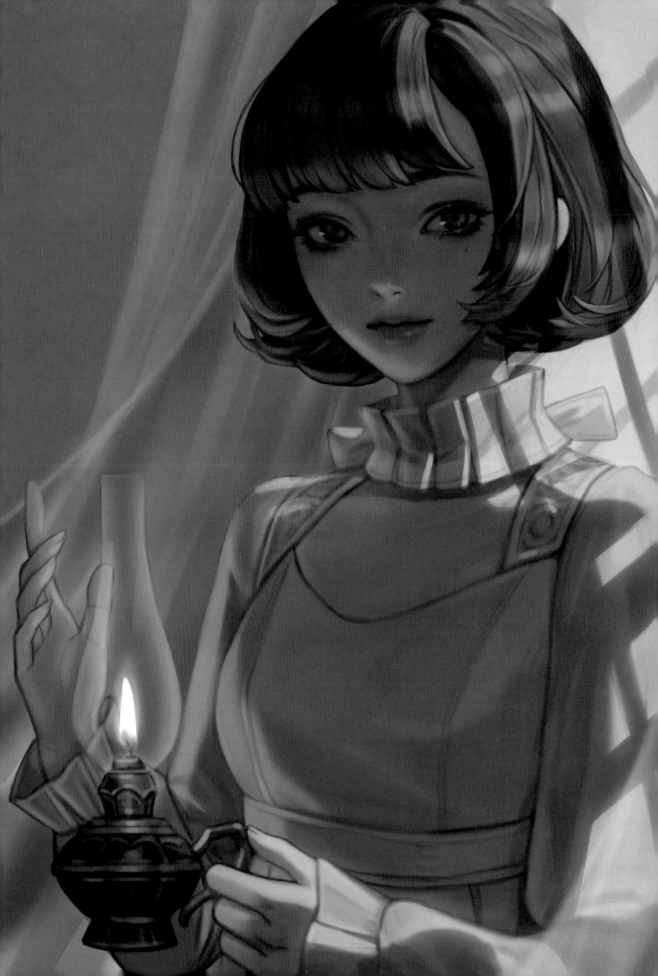

Part
07

·

일러스트 그리기

CHAPTER 01

일러스트의 이해

캐릭터만 있는 그림과 배경이 있는 일러스트의 차이는 뭘까요?
그것은 환경을 고려하여 그려야 한다는 것입니다.

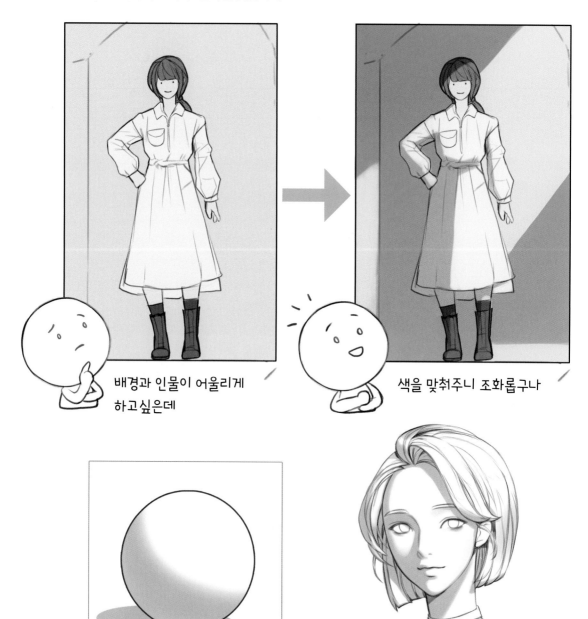

배경과 인물이 어울리게
하고싶은데

색을 맞춰주니 조화롭구나

빛의 방향을 설정하고 그에 맞게 명암을 넣어줍니다.

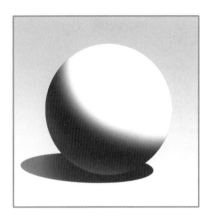

• 명암 밑부분에 컬러를 넣어줍니다.

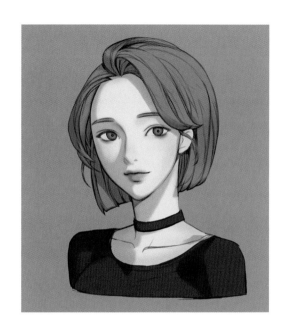

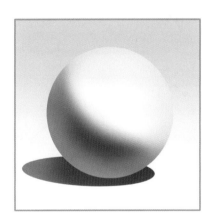

• 광원의 컬러를 바꿔줍니다.

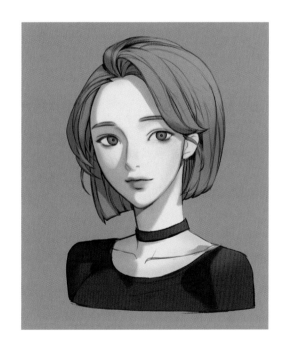

환경이 변했을 때 환경에 놓인 물체도 영향을 받게 되는데,
가령 푸른 하늘 아래 서있다고 한다면 캐릭터는 푸른빛을 받을 것입니다.
그리고 광원의 색이 노란색이라면 밝은 부분은 노란색이 됩니다.

단순히 백색광만 쓰기 보다, 다양한 컬러를 넣어 빛을 표현하면 풍부한 색채의
그림을 그릴 수 있습니다. 특히 빛을 화이트와 블랙으로 그리는 것을 지양하는 게 좋은데
단조로운 톤은 그림을 지루하게 만들기 때문입니다.

특수한 환경의 빛을 표현해준다면 특별하고 멋있는 일러스트를 그릴 수 있습니다.
환경과 광원의 색을 신경써서 그려주면 훨씬 생동감있는 일러스트가 완성됩니다.

▌역광

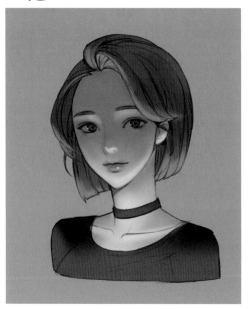

▌역광, 림라이트

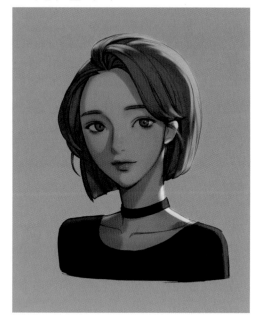

▌그림자의 모양 추가

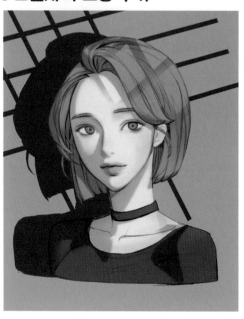

다양한 빛을
연출해보세요

빛을 표현하는 것이 다소 어렵게 느껴질 수 있으나
일러스트에서 굉장히 중요한 부분이며 매력적인 표현 방식 중 하나입니다.

▌ 일러스트 예시

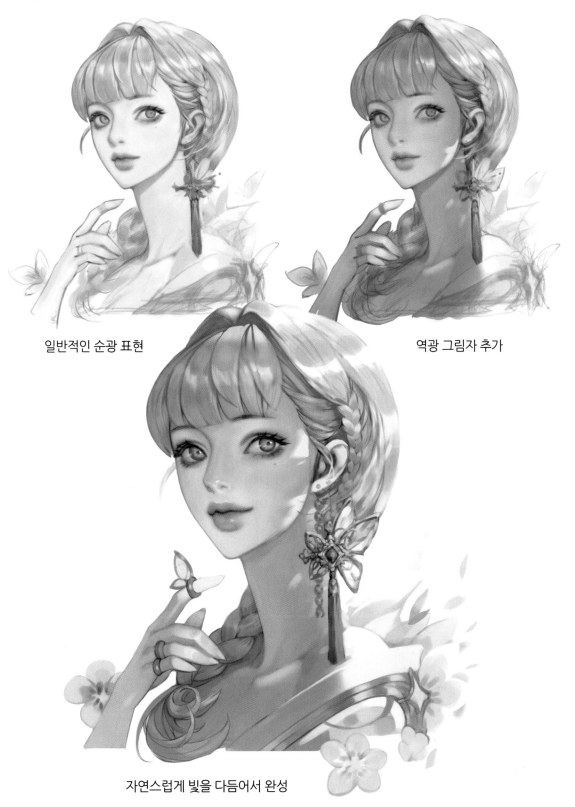

일반적인 순광 표현

역광 그림자 추가

자연스럽게 빛을 다듬어서 완성

작업과정 - 밤의 빛

밤을 배경으로 하는 일러스트를 그려봤습니다.
어두운 배경의 일러스트는 어떻게 작업해야 효과적으로 작업할 수 있는지 알아봅시다.

1 스케치

2 밑색 추가

3 환경색 추가

4 키라이팅 추가

5 보조 광원 추가

6 디테일 추가

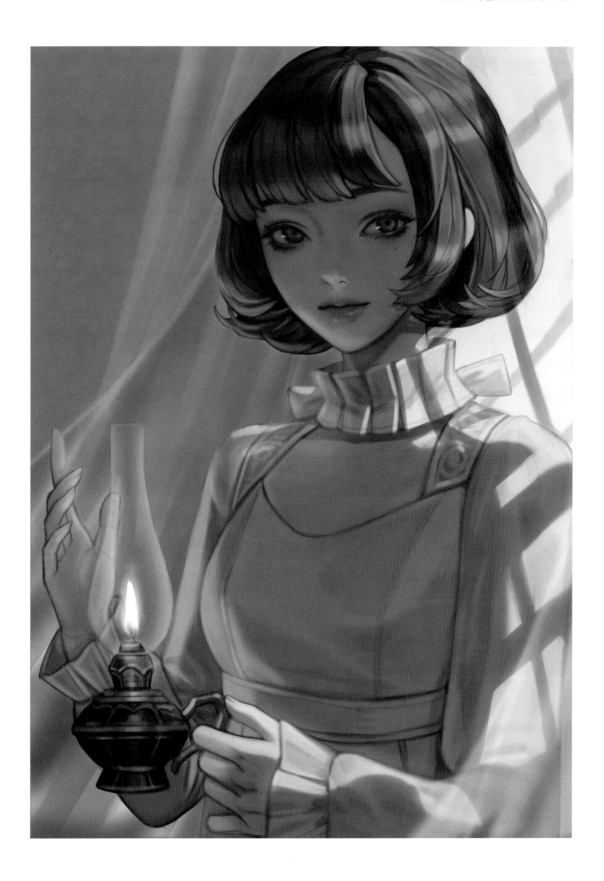

시간에 따른 환경의 색 변화

▌낮과 밤의 환경 차이

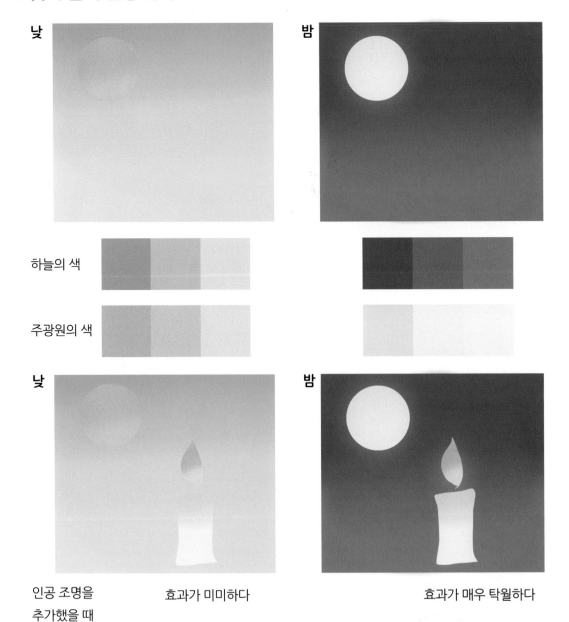

낮

밤

하늘의 색

주광원의 색

낮

밤

인공 조명을
추가했을 때

효과가 미미하다

효과가 매우 탁월하다

낮에는 태양빛이 주광원이기 때문에 촛불을 켜도 잘 보이지 않습니다. 밤에는 달빛이 주광원이
되고 달빛은 태양을 반사하는 훨씬 약한 광원이기 때문에 촛불이 굉장히 잘 보이게 됩니다.
낮과 밤의 환경 차이에 유의하여 일러스트를 그릴 때도 효과적으로 빛을 설정해주는 것이
좋습니다. 어두운 배경의 그림을 그린다면 보조 광원을 추가하는 것이 효과적입니다.

자연광의 색 변화

자연광에서는 시간대 별로 색의 변화를 관찰할
수 있습니다. 이러한 변화는 그림에 다양한 색채를
입혀주고 이를 잘 표현한다면 풍부한 감성의
그림을 그릴 수 있습니다.

아침

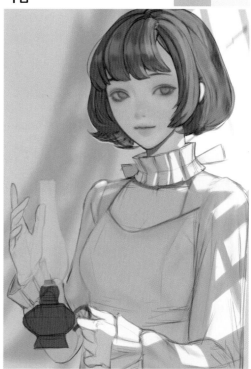

저녁

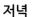
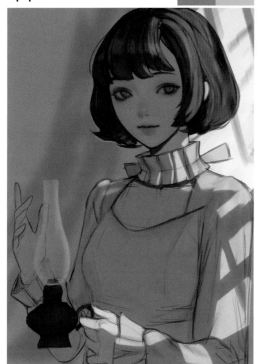

밤

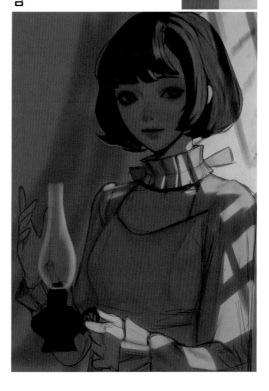

• 보다 자세한 설명은 70p의 '하늘이 파란색으로
보이는 이유'를 참고하시기 바랍니다.

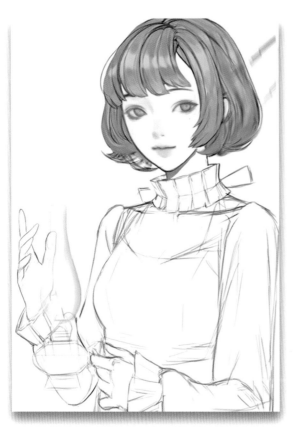

1

전체적인 컨셉과 구성을 정합니다.
컨셉에 맞춰 캐릭터와 소품을 그려줍니다.
저는 밤을 배경으로한 은은한 분위기를
컨셉으로 잡았습니다. 따로 선을 따지 않고
러프를 정리하여 진행했습니다.

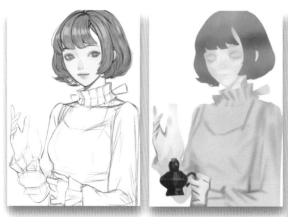

레이어 구분

2 멀티플라이로 색을 넣습니다.
전체적으로 난색 계열로 배색하였고
은은한 톤 위주로 배치했습니다.

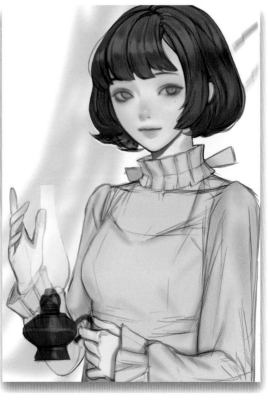

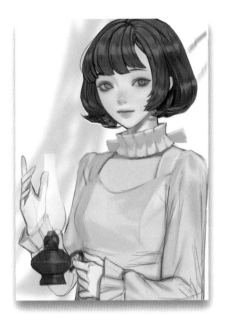

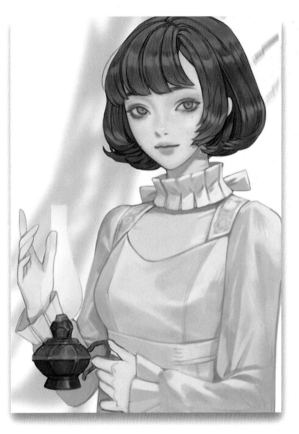

레이어를 합치고 옷의 주름이나 머리카락,
얼굴 등을 다듬어 줍니다.
이런 디테일한 부분은 그림의 전달력을
높여주는 중요한 부분입니다.

3 밤을 표현하기 위해
멀티플라이 레이어로
어두운 색의 레이어를 채워줍니다.
색은 보라색 계열로 추가합니다.

레이어 구분

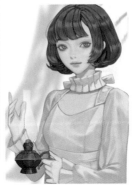

4 멀티플라이 레이어에 클리핑 레이어로
밝은 영역을 그려줍니다.
이때 아우터 글로우로 빛의 산란을 추가합니다.

고유 명도가 밝기 때문에 멀티 플라이여도
상대적으로 푸른색 부분이 밝아 보입니다.

▌라이팅 과정

클리핑으로 명암추가

마스크로 그림자 모양 디자인

아우터 글로우 추가

5 보조광원인 전등의
빛을 추가합니다.

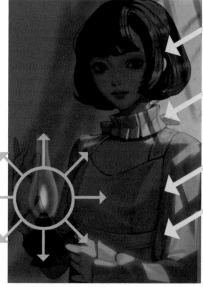

주광원
달빛

• 전등의 빛이 추가됨에 따라
주변에 주황색 빛의 번짐을 표현합니다.
이 때 주황색이너무 넓게 확장되지않게
주변 부분에만 추가합니다.
저는 여기서 주광원의 푸른색과
보조 광원의 주황색을 사용했습니다.
이는 자연스럽게 한색과 난색의 대비를 만들어
그림을 더 돋보이게 합니다.

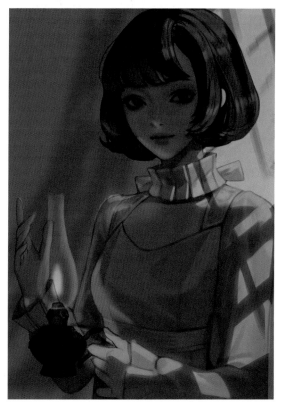

주광원과 보조광원의 차이

주광원

보조광원

주광원은 그림 전체에 영향을 주는 강하고 범위가 넓은 광원입니다.

일직선으로 빛이 퍼집니다. 주광원의 방향이 다르게 표현되면 그림이 어색해집니다.

보조광원은 추가적인 광원으로 가까운 영역에만 영향을 줍니다. 방사형으로 빛이 퍼집니다.

너무 먼곳까지 보조광원을 표현하면 그림이 어색해집니다.

그림의 주가 되는 빛은 주광원이고 보조광원은 포인트로 사용하는 것이 좋습니다.

그리고 두 광원의 컬러도 다른색으로 설정하면 그림에 독특한 느낌을 줄 수 있습니다.

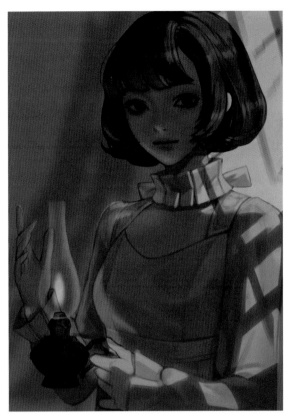

6

전체적인 라이팅이 진행되었으니 그 후에는
정리하며 디테일을 올리는 작업입니다.
전등의 유리 재질을 표현해주고
옷의 문양과 머리카락의 결 표현을 추가합니다.
이 과정은 매우 오래 걸리고 앞선 과정보다
지루할 수 있으나 완성도를 결정하는
중요한 과정입니다.

7

커튼을 묘사하고 피부의
반투명한 느낌을 강조하여 마무리했습니다.
명암의 대비도 강하게 조정해줍니다.
밤의 빛 일러스트 완성입니다.

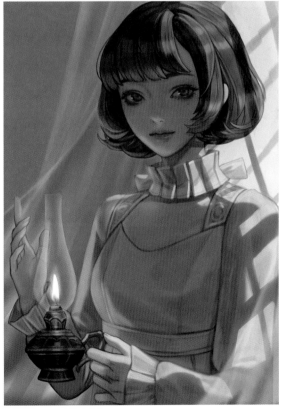

〈작품 수록〉

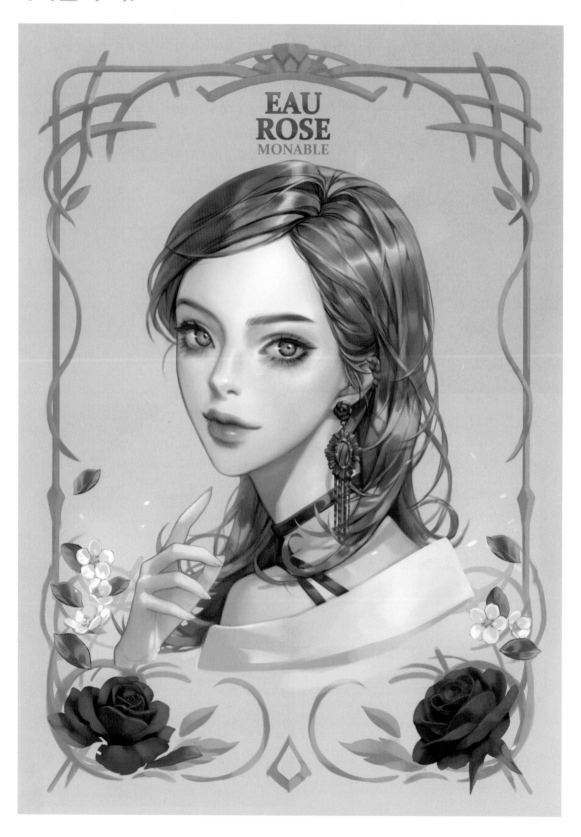

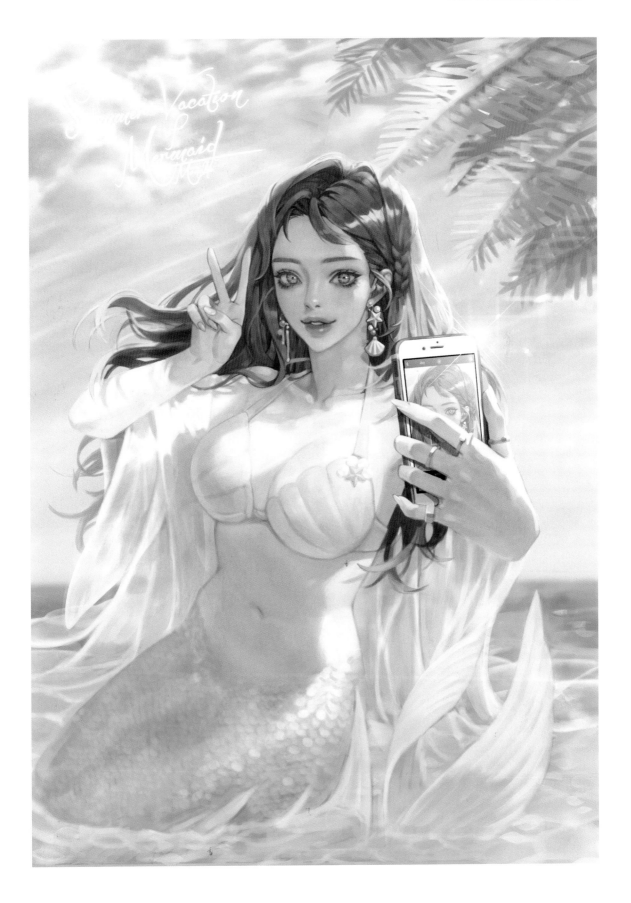

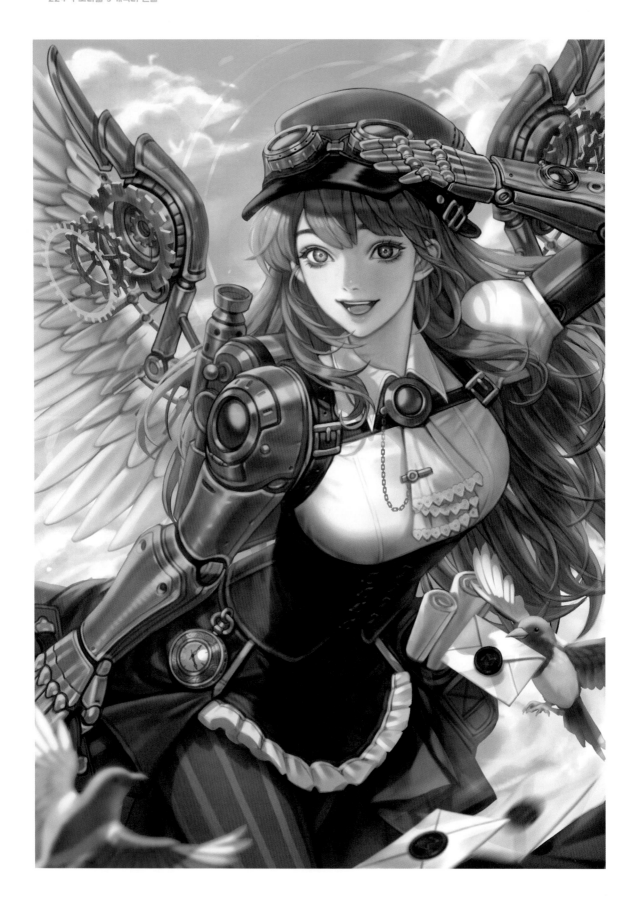

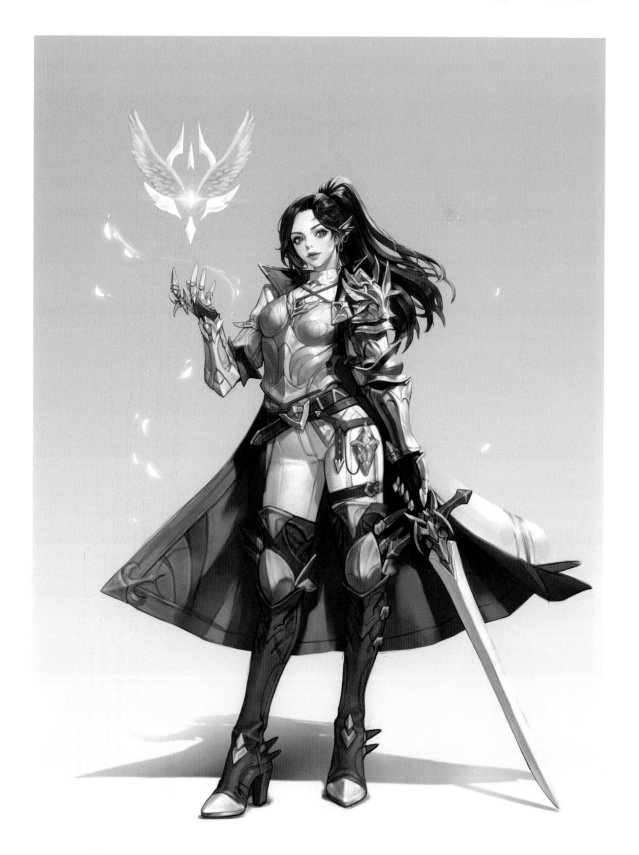

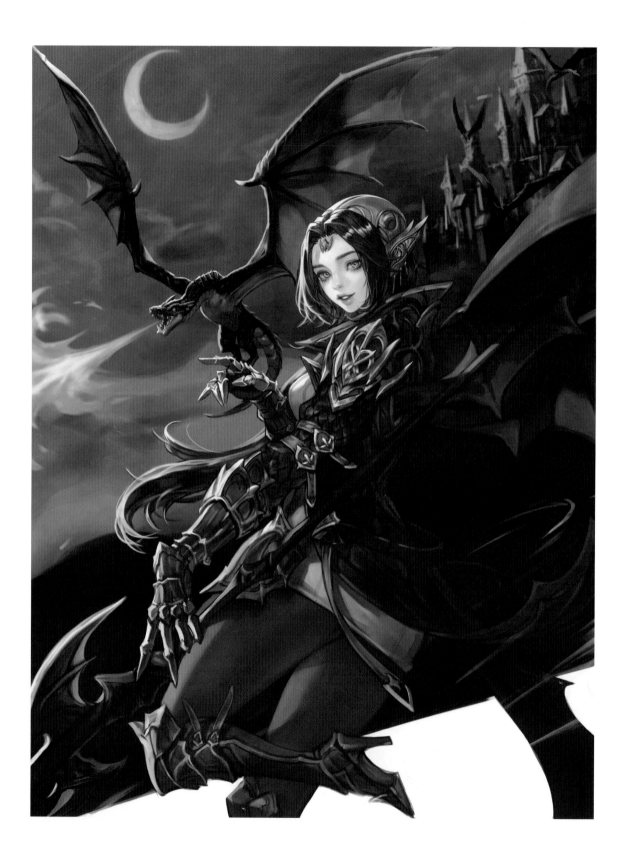

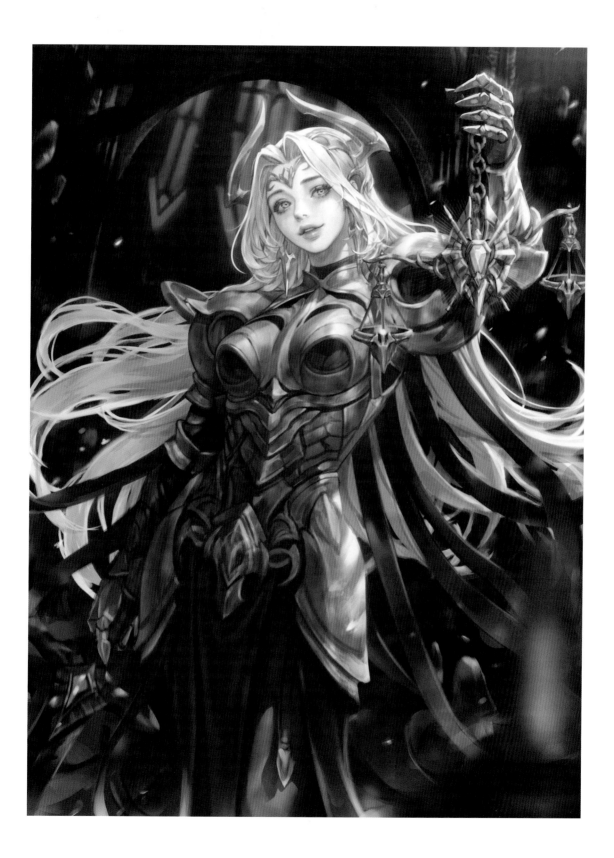

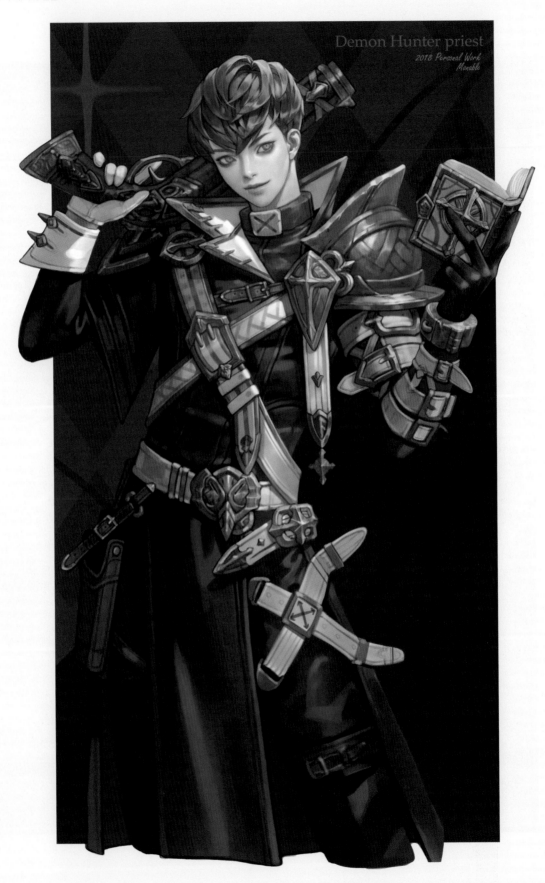

Demon Hunter priest
2018 Personal Work
Monable

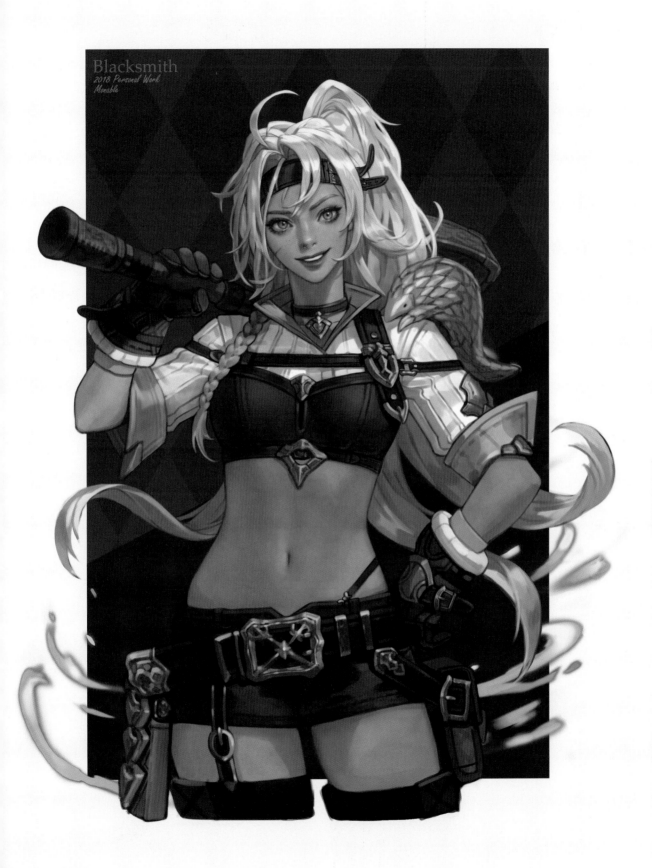

맺는말

올해는 책을 집필하면서 많은 시간을 보냈습니다.
여러모로 많은 공부도 되었고 그런 부분들을 잘 정리하면서 원고를 작성했습니다.
그림 공부는 끝도 없지만 동시에 그림이 가져다주는 즐거움이 엄청나다는 걸
다시금 알게 되었습니다.
앞으로도 오래오래 재미있는 그림을 그리는 사람이 되고 싶습니다.
이 책이 나오기까지 도움을 준 사랑하는 엄마, 아빠, 언니, 아낌없이 응원해준 프란언니,
사과, 다다, 네넹, 럭구, 하인님, 게임학부 동기들과 정말 큰 도움이 되어준 람구,
그리고 늘 저를 믿고 잘 따라와 주는 프로픽 학생분들께 진심으로 감사드립니다.

모나블's
캐릭터 연출

1판 1쇄 인쇄 2019년 12월 10일 **1판 1쇄 발행** 2019년 12월 20일
1판 5쇄 인쇄 2023년 1월 5일 **1판 5쇄 발행** 2023년 1월 10일

—

지 은 이 원보연
발 행 인 이미옥
발 행 처 디지털북스
정 가 20,000원
등 록 일 1999년 9월 3일
등록번호 220-90-18139
주 소 (03979) 서울 마포구 성미산로 23길 72 (연남동)
전화번호 (02)447-3157~8
팩스번호 (02)447-3159

—

ISBN 978-89-6088-291-1 (13650)
D-19-31

DIGITAL BOOKS
디지털북스